在田中央

宜蘭的青春 ———— 建築的場所 ———— 島嶼的線條

Fieldoffice Architects

田中央工作群＋黃聲遠

mark

這個系列標記的是一些人、一些事件與活動。

PREFACE 1。 序一　　文—— 吳靜吉　　004

PREFACE 2。 序二　　文—— 詹偉雄　　012

「在田中央」體會互助文化
帶我回宜蘭 —— 說說黃聲遠與田中央

Chapter I
自由

1 FIELDOFFICE。
一群傻瓜的故事書　　024

2 ARCHITECT。
年輕人就是要擔當大任　　028

3 WORK。 淡水雲門劇場
以打造一個家的心情來接生　　036

Chapter II
維管束

1 WORK。 宜蘭縣社會福利館＋西堤屋橋＋光大巷再生
「與時間做朋友」的初體驗　　066

2 ENGINEERING MANAGER。 工務經理楊志仲
彼此永遠在身邊，無論距離有多遠　　086

3 WORK。 楊士芳紀念林園
與信仰、歷史、居民再塑舊城日常生活　　094

4 WORK。 津梅棧道
從廣告招牌到浪漫的權利　　108

5 FIELDOFFICE。
這個事務所像背包客棧　　130

CONTENTS

Chapter III

公共性

1 WORK。 宜蘭縣忠烈祠再生
爭議歷史空間的抒情再現　142

2 WORK。 員山機堡戰爭地景博物館
面對戰爭記憶的非常態地景　154

3 WORK。 櫻花陵園納骨廊
秉持善意直視死亡細部之路　172

4 WORK。 櫻花陵園入口橋＋服務中心＋渭水之丘
與一座結構不單純之橋一起長大　200

Chapter IV

大棚架

1 WORK。 三星蔥蒜棚
田中央大棚架的類型始祖　222

2 WORK。 哩哩嘰森林＋維管束計畫
真正的業主是一群無名者　234

3 WORK。 羅東文化工場
不忘太平山地景，勇敢留出一片白　246

4 STRUCTURAL TECHNICIAN。 結構技師胡裕輝
田中央到我台北事務所隔壁租房子住　262

Chapter V

建築學校

1 FIELD SCHOOL。
田中央建築學校校務報告　276

2 ACCOUNTANT。 會計凃淑娟
這所學校的成本是那些看不見的賭注　298

Chapter VI

住居

3 ARCHITECT。 建築師劉黃謝堯

原來建築可以改變這麼多事 306

1 WORK。 礁溪林宅

田中央第一件住宅探索 312

2 CLIENT。 礁溪林宅業主林旺根

想起當時覺得很大膽 330

3 WORK。 三星張宅

一起集資購回屬於宜蘭的「家」 336

Chapter VII

進行中

1 WORK。

從「水」再出發之宜蘭建築文藝復興 372

2 CEO。 執行長杜德裕

成熟的田中央應有的態度是…… 394

BEYOND。 摯友陳登欽

他渴望看見不同社會階層的真實面貌 400

Chapter VIII

一切開始之前（青年黃聲遠）

偵探小說〈附件：回家二○一一〉 416

POSTSCRIPT。 代跋 文——黃聲遠

「在田中央」
體會互助文化

文——吳靜吉

政治大學榮譽教授暨「創造力講座」主持人、宜蘭縣政府顧問

二〇一四年六月二十一日，在「台新藝術獎」頒獎典禮上初步轉達並銜命說服黃聲遠應邀擔任政治大學第十五屆駐校藝術家。

隔了兩天我寫了一封信給當時政治大學的藝文中心主任鍾適芳和同仁，這封信是這樣寫的：

鍾主任與藝文中心同仁：

如果在前線「打仗」的你們沒有意見的話，就請你們轉告必須知道的所有人。

黃聲遠老師已經在我的「威脅利誘」下答應擔任我們的第十五屆駐校藝術家，我建議他以「黃聲遠與他的田中央」名稱作為駐校藝術家的正式名號，最後是否以這樣的名字出現，有待你們跟他商量。

六月二十一日在台新藝術獎頒獎典禮上意外碰到他，而昨天（六月二十二日）在羅東文化工場，因陪外交部邀請的國際青年菁英領袖造訪，又遇見他。

以下是我的粗淺看法：

一、作品的展示。建築的作品與表演藝術、美術的作品在展演上有所不同。所以看他的作品有幾種方式：

1 讓藝文中心組團到宜蘭的文化現場親身體驗，並由黃建築師和他的田中央同仁解說作品及其與整個社區和環境的空間設計，例如：

(1) 羅東文化工場如何和整個社區，包括東光國中和自然景色……等做整體設計。

(2) 位於宜蘭火車站前的呿哢噹森林廣場，如何結合幾米的作品以及附近的景色，成為一個文化地景。

2 黃聲遠為雲門設計的淡水雲門劇場，將於明年的

三、四月開幕，延續今年的前後兩屆駐校藝術家之對話「傑作」，除了十四和十五屆的駐校藝術家對談外，也可以讓我們的師生在雲門淡水園區看表演，或看彩排，並進行創意、藝術和使用的對話。

二、做中學的可能性：

1 可以透過駐校藝術家的計畫，讓有興趣的學生透過學習並實際想像自己未來的居住空間以及理想的學

3 明年的七到九月，黃聲遠應邀到東京展覽他的作品。在國際化的今天，如果提早組團，也許有很多師生願意到東京看他的作品在日本文化脈絡下之意義，並且透過親自觀賞日本的建築，進行台日空間設計的比較。

4 政大也需要展覽他們的創作……等，如果時間不衝突，有些在日本展覽的作品，可以在政大預展，但有些可以來到政大展覽而不到日本去的，也一樣可以豐富政大的展覽。

「在田中央」體會互助文化

習空間，如教室或校園，甚至於理想的社區之計畫。最後在校慶期間展出他們的設計圖或作品雛形，或是透過微電影和平面攝影，公開表達他們各自的理想住居或學習空間。

2 也許可以和「X書院」或「政大反動力思考社」合作，由田中央指導，讓同學運用「設計思考」從事設計。

3 有些同學也可透過駐校藝術家計畫，從頭學習「素描」、「繪圖」等基本技巧。

4 也許可以讓同學組隊，對學校的未來發展空間，如指南山莊或三角地進行想像，或對已有空間的運用與改造進行想像。

三、和創新與創造力研究中心（CCIS）合作：

CCIS 負責「頂尖大學計畫」中的創新研究以及經濟部委託的「區域智慧資本──創意城鄉計

畫」，這裡所指的創意城鄉就是宜蘭，也許可以結合CCIS和藝文中心的力量，發揮政大就是創意城鄉的計畫。

四、運用已有的影像資料：

已有一部五、六分鐘關於黃聲遠和田中央的影片，也有一部專業導演以黃聲遠為主角所拍攝的紀錄片，開幕時可以播放。

我不是藝術家，我也不是設計師，我也不是策展人，我也不年輕，但我有想像。以上這些都是我個人的想像，僅供參考！任何的嗤之以鼻都不會影響我的生存、專業和心情。

今天二○一六年六月四日，又是台新藝術獎頒獎典禮，再度驚喜地感受台灣文化藝術方面的正向能量。欣賞今年台新藝術獎作品的創意成就之際，觸景生情，讓我想起黃聲遠與田中央兩年來特別值得推薦分享的事蹟。

二○一五年七月，黃聲遠與田中央應邀在東京六本木的ＴＯＴＯ「間美術館」（Gallery・Ma）舉辦「活出場所（Living in Place）」展。第二站的展覽回到台北後，先以駐校藝術家的身分，配合空間等因素，於二○一五年十二月在政大舉辦濃縮型的展出，接著是二○一六年五月三十日在學學文創進行第三站的國際巡迴展。和東京不同的是，這一次增加了黃聲遠在淡水設計的雲門劇場主題。

我是從心理學的角度出發鑑賞黃聲遠與田中央給我的啟示。幾次參訪田中央的工作坊之後，讓我不得不感佩它的空間設計、溝通氛圍、師生關係、求知方式、生活互動……等特色。

田中央是「互助文化」的典範。哈佛大學管理學院艾默柏（Teresa M. Amabile）教授的研究，就是以加

州IDEO公司作爲互助文化的樣板。她發現在互助文化中，從老闆到所有員工之間都能分享、信任、互助、合作，他們的基本信念是每個人都有其能力與專長，但沒有一個人是萬能的，而每一個計畫、每一項任務，幾乎都需要集思廣益、互補創新。能力不是他們互助的動機，而是自然的演化，是他們打破階級、互相信任的氛圍和歷程。有了信任的基礎，互助的意願、動機、行爲，就水到渠成。

在組織中不管職位的高低都同時扮演求助和助人的角色，而且願意幫助別人的上司或同事都唾手可得。

走進田中央，空間的設計就已經反映了互助文化的特色。我一直希望大學創意、創新和創業的學習空間，在經費、場地等等的限制中，可以如此這般的安排。

「在田中央」的互助文化中，師徒關係是屬於「多元

創業型」發展網絡。這種師徒關係也可以作為現在和未來台灣發展師徒關係的參考架構。

哈佛大學希金斯（Monica C. Higgins）和波士頓大學克蘭姆（Kathy E. Kram）都是組織行為的教授，她們以個人發展網絡的多樣性和網絡內關係的連結強弱兩個向度，將發展型網絡分為四個類型。在今天和未來的產官學研社藝民各種組織中，最有效的發展型網絡就是「在田中央」的多元創業型。黃聲遠和田中央的工作群，上下平行之間亦師亦友，同時每個人也都能夠跨越多個團體，而構成自己的網絡。田中央的成員之間凝聚力強，有點黏但又不會太黏，黏成互助文化，但不會太黏到與世隔絕，每個人各有自己的學習和人際網絡，因而有機會接觸多樣化的訊息和創新成長的養分。

讓我們一起「在田中央」體會互助文化。

帶我回宜蘭──
說說黃聲遠與田中央

文化評論家、《數位時代》創刊總編輯

有那麼幾年，春夏之交，常常與朋友一齊，在某個星期五，把腳踏車載到礁溪，然後以一整天的時間，繞著宜蘭縣境，騎上一小圈。

通常的行程是這樣，天色魚肚白時由台北出發，出了雪隧，剛好可趕上龜山島身後輝煌的日出，在遠東紡織前的省道上泊好車後，喝個豆漿，就出發了。中間經過宜蘭、員山、羅東、冬山、壯圍、頭城，再回到礁溪時，已近晚上九點，找間熱炒店安撫飢腸轆轆的身心，喝上兩瓶透心涼的啤酒，回程時，龜山島前點點漁火，搖曳浪漫，一些朋友說：深夜台北，那白日的宜蘭仍揮之不去。

宜蘭和台北不同，晨間上班時刻不見人潮，沒有緊張味，我們會離開大路，往宜五號這條山邊的小路，蜿

蜒騎向西南，毫無意外，兩側皆是水田，間或有些家禽養殖戶，飄散著童年才嗅得到的氣味，水圳的溪流汨汨交響，日夜奔流，許多農人這時已做完農事，坐在村子口樹下聊天。

往南續行，必定會撞見宜蘭河的堤防，那就進城吧。

先去慶和橋上的「津梅棧道」玩玩，這是黃聲遠和田中央工作群所做的一個有趣設計，他們在一座原本索然無味的混凝土橋身上，編織了一組金屬棧道，讓「過河」的單調水平移動，變成了「看河」的俯衝圈繞，腳下，鏤空的金屬格柵雖說穩穩乘載著你的重量，但中空的高差，不再能讓你心不在焉地過河了，但也正因此，這個設計給了城市制式生活一些穿破、一些醒過來的存在感。

接下來，如果不去河邊的草原躺躺，我們會把車騎上連結堤防的小天橋，轉進社會福利館，在一樓的湧泉水龍頭邊沖個涼，然後沿著一條整理過的鄰里巷道，

進到楊士芳紀念林園。這兒是幾棟說不上來的屋宇簇群，好幾面都開著口，有木板的牆面也有清水模板澆灌的牆，上上下下有通道穿梭，幾株遮蔭的樹掩護著爬地灌木，在一樓的咖啡廳喝杯西瓜汁，連早報上都輝映著綠光。

不必近午，就得往「員山機堡」出發，這樣回程才趕得上「正好鮮肉小籠包」最後一個梯次的號碼牌（上午場營業到十二點半）。在這小攤上吃食，面對的是一路之隔、無圍牆的光復國小，路邊凹下去的精密灌漑水路，原來也是田中央借地挖開的新護城河「維管束」。朗朗藍天，學子在操場上奔遊，童音一浪一浪傳來，其間的樹影兀自慢搖，同桌的長者食客也慢聊著各自家裡事，吃著吃著，況味遂有些迷人起來，這毫無大志的一桌，卻怎有一種無言壯闊？

最先幾次造訪的機堡，因為工程分期，還處在一種未完工的狀態，我們爬上爬下，滋味新鮮極了。宜蘭有

好幾處處機堡，它們是當年日軍二戰時期停放零式戰鬥機的弧形掩體，戰爭結束，機場廢棄了，幾個機堡或閒置或崩壞或拆除，員山的這座被黃聲遠等一群人搶救出來，規畫做戰爭地景博物館。除了整理被拆掉了三分之一的掩體，田中央設計了一座粗獷混凝土的弧形廳堂，一邊崁入路邊的土裡，一邊面向機堡的出口，妙的是，從新舊建築中間是個可表演或演說的小型廣場。妙兩個新舊建築的屋頂這邊，建築師們用鐵件鑄造了一道往天空斜上的梯橋，走到末端，有一個角度讓你可全身臥躺在三層樓高的半空，用一種傾斜的角度看著雲和大地，不知道是黃聲遠還是他的田中央同事跟我說：那就是飛行員起飛時看到的角度，是戰鬥前唯一抒情的片刻。

由員山往羅東，以前我們會順路往惠民路上的舊田中央工作室一訪。這毫不起眼的屋子，前身是一座紡織工廠，三層樓長屋，後門推開就是一大畝水田，裡頭有密密麻麻的模型、宿舍、廚房、餐廳及會議室，就

是二樓的後陽台，一張木板釘就的大桌擺著，遙遙望著雪山山脈。前院的門永遠都是開的，同事、包商或我們這類不嚴重的訪客，直接推了門就走進去到廚房也沒人會管你，連那隻名叫小白的狗，也只懶洋洋抬個頭而已。

從工作室到要照顧的工地，不出半小時摩托車程就可抵達，這也意味著這些年輕建築師從起床、上圖桌做設計、在院子裡做模型、到現場監工（黃聲遠說：很多曲面和斜角都是現場做決定）、彈著吉他吃晚飯，到就寢前加個小班，都在一種「庄腳人」的生活風格中，才能取得比較輕鬆與適意的執行。因此在十年前，他們著短褲、夾腳拖鞋、沒刮的鬍鬚和發酵汗衫的氣味，可是讓不少台北記者大吃一驚。

往羅東，過蘭陽溪，順著走葫蘆堵大橋這一路，再往前續走小小的北成路往南門路，「羅東文化工場」即在對街。在我們造訪的早些年，現今飄在天上的長方體藝

廊與其下的表演舞台，因爲預算卡關而尚未興建，現場只有一個大棚架，以及整合了隔鄰東光國中操場高架起來有如森林鐵路之速維龍跑道的一個濕地公園。

田中央不知哪來的靈感，在公園中樹立了好幾根十餘米高的中空圓柱鐵塔，塔面開鑿上百個立體窗口，內有一小梯可攀援直上。說也奇怪，我們每次來都會選幾座來爬，爬到那可遠眺到蘇澳的窗口，懸在那，吹著漫天飛來好涼好涼的風，而底下棚子裡，有歐吉桑在打拳、有媽媽推著搖籃車、有黑狗在漫走。

從羅東到多山，會遭遇車水馬龍的台九線，騎上多山河右岸，不自主地便放慢騎速。有一次，水裡的魚跳上車道，蹦跳掙扎，只好下車幫牠返還河中。慢，也是爲了觀看操槳的划船隊在無人的下午練習，人字形的破浪紋路，倒影著立體浮沉的雲朵，累了的操槳臂膀懸浮在船側，連我們也感到那吁了口氣的放鬆。過了人聲鼎沸的傳統藝術中心，車徑的末端清水閘門前，

有一座隱藏在地景中、田中央設計的公用廁所，它就位於冬山河河道之旁，以簡單的浪板與看起來就像翻起之膠筏的鐵構件搭就，但那簡潔的線條和效率的材料接栓，顯是年輕人的想法和智識才得造就。男生小號間對著水面恣意撒開，視野悠遠，清風習習，氣流帶走沼氣卻留下朗朗空間。那個年代的台灣，這也許是最闊氣的公廁了。

騎過排水柵門，鑽過及人高的芒草，鹽風襲來，這就是東海岸的沙灘，往北走即蘭陽溪出海口，那是河海交界的地方，水氣蘊散，遠景猶如霧玻璃隔開的水墨，線條隱隱律動，近景的三兩釣客插著長梅釣竿，謎樣地望著太平洋，三、五分鐘也不為所動。當我們騎到這時，多半已近黃昏，龜山島如果吃到最末端的斜射夕陽，會閃露剎那的金色輪廓。

回程，得騎上常有砂石車飛馳的台二線，以便跨越蘭陽溪，為能早早脫離，我們這段常騎得飛快，下橋後

往右拐騎向壯圍的海濱（也就是蘭陽溪出海口的北岸），繞過一間小廟與亭前幾間快炒小鋪，即走入一條十餘公里、迤邐向北的海灘小徑。

這車道左邊是木麻黃，右側就是海岸，聽說田中央正在附近推動一個如沙丘地景的旅遊服務園區。頭幾次騎到這路，日頭已西下，只好點亮車燈摸索前行，最駭人的是大海的聲響，層層海浪近距離撲岸，弱光下識不得它們真正的形體，只覺節奏和拍擊都有如雷鳴，灰影幢幢，間或浪花濺上身軀，眾人無一不邊騎邊怖懼，也因此，當我們從路徑末端的頭城鄉二龍河口爬上台二線之時，多少有隔世重生之感。後來，為了想一探此路的白日究竟，也曾規畫一次倒走的行程（晨海線去，夜山線回），沒想到日頭下的大海竟是平緩單調，無風燠熱，是一趟讓人昏睡的慵懶騎程。

由台二線騎向台九線，大路寬廣，夜間的礁溪人潮開始熙攘，許多週末的人潮提前湧進，吃完晚餐，把自

行車裝上攜車架，一天的走闖也就結束，許多初次騎車的朋友此際全身四處皆是痠疼；是啊，說是「一小圈」，也是有一百一十五公里啊。

為什麼那時會選這種方式玩耍宜蘭？

確切的起心動念原因，已不甚明瞭了。只知道，那個年代，特別有一種渴望，希望能全身上下地進入到宜蘭的空氣和生活裡，不只是下車拍個照片而已，因此讓「身心都徹底裸露在移動的過程中」，便是唯一的選擇。相較於走路，騎自行車可走得比較遠，那就規畫一些可走走停停、鄉野食飲的行程吧。

二〇〇九年後，黃聲遠與田中央工作群已在宜蘭縣境內累積了不少建築作品，它們絕大多數是公共的處所，因對西部制式公家語彙多所衝撞，而在圈內圈外引人注目。雖然它們散落縣境各地，但二十幾年下來，卻

也隱然可見建築師們是用一個整合拼圖的方式，跨越時間和空間，以各種微型建築群來組織一個傳統與現代能平和接軌的宜蘭城鄉紋理。我們這些外來騎士，穿梭於這些屋宇房舍巷弄或塔或橋或樓等，很容易便感受到建築師（生活、工作、思想、嬉遊於水田中央，他們是一群老道的住客）對如何「觀看、沉浸、使用、抒情或想像宜蘭」的某種身體指引或建議，大大舒慰了都市人衰敗頹圮的身心。

就這樣，我們一邊聽聽自己在路上的身體獨白，一邊用感官參酌他們在建築中說的話語、用眼睛觀看他們遙遙指向的各種遠方，不知不覺就騎過了一百二十五公里。

那種快樂，我相信現在依然存在──騎輛單車，讓宜蘭穿越你；越過水圳，來到田中央。

Chapter

I

自由

我們可不可以
像宜蘭那樣做？

FIELDOFFICE

故事書
傻瓜的
一群

文——馬萱人

二〇一五年七月九日，日本建築設計類展場領頭羊──ＴＯＴＯ「間美術館」正

舉辦「田中央工作群──活出場所」特展開幕，現場日本建築界、藝術界大咖星光閃

眼：內藤廣、小嶋一浩、藤本壯介、「森美術館」策展家南條史生……等人全到了，

專心聆聽著台灣「田中央聯合建築師事務所」（註1）主持建築師黃聲遠的導覽。展

覽的幕後支持者是該美術館的「計畫管理委員會」，其特別顧問是安藤忠雄；而負

責審核的當屆委員則是：設計師原研哉、建築師內藤廣、岸和郎、爾文・凡瑞（Erwin

Viray）。

間美術館代表遠藤信行在現場說，三年前，他曾以自己手機拍的照片，向這群

委員簡報他在台灣所見的田中央特異作風：在宜蘭蹲點二十餘年、幾乎只做公共建

設，從小步道一路設計到大建築。所有委員聽畢之後一致同意：「好，我們趕快來

辦這個展覽！」

在田中央之前，曾獲邀至間美術館辦展的建築家，包括二〇一六年相當於全球建

築界「奧斯卡」的普立茲克建築獎（Pritzker Architecture Prize）得主、智利籍

的亞力山卓・亞拉維那（Alejandro Aravena），其他還有倫佐・皮亞諾（Renzo

Piano，巴黎龐畢度藝術中心建築師）、尚・努維爾（Jean Nouvel，巴黎阿拉伯世界學院建築師）⋯⋯等無數教科書上的名字，以及日本公認的建築大師如妹島和世、隈研吾、伊東豊雄等。

可以說，遠藤信行策展團隊一眼讀懂了⋯田中央工作群不滿足於興造單一建築的思維與行動，以及因為「與時間做朋友」而蘊含的力量（註2）。

而田中央至日本辦展這件事，本國只有兩家報紙（一為地方版新聞）、一家雜誌報導，田中央工作群與黃聲遠也從未被冠上「台灣之光」四字。得慢慢磨上多年的公共建築與小型基礎建設，向來不是熱門議題。黃聲遠與同仁自東京間美術館與早稻田大學兩場專題演講回來之後，彷彿什麼事皆未發生。黃聲遠說：「這件事已經過去。」就像他出門辦展前曾說：「趕快做事，不會有什麼改變的。」回家之後，他也繼續與夥伴（註3）過著原來「背包客棧」式的宜蘭日子。

無論如何，有些事已經在宜蘭發生二、三十年（包括田中央出現在宜蘭之前的那些年），甚至已發酵至宜蘭之外。現在，不少縣市及鄉鎮級政府主管會告訴他的承辦員⋯「我們可不可以像宜蘭那樣做？」（註4）

宜蘭人與一連串杵在當地不走的「傻瓜建築師事務所」，終於能讓「蘭陽建築」成爲專有名詞（註5）。

以下，即是傻瓜之一──田中央的故事。

註1──「田中央」的前身是「黃聲遠建築師事務所」，由黃聲遠於一九九四年在宜蘭縣員山鄉成立，當時的法令開設建築師事務所必須使用自己的名字。二○○五年繼而成立「田中央規畫設計有限公司」，「田中央」這個名字源自事務所會計塗淑娟爲同仁壘球隊的命名。二○○八年，「田中央工作群」概念成形。二○一二年，工作群中的事務所正式改名爲「田中央聯合建築師事務所」，黃聲遠爲合夥人之一兼主持建築師，另兩位合夥人爲杜德裕、陳哲生。本書則皆以「田中央」稱呼此工作群。**註2**──參考資料──「建築界的人類學家」專輯，《商業周刊》，二○一五年八月二十四~三十日。**註3**──黃聲遠說，他不會以「員工」二字稱呼田中央同仁。**註4**──摘自二○一三年十一月「台灣建築的現代地域性研討會」發言，相關紀錄與論述將收錄於王俊雄、王維仁、林盛豐共同主編之專書，近期將由「空間母語文化藝術基金會」出版。**註5**──關於宜蘭建築的特別，可參考《浪漫的眞實──戰後宜蘭建築展》，王俊雄主編，宜蘭縣立蘭陽博物館出版，二○一一年。

ARCHITECT

年輕人
就是要
擔當大任

整理——夏康真

口述——張文睿
　　　黃介二

　　　周銘彥

周銘彥——二〇〇五─二〇一一年任職於田中央，下文簡稱「小黑」。

張文睿——二〇〇七年至今任職於田中央，下文簡稱「文睿」。

黃介二——二〇〇一─二〇〇九年任職於田中央，下文簡稱「雞蛋」。

小黑：黃聲遠是我念淡江大學建築系時畢業評圖的評審老師。評完之後，他來問我要不要到田中央工作？那個當下我覺得：「是不是我特別優秀，他看出了我什麼特質？」因為我在大學是一個很懶散的人。

文睿：小黑的傳奇就是——無論做設計有多趕，一定會十二點回家睡覺，早上六點再來工作。大家則是拚死拚活熬夜。

雞蛋：他的個性完全是父母輩說的不長進。

小黑：黃聲遠找我，我想：「我都輕鬆輕鬆做，還找我，我是很有天分嗎？」但我也沒有馬上決定要或是不要，我還跟他說我考慮一下。一般人對黃聲遠不了解，會以為他做建築是玩造型，他發表的作品敘事性都很強，但是我們學校的教育不要這些。

因為我很多同學都在準備出國，我就去行天宮求了一支籤，去田中央會很好，我卻忘記問出國好不好。後來我告訴黃聲遠我決定要到田中央上班了，「因為我去行天宮抽了一支籤。」他的表情是那種感覺：「你怎麼會是因為求籤，而不是因為我（註1）？」

後來聽說，小王老師（註2）問黃聲遠：「你確定要找周銘彥來上班嗎？不好吧！」也是，我在宜蘭三、四年之後就很想離開。後來遇到小王老師，他說：「看來你也改得差不多了，可以出國了。」

雞蛋：我們懷疑小王老師會把有潛力卻需要馴化的學生，丟到黃聲遠這邊來。

記得小黑念淡江時，田中央六位資深建築師受邀以工作營的方式，協助他們系上帶一個作業，基地選在宜蘭三星聖嘉民啓智中心的工地，那是我在田中央時參與的設計案之一，小黑完全不屑一顧。我一個人帶六、七個學生，他就只是一直走過來走過去，表情就是「趕快下課」。我對他的第一印象就是黑黑瘦瘦，鼻子翹得很高。

文睿：小黑後來還願意來宜蘭？

小黑： 我剛來田中央的心態只是要過個水，讓履歷比較漂亮。好像也沒有特別想要學什麼東西。

最近比較有的感觸則是，有個學弟跟我剛來田中央時很像，很討厭團體生活。我曾經以為田中央有個隱形的秩序，現在因為世代特色不同，後來被打破了（註3）。我也滿叛逆的，黃聲遠一開始找我去游泳，我就說不想去，後來他就不再找我。這位學弟剛來宜蘭的狀況跟我很像，對所有事情都不滿、不屑，但到現在他居然也待了五六年！

我想，田中央有些事情得慢慢去發掘、去體驗。至少我在宜蘭學會了欣賞，欣賞黃聲遠帶來的東西，也比較願意去傾聽、去理解別人在想什麼，可是還是會批判。

文睿： 我想是對「多樣性」這件事比較能接受。

小黑： 不過我一直想跟黃聲遠保持一個距離。我來宜蘭不是想要黏著一位「大師」，還是想要維持自己的主體性；不會因為你穿拖鞋，我也要穿拖鞋。然而我們在工作上又是異常緊密，相處時間那麼長，又感覺跟他保持著一種有點像是家人的關係，就是「你偶爾還是會罵你爸爸」的那種感覺。

雞蛋：小黑的個性是，黃聲遠越想要找他聊什麼，他就越不要。

小黑：以前黃聲遠很喜歡做家庭訪問，他到我家時，我就跟我阿公說這是我老闆，黃聲遠說你是第一個跟家人介紹我是老闆的，而不是老師。我想我「成全」他，其實是基於老闆的關係去幫忙他，成全他某部分的任性。他是「亦師亦闆」，所以我沒有辦法很放開心胸去跟他聊天。

他做事某部分來講太急了，他想事情有點跳躍，他也是喜歡幫人規畫人生的那種人。因此，我會覺得不要跟他太親近會比較好。不要太介入我的生活，工作上我會幫你完成。以前黃聲遠有時候半夜會打電話給我（註4），我就覺得我對我爸也沒那麼好。當時我會覺得自己還小，他引導的那條路是不是我真的需要的？還是那是他想要的東西？

這種跟黃聲遠的關係，很難放在其他建築師事務所的脈絡裡來想像。我曾經想過如果黃聲遠死掉的話，我要寫哪一段話給他，不過我到現在還沒想出來。

文睿：表示黃聲遠在你心目中有一定的重要性。

小黑：我做了五年半之後離開田中央，原因跟沒有足夠的人力支援有關。現在事務所的體制在調整，之前則是沒有一個「頭」（主管）在處理這些事（註5）。例如，櫻花陵園設計的當下我以為是個爹不疼、娘不愛的案子，你得要求別人來幫你，那時候黃聲遠並沒有在分配工作人員。你得和同事關係良好，才能找人來幫忙畫圖和做模型。

文睿：現在是小杜（執行長杜德裕）在做這件事。

雞蛋：黃聲遠腦筋裡沒有在想管理跟金錢的事。

小黑：現在回想起來，也許這樣的訓練是有幫助的。我得要了解進度到哪裡，要找資源、找人去完成目標。雖然當下有點不滿，直到現在想起來還是有點不滿，但這樣真的可以讓人生更好。像是我參與的櫻花陵園專案，跟公部門之間的事有點瑣碎，要有耐心去解決很多事情，除了設計上、現場中的決定，圖面是否交代清楚、工地裡要解決問題的壓力、要怎麼跟營造廠打交道，還有黃聲遠三不五時又想改一點點設計，全部都要一起處理。

現在回想起來是一個滿好的經驗，自己成長很多。可能在其他的事務所或是處理別的設計案，就沒辦法做得這麼全面。原因之一是黃聲遠可以給我們很大的自由和信任，還有包容，真的是有苦有樂。

雞蛋：在田中央年紀輕輕就要擔當大任，有時候大家會無法理解。因為我們的人生經驗都是父母給的，都是在安全範圍裡給你的訓練，我還在事務所時就常常聽到很多人講：這案子又不是找接的，明明是公司接的，為什麼要我去拜託同事來幫忙？他還不一定幫我，黃聲遠都不去處理……這才會發現，想完成一件事情，不只要有專業上的能力，很多關鍵都在於如何用自己的方式去尋求資源、解決問題。

我們在田中央都走過這段路，也很不爽過。不過，很多人都是離開之後，才知道經由這種訓練而來的能力對你的幫助有多少！

如果你站在黃聲遠的角度看這件事情，可能是他沒時間去想這些問題。但是，黃聲遠是事務所負責人，如果發生問題，最後還是他要面對，將來也要付出更大的代價去收拾。如果他很清楚這一點，還給我們這個環境去學習的話，就很偉大。也許田中央在管理這方面是需要修正回來一點，不然搞不好沒辦法撐到未來。

我覺得現在時間點不一樣了，田中央從六個人變成八個人，再變成十二個人，有一度曾經多達三十個人（此書出版的現下為二十七人）。現在的狀態和世代特質不同，以前的做法不見得完全適用，能夠存活下來實在很難想像（註6）。

註1──黃聲遠後來解釋，其實他是很高興「老天」給他這個朋友。註2──指實踐大學建築設計系副教授王俊雄，他當時為淡江大學建築系副教授。註3──黃聲遠說，田中央人彼此支持的「公共」，是在很多人之中還可以每個人自在做自己的事，田中央人一向不喜歡統一的「集體」。註4──關於半夜打電話這一點，黃聲遠說他只會針對特定夥伴這麼做，用意是間接表達彼此的親近關係。註5──黃聲遠說，很多人不確定他在想什麼，其實他對每一個人都不一樣，也希望大家都不得不換個腦袋想人生，鼓舞彼此與自己，找出沒有人走過的路。不過，他也不知這樣對不對⋯⋯註6──關於「存活」，黃聲遠則認為：「互相啟發比存活重要吧。」

淡水雲門劇場

二〇〇八—二〇一五

以打造一個家的心情來接生

WORK

文——馬萱人

二〇〇八年初，田中央經歷一段「見律師比見結構技師時間還多」的日子，那時剛來這兒上班的建築師陳哲生這麼說。

至二十一世紀初，以設計公共建築為主的田中央長年持續競圖、耕耘的成果終於發酵，逐漸在宜蘭完成一群又一群作品，例如津梅棧道、櫻花陵園入口橋、羅東文化工場的大棚架，也開始獲頒一些建築獎。沒想到，二〇〇五年宜蘭換黨執政，羅東文化工場面對不同的在上位者思路，一直無法順利推進早已簽約的第四期空中藝廊、文化市集等工程，甚至可能被中止契約。

看不下去的律師朋友，主動出手幫忙了。

這段期間，舊成衣工廠辦公室的房東也準備將房子賣了，田中央還連輸幾個規畫競圖。田中央曾戲稱自己可能是「台灣東部最大建築師事務所」，但是，當時黃聲遠已經和工務經理楊志仲討論，是否該收掉事務所？有一回，田中央建築師白宗弘還瞄到黃聲遠蹲在餐廳外頭抽菸，「上次看到他做這件事是五年前。」

同一個冬天，二〇〇八年二月十一日，「雲門」在新北市八里區觀音山下的鐵皮

屋排練場給一把火燒了一大半，道具僅餘三兩個面具與數十片曾防火處理的花瓣。

但是，同年三月有「雲門2」的《春鬥》台灣公演，四月有「雲門舞集」紐約古根漢美術館的特別演出。

辦公室／排練場一樣蝸居鄉間簡單的廠房，員工／舞者一樣吃大鍋飯，整個團隊與創辦人一樣是各自領域的獨行者／先行者──田中央與雲門，也正同時經歷真正的酷寒考驗。

雲門火災三天之後，一通電話牽起了他們。雲門創辦人林懷民一行人，在台北縣（現新北市）政府的促成之下至淡水舊中央廣播電台會勘，看看是否適合合作為新排練場。林懷民問了問同行的雲門董事、同時也是建築師的黃永洪，對這個改裝案有什麼想法？黃永洪說，他想推薦黃聲遠，並當場打了個電話給這位舊識。

「其實，事務所接到電話時，我很希望黃聲遠能馬上答應，但是總要裝一下。」田中央執行長杜德裕半真半假地說。

有那麼需要強心針嗎？

事後證明：雲門與田中央，可能只是暫時分居不同領域與地域的異卵雙胞胎。對抗地心引力與既有體制，是他們共同的興趣。田中央工作群第一次到淡水基地現場，對當下地景與軍事機構式老建築也明顯有感應。雲門從此再沒問過其他建築師。

正如黃聲遠常說的一句話：「所有的相遇，都是久別重逢。」

不在宜蘭的作品仍然很「宜蘭」

是否有機會做出公共性，是田中央自我要求的基本原則，淡水雲門劇場即有。

而在宜蘭大方向驟變的那段時刻，雲門對環境愛惜的心意，無疑是一堅定的陪伴與支持。無論如何，台灣建築界得知他們受邀為雲門劇場設計時，仍不無驚訝。田中央不是一直說，只會在車程三十分鐘之內的宜蘭做建築嗎？黃聲遠不是一直說，建築師應該在現場對照模型、做出設計決定嗎？

關於田中央如何克服離開宜蘭這件事，並不難解決，或者說，根本無需解決。

實際的做法是：只要幫第一線參與雲門劇場的夥伴在淡水租個宿舍，保持很容易到

達工地現場，即可。其他支援的同仁則從宜蘭至淡水單程通車兩個鐘頭，即可。

偶爾離開舒適的宜蘭，將心思同等分量地花在淡水雲門，也順勢讓田中央進入黃聲遠口中那「漸漸沒有『黃聲遠』的田中央」時代。因為，興建期間許多設計細部的調整，其實必須由常在工地的執行長杜德裕、工務經理楊志仲、監造建築師杜欣穎、陳佑中、葉連廣等人立刻決定。

田中央願意到宜蘭之外工作的「官方說法」則是：黃聲遠說，「宜蘭」不是指行政疆界，而是個狀態。他曾在《台灣建築》雜誌的訪談中闡述，「（宜蘭）可以讓田中央好好做事，風啊、水啊、環境啊、人的關係可以真實處理。……在宜蘭，人是互相認識的，想做事就是要真心去認識本來不太認識的他人，相信別人常常比自己透澈、相信我們是差不多的彼此，那真的需要一群人的覺悟。」

「那個『宜蘭』的感覺跟人與人可以互相信賴有關。」這種互信，在雲門劇場專案似乎達到田中央至今為止、設計與使用經驗完全相輔相成的夢幻經驗。黃聲遠說：「和雲門團隊我們從頭到尾沒有適應問題，和裡面所有部門互動的時候，跟宜蘭熟悉的業主是很像的。而且雲門人先天上比一個城市人數少多了，意見更穩定。」

較之宜蘭經驗更單純的是，雲門完全不抽象，雲門人與訪客就是真實的直接使用者，是相對確定會在這劇場中工作與生活的人。以前，田中央所做的公共設施對所有大眾開放，其使用者總是不明。在雲門園區，還有一大群員工會在不對外開放的辦公區上班、活動，可以說，這間房子也是部分的「住宅」了。

那些，還只是硬體上的考量。雲門劇場設計更動多次，但是，堅定的精神空間——例如，出挑懸空且飽覽山水的佛堂永遠要在最樞紐的位置，這是雲門人心靈上的必需品。

建築物中有佛堂、有幾個舒適的茶水備餐室、有了火，更可以感覺這兒是個「家」了。黃聲遠說，田中央正是以打造一個家的心情，來接生雲門劇場。

為「家人」創造空間，想得多也吵得兇

微妙的是，這對久違的兄弟雖然是無血緣的雙胞胎，信任與默契是有的，只是

面對無盡的生活細節，「家人」之間吵得才兜呢。何況，上有高堂──「雲門文化藝術基金會董事會」，以及四千一百五十五筆全球捐款辜負不得的心意。

最早，雲門第一次提出、改裝淡水央廣為排練場的時程──三個月內完工，田中央即是說ＮＯ的。這不只是向來標榜「與時間做朋友」的田中央沒辦法倉促工作，面對全民的檢驗直覺上也不可能。然而，雲門的下一場演出就在火災後一個月，不排練不行。

漸漸地，雲門願意將完工期限的想像改為六個月、再改為一年，最後則與政府合作、走「促進民間參與公共建設法」，以增建而非只是裝修的方式打造真正能長久運作的劇場。只是雙方皆沒料到：從田中央啟動設計至雲門劇場開幕，整整七年走過。

田中央首次為淡水雲門新家試做的總量概念模型，也將未曾自行興建過排練場和辦公室的雲門人嚇了一大跳。雲門有兩個舞團、一個技術團隊、一座倉庫以及基金會、行政團隊，但是，創團四十多年來這些單位未曾有一天在同一個地方上班，「我們從來沒有一個『家』。」雲門基金會執行總監葉芠芠曾說。

與此同時，雙方也會直來直往，甚至大小聲。這群好壞都直接說出來的人當中，包括雲門舞集創辦人林懷民與田中央創辦人黃聲遠。例如，現在成為雲門劇場標幟的綠色系鋼柱與玻璃，林懷民就曾經看著模型對田中央說：你們不要一天到晚想在各式各樣的綠色上耍花樣、柱子也不要有的圓的方云云。

林懷民不愧是具洞見的藝術家。黃聲遠觀察，很多田中央預留的招數（打破公共空間的傳統定義、偷藏未來發展的可能性……），他早看穿。

「不過，他也許願意因為信任而隱藏式地『放水』。」這是黃聲遠的解讀。他覺得，林懷民身為一位領導人，不能一直去挑戰很多事的規律，至少不適合還沒把握就公開講。無論如何，同時也是藝術家的他尊重原創，後來很高比例地允許田中央的新意。黃聲遠歸納林懷民的原則是：只要能讓雲門劇場更具公共性、更深刻突破的點子，他最後通常還是會接納，甚至鼓勵再往前進。

至於田中央這一方，一確定能守住原有的廣場、草坪、巷道、電台與小營舍、維持聚落狀態，繼而能以新建築縫補百年來（因下挖臨近的滬尾砲台與央廣等）失去的天然地景線這些大原則之後，雲門劇場的細節，其實就是等待自然浮現了。

以「半裸體」的自信，呈現素樸之美

現在大家來到雲門劇場，會發現它沒有多數展演空間所謂的大廳，只有沿著入口屋簷深挑的緣廊，走著走著、一下子就會晃出至戶外的「日光平台」。可以說，那平台廣場與河流般的大階梯就是劇場的大廳，不買票也能來。這就是田中央想讓雲門劇場更具公共性的手法之一。

此一手法，也讓雲門更穿透，不只入口有實質上的穿透，還有更多視覺上的穿透。田中央想要雲門以「半裸體」的自信，呈現素樸之美。

如今從劇場的每一面望向它，很多地方分不出室內、戶外，包括平台下一般觀眾不會注意的內部行政區。由原央廣改建的辦公室、小排練室，與增建的新劇場／大排練室這一區之間，兩者也只是在構造及視覺上輕輕碰觸（老央廣承受不起直接在其上起新建物，新建物脫開在後方也可以避免地震晃動時對舊建築的水平推力），僅由一道有天窗、充滿自然光、感覺在半戶外的中央走廊連結。

在建築結構上處處小心經營，更是讓雲門劇場飛揚起來的重點。田中央精密計

算過，讓內部那一組、屋頂的雙井字型鋼骨大桁架（註1）夠粗、盡量內縮，建築外立面的那一組綠色鋼樑桁架，就可以夠細，比正常在地震帶建築預期的樑還細，再搭配既通透又反射的帷幕玻璃，劇場外觀看上去才會輕巧。

進得室內，傳統上是黑盒子的排練場與表演廳，竟也有一大圈迎接美景的帷幕玻璃，亮得會「閃」到工作與賞戲的劇場人與觀眾。這是雲門和自然呼應的焦點。

為了深度了解雲門再做設計，田中央團隊要求跟著排練、巡演好一陣子，終於見到了幕後工作的「黑暗面」：技術人員真的就是在不透光的次要空間與展演廳中來回，幕前微笑的舞者也常常在一遁入幕後即痛倒地上打滾⋯⋯傳統劇場只重機能的後台，很少有好好讓劇場人喘一口氣的舒服之處。

「『我們』的新家一定要有光。」黃聲遠發願，田中央要讓劇場這個黑盒子變透明、變體貼。「演出前，看得見晨昏甚至季節交替。裝台和測試，可以在健康通風的環境愉快地一練再練。」

「我們沒有反行，聽起來很讓人高興。」雲門執行總監葉芠芠等人第一次聽到這個大夢時，如此回應。她不是對這個光明的願望無所期待，不過葉芠芠也會在某

次訪談中表白，當時她心裡的ＯＳ是：「這個建築師到底懂不懂？要怎麼遮光？這問題多難你知道嗎？」（註2）

雲門劇場二○一五年四月的開幕表演──《雲門2/春鬥》下午場的公演，雲門與田中央則已共同證明了：讓劇場擁有自然光，不是技術問題，而是價值排序的問題。當最後一齣舞碼接近尾聲時，舞台後方的電動黑幕緩緩升起，舞者是襯著落地窗外的搖曳綠葉謝幕，觀眾是面著這一片新定義的半露天劇場驚奇，鼓掌。夏初蟬鳴在想像中，也從野地穿透了劇場與心底……

能有光就有光，能薄就薄，能破格就破格

主舞台之外，雲門劇場亦處處追求「輕」與「薄」。牆面多處使用簡單的清水工法，地板完成面則選薄薄的環氧樹脂（epoxy）材質。不必再粉刷裝修的清水模牆，可以讓這些板和柱少個五公分厚。每一面皆減五公分，雙面相加就是十公分。雲門能不能舉重若輕，這也是一眼看不出來的關鍵。

對於不大得不尺寸的建築，田中央一直是很警覺的。他們總是希望減少或碎化這些大量體，運用一些不完整的「弱系統」來化解巨型建築對環境的衝擊，譬如以一些像是（但其實不是）再利用的、「天然粗」的拼湊材料來蓋房子，在設計上動手腳，讓建築不完全規矩，配色也小心地不力求完整，目的是：讓建築成為沒有形狀、只是自己長出來的現象。黃聲遠說：「故意破格，才如生命一般有力。」

田中央全力讓這座劇場更開放、更穿透、更破格，心裡則一直尊重雲門有一道界線不能輕易越過，那就是：舞者與劇場人員工作時與上台前，無法忍受一絲絲打擾。

這和田中央在宜蘭設計公共建築時，經常愛用步道、橋樑等動作與周邊社區連來連去、引人互動的習慣大不同。為此，單是運貨、裝台的動線，就讓雲門與田中央斟酌徘徊甚久。外部租用劇場團體與雲門人的工作動線，又如何協調？

最後，田中央與雲門決定讓運貨道路下降一層，貨車不直接開進舞台後方，即不會干擾排練者。裝台道具則需藉由貨梯再往上一層運送，技術人員稍辛苦一點。不過，田中央與雲門並未真的虧待技術人員與外部表演團體，他們休息時是享有真正的 Green Room（休息室）與大片的山水窗景與綠意。樹林中，有著來自雲門八里舊排

練場的菩提樹、「大樹書房」（原是小營舍）上方的百年茄苳樹、林懷民與田中央

親自到彰化田尾挑選的兩百多株成樹，與林媽媽送給林懷民的老梅樹……

留下大草坡廣場，讓人從滬尾砲台這一方依然得見淡水河口，更是雲門與田中

央與建劇場時自我要求且從未逾越的底線。

為何雲門劇場不該規規矩矩？

一個哲學性的選擇

跟大自然的學習有一件事情是非常重要的，自然的生物永遠不會把自己置身於太絕對的狀態，以至於環境改變，就有無法把基因傳遞給下一代的風險。所以你看到大自然的結構，比方說一棵樹站在這裡，表面簡簡單單，其實地面下有一堆樹根。這些令人安心的 redundancy（多餘），保證超過了我們數理上剛剛好的計算，避免只要破壞一點、就會系統全面垮下來的這種絕對自律的審美。

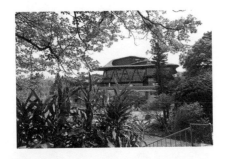

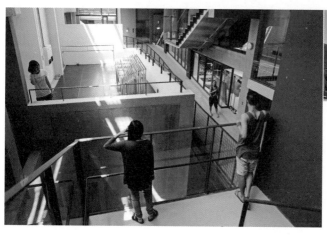

還有，如果以製造方便來講，人腦的溝通做垂直水平會相對簡單，可是材料尺寸上反而會花出代價。為了要垂直水平、還能抵抗其他無法預知的方向、包括地震的水平力，其實會讓有些桿件配合的接頭沒有需要那麼粗的，也變粗。不惜計算麻煩，把它回歸到稍微足以對應各種天然的多向度姿態，其實生物都會覺得比較舒服。在自然界，你永遠不知道改變的力量從哪裡來。天然是一個自由的狀態，這是哲學性的選擇。（口述：黃聲遠，改寫自〈雲門劇場的路徑〉，《台灣建築》雜誌二〇一五年十二月號）

做建築像編舞，一點一滴捏出來

對了，除了上述考驗，在雲門決定建立新據點之後的第三年，劇場已經拿到開工執照、舉行動土典禮，田中央也總算畫完施工圖，暫時鬆一口氣，重拾因專注在雲門案而耽擱的自家事務所搬遷工程。此時，卻因為興建經費超出預算太多，加上董事會委請外部單位協助的營運評估也不樂觀，雲門決議：縮減原設計案的規模，拿掉餐廳、大地講堂、舞蹈教室、倉儲等空間……

那些不斷修正的設計、畫上數千張圖、每月數十次工務會議以及種種官方審查，田中央與雲門就是全部重來一遍。直到第一版田中央團隊召集人陳哲生出國念碩士、繼而工作大約四年之後再回台灣復職，劇場才正式完工。

研究設計的過程中，林懷民曾對田中央說，他現在知道了，「你們做建築，也是（像思考編舞一般）一點一滴慢慢捏出來的。」

尤其，雲門劇場是「家人」要「住」進來，不是供不特定人使用的純公共建築，田中央說：「和我們想自己的家或父母的家一樣，（雲門劇場）沒有一個細節可以不顧。」

那麼，雲門人到了現在這個家，待得還喜歡嗎？雲門人說，滿意度破表。不只是舞者終於可以在向陽處練舞，開放的用餐區也常在休息時間聚集最多跨部門的人。連向來塞在次要暗角的技術部門，現在也能在有景又光線充足的地方工作了。雲門基金會執行總監葉芠芠說，雲門劇場的設計與實際建成之間，可以說沒有差距，和雲門與田中央最初設想的幾乎一模一樣。

雲門並沒有關起門來獨享這一切。雲門不再只是跳舞，如今也經營劇場。藉著這場所與其他劇場人交流雲門做事的精神、長期巡演全球的豐富經驗，並邀請社會大眾分享劇場的公共空間，原來就是雲門耗時費力興建劇場背後的高度期望。例如，主舞台大小特別設計成與國家劇院規格相符的劇場尺寸，用心之深。

因為是聚落，土地公一定要請來

田中央以建築為背景，在雲門劇場的公共性之上推了一大把，更讓這座劇場成為具表情的生活聚落，連土地公廟大家都想到要蓋一座。這座土地公廟有著一般農

田中央小廟的迷你 size，調好了方位、請傳統匠師以高雄三合瓦窯的磚頭手工砌成，上書最簡單的「風調雨順／國泰民安」、「雲門福地」。行政單位初一、十五會來祭拜，平日香火也沒斷過，連路人都會來跟土地公問安，福德正神面前還曾出現過咖啡……

周邊鄰居則與劇場人同樣很會使用雲門劇場，經常是天微亮即有人到這兒打太極拳，晚上則有人賞星星。

黃聲遠感謝地說，雲門劇場是田中央所設計的建築之中，又一次使用得比想像得好之夢幻因緣。

這一句話，田中央以二十多年的青春來換，以一九九四年第一件完工的作品──宜蘭縣礁溪鄉一座簡單到不行的籃球架為誕生點。如今，有了雲門經驗，田中央彷佛真正轉了大人，日後想再度離開宜蘭「父母家」外出工作，心情上應該不是問題了。

幸福的是，這群孩子隨時可以回到宜蘭家人的懷抱。

建築師說

陳哲生

二〇〇七—二〇一二年任職於田
中央，二〇一六年再度擔任田中
央聯合建築師事務所合夥人之一

抓住「恰如其分地存在
而有生命的感覺」

關於雲門劇場

在田中央二〇〇八年設計雲門劇場的初期，一天，雲門舞集林懷民老師想到他曾在西班牙馬德里看過一個叫 Matadero 的劇場。那是由廢棄的屠宰場改建而來，設計上相當程度保留了老建築原始的氛圍。加上五百人左右觀眾席的尺寸及伸縮座椅的設定，都和未來的雲門劇場狀況很像，或許能帶來啓發。於是他希望，田中央能與雲門技術部門和顧問林克華老師一起去做點研究。

那次出訪我們大致上確定了幾個重要方向：一是實驗劇場的設定，二是符合國家劇院的舞台尺寸，而且，最後仍然得維持排練場的精神。另一個好處是有了 Matadero 做爲例子，大家未來討論時容易有個立足的基準。

身為劇場設計師的林克華老師以上述架構出發，再加上他近幾年協助興建幾座國內劇場的經驗以及雲門使用上的習慣，加以改良。他將傳統中全為條狀的劇場工作貓道，改為在舞台上方仍設標準的 fly（布幕懸吊系統），到了觀眾席上方則是整片的張力鋼網（tension wire）。後者的特色是技術人員可在工作區更自由走動，也隨處都能掛上燈具、音響等裝置，在舞台設計上能有更高的實驗靈活度。這座劇場也希望能提供給雲門以外的表演團體使用，因此舞台規格和國際上多數正式劇場尺寸相符，未來能幫助表演團體能在演出前完整彩排的機會。

雖然劇場人很喜歡說多功能就是沒功能，回想田中央之前在宜蘭設計的眾多表演空間，卻多是盡量做到比較有彈性。因為公共建築未來的使用者通常不確定，加上宜蘭非都會型展演空間專一使用頻率較低，常需要涵蓋多元的型態，以免只定位一個表演空間就只能是音樂演出或只能是舞台劇。而雲門劇場有非常明確

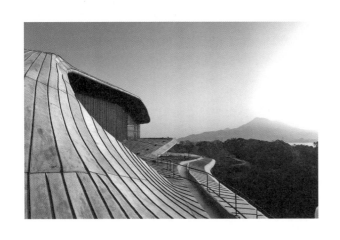

的使用者，定位也清楚，能在初期把設計一步步做到，其實是我們比較少遇到、但也期待已久的工作模式。

另一方面，雖然雲門劇場具有國家劇院的舞台尺寸，但是仍希望觀眾進場時能有走進他們家去看排練的親切感。劇場調性底定之後，我們還花了相當多力氣讓建築呈現原始構造的美感。這部份一方面受雲門舞作純粹身體美學的啟發，另一方面是想保持八里舊排練場那種簡單質感。例如，支撐劇場主空間的桁架不做太多的包覆，盡量做到結構承力的姿態，同時也期望做到不過度「工業化」，反而帶一點舊排練場那種鐵皮屋的樸素感。

記得那時參觀雲門八里排練場，印象很深的部份是它就僅是鐵皮屋和貨櫃屋的組合。縱使如此，它因為每一根桿件都有真實的需要，而沒有任何多餘的裝飾。也

因為建構時的深思熟慮，材料雖然簡約，每個物件都恰如其分地存在而有生命的感覺，那是種非常奇特的經驗。於是我們試圖抓住那種感覺在這次設計裡。

以結構設計來說，我們試著把桿件因為實際力學的需要而調整大小。這樣的工作使我們和築遠工程顧問公司的合作變得複雜得多。在此也想特別感謝築遠的結構技師張盈智與葉玉山，還有許多為了同樣的理念而得多花力氣把平常看不到的細節做好的人。我想這是雲門與燒掉的八里排練場帶給我們的一點啟發，也應該比較接近未來世代建築應有的樣貌。

關於黃聲遠和田中央

回頭說我第一次與黃聲遠的接觸，是我大三時他到我當時念書的成功大學來演講。記得那次演講因為相當熱門還需要提早占位，但聽到的盡是古怪又過度感情

化的內容，幾乎聽不到任何知識技術的談話，老實說當時是完全不知所云。兩年後我在文建會服役時，又在圖書館看到田中央登在雜誌上的礁溪生活學習館介紹，照片盡是天空、氣球與零星的建築線條，只見氣氛而不見建築體的描述。雖然敘事方式依然古怪，不過在僵化的軍旅生活中，那自由的味道其實是非常難得而印象深刻的。

退伍後幾天，我在「準建築人手札網站」上意外看到田中央帶有一點白目風格的徵人資訊，內容是：「在海拔七百多公尺監造俯看蘭陽平原，我們需要對工地工務了解且駐地監工的朋友。在環境優美的河邊或是在七層樓高的大棚架下工作，我們需要對設計轉化成真實感興趣的朋友……」

大概因為徵人文章寫得隨意，我也沒多想，便投了作品集過去，三天後就與黃聲遠在宜蘭員山舊辦公室的小客廳面試。記得我在作品集中放了一個我大三做的、

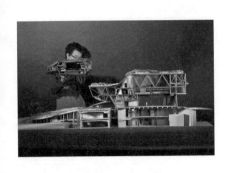

有點不實際線性的線狀旅館設計，黃聲遠看了很快地說：「你看，在概念模這一條線和這個量體有發生關係，後來的方案這層關係不見了就有點可惜⋯⋯」過往這個案子的評價永遠都是斜的房間沒法住、或是與環境不協調等等，那是我第一次聽到有人是以形式美學來討論這個設計的，便爽快地答應四天後要來上班。

到田中央工作之後，我們常舉辦內部提案，每個人都提出自己的想法，但目的並不是要評選出最好的方案來執行，反而是要激發出各種不同 idea。因此，每個點子有所啟發的部分都被提出來討論，進而重新組織發展新的設計。同時，除了建築許多基本必須照顧到的面向外，我們試著去保留一點點個人風味，有的溫柔，有的強悍，也有的幽默，建築設計應該也可以帶有一些匠人手作的感覺吧。好像每個石匠砌出來的牆常有微妙的不同。物質因人的意志不同而產生形變，又怎能說有對或錯？（整理－馬萱人、沈憲彰）

漸漸沒有「黃聲遠」的田中央？

我在田中央參與最多的案子就是雲門劇場，從設計到監造都在其中。設計階段時，與對設計及進度都有高度要求的哲生合作，當事情拖延時，他甚至會站在畫圖同事的電腦後面說：「怎麼那麼慢？」不過他出國念書、工作回來之後，改很多啦（哈）。無論如何，這種負責的態度多少對我有點影響。也因此我後來在監造時，面對設計、進度掌握……等問題，都能更有效率地處理。

後來雲門劇場長達三年多的施工期，事務所乾脆幫我們幾個負責監造的同事在淡水租房子，當時與佑中（陳佑中）、阿杜（杜欣穎）一起在工地現場監造，結果只能一個月回宜蘭一次。有時候覺得遠離事務所和同事，滿孤單的，還好他們郊遊烤肉都會叫我回宜蘭。

但是到後來根本忙翻天，也感覺不到孤單了。比方說，

白天整天在工地和營造廠、師傅討論施作細節，晚上就在現場的工務所畫細部施工圖，半夜前回宿舍睡覺，隔天一早再上工。

田中央在宜蘭之外做建築，和在宜蘭做建築是沒有差別的，直接到基地現場調整設計的方法，從來不變。而緊湊的施工節奏，曾讓偶爾想省事的我，在行事謹慎的佑中和阿杜身上學習到：還是要細膩地去處理每個環節，才不會造成不必要的誤會。

我回宜蘭通常是遇到了無法在工地現場解決的問題，需要找黃聲遠、執行長小杜（杜德裕）與工務經理楊志仲大哥討論。相對來說，小杜和楊大哥比較常從宜蘭來淡水工地，平均每週會從宜蘭來一次。而黃聲遠就無法經常到淡水，從二〇一二年變更設計慢慢底定之後，他真的就放手很多。這也許就是他所說的，從雲門開始，田中央自然而然地進入了「漸漸沒有『黃聲遠』的田中央」時代。

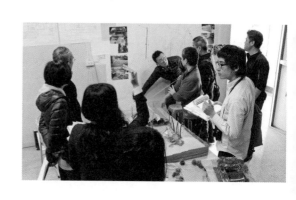

不過，田中央不太可能完全沒有黃聲遠啦。像雲門很多事關緊要的設計決定，我們這群監造除了找他來工地確認，包括雲門舞集的創辦人林懷民、劇場設計師林克華，有時都要一起來開會。如果沒有這樣做，到頭來也只是被他們翻案。像是最影響視覺感受的色彩，劇場內部的顏色、立面綠色系的桁架桿件的三種顏色，都是黃老師、林老師與我們和工班在現場一根一根決定要用那種顏色。

我沒有在宜蘭擔任過監造，但是與同事聊天，還是可以知道宜蘭的營造廠跟大營造廠的差別。例如大營造廠各種該有的有專職人員擔任，不像小工程案，工地主任往往只掛名但人常常不在現場。大營造廠對技術門檻高一點的工法也比較熟悉，例如帷幕系統。但是他們對傳統工法可能就比較陌生，像是我們要在雲門園區連結戶外階梯的步道上「洗六分石」（洗石子工法的一種，石子較一般小碎石大一些），台北的營造廠先後找了兩組工班都做不出來。後來是

我們介紹宜蘭的師傅才做成功。

我想，田中央歷經這一次與雲門的技術專家深度合作，將來我們如果有機會再設計劇場、音樂廳這一類空間，應該會更得心應手。（整理—馬萱人、張文睿）

註1——桁架（truss）是以鋼性直桿為材料，在桿件的兩端以銷釘（pin joint）結合，一起形成一組幾何的構造。例如，雲門劇場外牆即可見一組truss，上下各一長條的橫桿中間，接上了大鋸齒狀的斜桿，由這些鋼桿結合成的一長列幾何構造，即為桁架。此舉可以讓樑的長度與跨距延伸，讓空間創意得以發展，同時也符合結構需求。註2——摘自《雲門劇場的路徑》，《台灣建築》雜誌，二〇一五年十二月號。

Chapter

II

維管束

宜蘭縣社會福利館 一九九五─二〇〇一
西堤屋橋 一九九九─二〇〇四
光大巷再生 二〇〇一─二〇〇五

WORK

「與時間
做朋友」
的初體驗

文──夏康眞

「天窗真好。一到夜裡，從天花板上那個被切成正方形的窟窿裡，看得見星星，看得見月亮，看得見流走的雲。……白天雖然有點兒晃眼，但晚上，卻能遮蔽雨露，暖烘烘的有一種在野外宿營的感覺。」

這是日本兒童文學作家安房直子的童話《有天窗的屋子》裡的一段。每次看完，我都掩卷嘆息。好想要一扇天窗啊！或許是因為這個故事貼切地道出美好的物理空間對人的影響有多大吧；在那裡，天窗象徵著療癒、代表著打破常規後的無限可能，也滿足了人類與外界和自然連結的原始渴求。

然而，在現實生活中，天窗與它窗外的自然景觀注定是少數人才能享受的奢侈品。於是，當我聽說田中央設計的第一個重要公有建築──宜蘭縣社會福利館，擁有奢侈的天窗時，眼睛瞬間發光──想必這棟政府機關的模樣一定相對人性化，沒有那麼威權官僚吧？

終於有一天，我來到了社福館。走向它時，先途經以斬石子鋪面的光大巷，花草搖曳生姿。融合陶燒、磚頭、木作、鐵件的立體地圖，小巧地將匠師故事鑲入，

溫潤而充滿童趣。鏽蝕鋼板字排出一段段社區編年史，簡單明瞭。這一環繞原有之宜蘭城牆的舊城區，從清朝開始就是工匠聚集地，牆上這些作品都是由出身鄂王里的彰化師範大學美術系教授陳世強，鼓勵在地工藝家一起自發性完成的。

有很長一段時間，向河邊延伸的光大巷就只是台電公司外的一條小巷。誰也沒想過有一天，它會成為這樣一個洋溢著生活感的空間。田中央和台電溝通了一陣子，最後他們願意拆低面對光大巷的圍牆，讓它變成花台。剛開始進行光大巷再生時，也有些居民對田中央不了解，還誤以為政府要來強行使用他們私有的既成巷道。於是，事務所先觀察居民愛種哪些花木，就在另一頭種同樣的花木，住戶就會主動來照顧。我們造訪時，花台邊坐著聊天的居民，見到我們這批外人，和善地點頭微笑。

在地居民、藝術家與田中央的共同參與，就像鮮花綻放，讓光大巷靜靜改變，擁有了更細緻的生活質地。只要有心，建築師也可以是社會改革家，他們以體貼的環境打開社會的結。

從舊城區往社福館走時（註），曾在田中央工作十四年的建築師王士芳帶我們特

別觀察沿途的建材。他說，楊士芳是宜蘭第一位進士，他的紀念館位於代表士紳階級的舊城裡，所以那裡的地板使用的是較細緻的磨石子，流露一種人文氣息。從田中央設計的楊士芳紀念林園到光大巷必須跨越的舊城北路，曾是宜蘭舊城牆，他們則在兩側地面鋪上鵝卵石和斬石子。「卵石的堆疊，象徵著城牆。」

那麼社福館所在的舊城外，鋪地的又會是什麼材料呢？迎接我的是粗獷而質樸的洗六分石和清水磚。

社福館：讓風和光一起進來合唱

王士芳說，洗石子和清水磚是宜蘭城外居民多年來常用的材料，田中央就把它們放進去了。這話聽起來理所當然，卻充分展現了這家事務所的態度。田中央不愛孤芳自賞、自外於時空的建築，他們喜歡與環境和歷史對話，與周遭產生連結。就像這棟終於出現在我眼前的社福館。

「太美了，這是混聲合唱⋯⋯」它與我印象中的政府機關完全不同。

眼前是一棟宛如三合院配置的現代建築，樓高六層，面向碧綠的宜蘭河。但是這座沒有圍牆的三合院中間挖空了，打開中庭，坐南朝北，兩側拉開一縫，接納了從光大巷一路延伸過來的小巷弄，讓居民和風都可以自由穿越。

它占地近九百坪，樓高，和周邊低矮的舊社區小宅相比，絕對是個巨人。一直以來，我總是擔心與周遭街廓比例相差太多的建築，害怕它們唯我獨尊的影子會遮住環境原有的個性。但眼前的社福館卻一點也不顯龐大，發生了什麼事？

一切都是田中央的魔術──從視覺上碎化了它。

建築師使用了周邊區域會出現的建材和質感，甚至直接測量鄰居屋舍大小，再把社福館切割成一個一個同類的小盒子。所以我們看到了砌著紅磚的小盒子，看到了仿雨淋板的灰色小盒子。這些大大小小、看起來一樣又總是有些不一樣的盒子，與附近住宅各式各樣的小房子相融呼應，成為一片和諧的風景。難怪我第一眼看到它的時候，腦中浮現了「混聲合唱」四個字。

為了讓視覺上的碎化更成功，田中央將ㄇ字形大樓的三個邊都拉斷，牆與牆之間產生了縫隙。現在，風和光也一起進來合唱了。圍繞中庭的，是一間間辦公室與活動場所，由一道道迴廊串起。社福館是宜蘭老人、婦女、兒童、青少年、勞工、身心障礙朋友的福利機構所在，後來也是宜蘭縣政府社會處的辦公地點。這些機構，現在倒像是一戶戶人家圍著合院住了起來。

我上了樓，踏進迴廊，上下左右，經過一個個盒狀的小屋，穿梭在室內與半室外間，感受光影明暗變化，好像在小村的巷弄間串門子。恍惚間，有種雞犬相聞的親切感。配合宜蘭多雨的氣候，環狀走廊的外側設有鋁窗。濕冷的冬天，關上窗戶，留住室內的溫暖。夏天時，門戶洞開，迎接習習涼風。

從人類的觀點回看，找出丟失之物

在沒有走廊的地方，田中央設計了層層出挑的出簷板。黃聲遠曾特別為此寫了一段話：「讓雨的孩子，保留了聽雨、賞雨的自在心情。」

如此浪漫的設計，看在田中央工務經理楊志仲眼中，又有另一番實用性。他解釋：因為宜蘭多雨，有了出簷板，下雨後就只會弄髒最外面那層簷口，不會髒到立面。牆面每一塊磚頭的接縫，他也都要求必須塗上益膠泥，讓水更不易滲進磚中，以加強預防「白華現象」（指磚頭中的碳酸鈣成分遇水溶出，而在磚面上產生白色粉末）。

其他還有不少同等細心的設計與施工，「真的，社福館現在看起來跟十幾年前幾乎一模一樣，一點都沒有變舊。」身為宜蘭人的楊志仲，現在也最以這棟榮獲二○○二年「台灣建築獎」佳作獎的經典建築為榮：「這真是那時候的田中央建築師最用心的作品，史無前例。」

在大樓西側，有座突然從二樓長出來的樓梯，一邊可接上西堤屋橋，連到宜蘭河堤邊，另一邊可直接下到廣場。我邊下樓梯邊想著：為什麼要如此設計一棟公共建築呢？田中央的建築師們，當時在想什麼？

時間回到一九九五年，黃聲遠三十三歲，回台灣工作沒幾年，整個事務所只有他與吳明亮、郭文豐三個人。那年夏天，黃聲遠第一次來到這塊離宜蘭河只有數十

公尺的原豬灶用地，為縣政府執行未來發展方向的建議評估案。後來，這兒才成為宜蘭縣社會福利館基地。回憶當時心情，他寫道：

「我們知道這次的改變絕不會只是怎麼蓋一個機構的問題，這次出手，將影響到這裡未來人群相處的模式，將傳達出公有建築面對舊社區轉型，及連接大型都市開放空間可能性的角色思考。」

在那樣的年代，很少人會如此思考公共建築。前田中央建築師吳明亮形容之前主流的公共建築：「直到一九九〇年代，所有的公共工程都還是要官衙門的感覺，就是得有個大出簷，讓車子到門口下車。」

黃聲遠不要因襲傳統，他對破除威權如此敏感。這樣的自覺要從他的成長背景說起。一九六三年出生的他，走過政治戒嚴年代，親身體會到威權對人性的箝制與扭曲。他學生時代的思想啟蒙之一是《人間》雜誌，那是一份由作家陳映真創辦的報導文學月刊，充滿人文色彩的紀實攝影與深入報導，關懷被主流社會遺忘的人們與角落。

東海大學建築系畢業、當兵兩年、工作一年之後，黃聲遠赴美深造。與西方文化直接接觸開始讓黃聲遠思考：什麼才是台灣建築的本質？台灣到底需要如何的建築？

他在美國東岸的主流建築學校耶魯大學念碩士，畢業後卻去了西岸前衛建築師艾瑞克‧摩斯（Eric O. Moss）的事務所工作。「他在走反叛的路線，」前田中央建築師王士芳認為，「美國西岸的建築師在建築史上就是要去跟東岸對抗。東岸的事務所，人人西裝筆挺。西岸的建築師則一直在找不同的建築話語，創造了像是後現代或解構等語言。」

幾年後，黃聲遠回國了，和他的生命一起滋長的反叛因子也回來了。

在他出國之前，台灣建築界談論本土文化仍不脫現代中國式樣，有變形的斗栱，有誇大的馬背，彷彿只要有這些元素，就足以和西方抗衡。田中央建築師們不免覺得，這與台灣真實的社會需求，是背道而馳的。

在田中央工作群做建築多年的王士芳回憶，黃聲遠總是勉勵夥伴從人類的觀點回看，找出自己丟失的東西。

敞開心胸，和宜蘭的地景連接

現在，我站在社福館中庭。七月天的宜蘭，庭外是超過三十度的高溫，庭內卻是清風徐徐。廣場西側有個水池，幾位老人閒坐池邊或打盹，或聊天，好不愜意。「好涼唷！」我情不自禁地舉起雙手，感受風的穿透。

見我如此開心，王士芳娓娓道出了這風的祕密，那其實跟社福館的座向有關。

黃聲遠常說，一般人聽說建築最好的座向是坐北朝南，其實那是中原較高緯度地區的需求，北方冬天嚴寒，需要大量日照。像台灣這樣的亞熱帶地區夏天是非常熱的，如果是向南的院子，根本沒辦法待著。「亞熱帶的建築如果能坐南朝北，像社福館這樣，藉著巨大建築讓中庭產生陰影，中庭空氣比較冷會產生正壓，自然會向外推出熱空氣，風就這樣產生了。」

一位母親帶著她的兩個孩子經過水池，孩子很自然地把手腳伸進水中，嬉戲起來。美國知名建築家路易斯‧康（Louis Khan）曾在《光與影》書中描述以下光景：

「我記得，小時候我們的足球經常踢穿一樓的窗戶。我們從沒去過哪個遊戲場，遊

戲開始的地方就是遊戲場。遊戲是興起就玩，而不是經過籌畫的。」就是在說眼前這景象吧。

黃聲遠曾針對社福館寫了一段感性的文字，他說：「我們要敞開心胸，和宜蘭的地景連接。連接冬天的水田、夏天的龍舟，還有清晨傍晚層層疊疊的山色。」「夏天的龍舟」所在，指的就是宜蘭河。社福館離宜蘭河畔不過幾十公尺，對宜蘭居民來說，從前卻是條幾十多年來都難以親近的河。

早年的宜蘭城，城外偎著水道，連接宜蘭河的埠頭。曾經，人們可以自由從不同的巷弄穿越老城，經過廟宇、市集、書院，來到開闊的河邊。曾幾何時，河邊築起了高高的堤防，修建了只給車子通行的堤外道路，硬是扯斷生活與水岸的關係。

當年三十出頭的黃聲遠想要恢復那樣的連接，讓人與河再度親近。然而，他手中所握有的，就只有社福館這片基地的規畫權。沒有錢，沒有權，沒有地，他該怎麼做呢？

當初參與規畫社福館的建築師郭文豐回憶，河堤下那條道路，交通流量大，大

卡車和砂石車都走這裡。如何讓市民有安全的路徑到河邊？附近沒有公有地，最靠近河的就是社福館這塊地。答案很明顯了。要利用手中唯一的資源，從社福館二樓搭一座平平的天橋連到宜蘭河堤。在經費完全沒有著落的情況下，田中央決定放手一搏，先幫社福館預留一個能容納天橋連過去的出口再說。

於是，與河堤等高的社福館二樓長出了一座不規則的樓梯，外露且直通廣場，這是要讓未來從河堤邊走回來的人們，可以直接下到老城的地面，不會因為公家單位下班而被關住。

西堤屋橋：讓願景成真

「當初提那個點子的時候，大家笑我們，不可能的事。沒錢沒地，一輩子也看不到這件事情。」在田中央工作二十一年的工務經理楊志仲談起當年事務所的處境，心情仍是很激動。

無視人們的冷言冷語，年復一年，田中央努力提案。終於在社福館完工後三年，西堤屋橋搭了起來。如今，人們可以從宜蘭城內的巷弄，經過楊士芳紀念林園，穿越光大巷、社福館，踏上西堤屋橋，一路散步到河濱。接著還可以越過也是田中央的作品津梅棧道，與河畔綿綿芳草一起，享受粼粼波光。

這段路，曾是田中央的願景，如今它已成真。

我站在橋上，赫然想起，這一連串精采，居然讓我忘了此行最重要的目標——天窗。

還記得文章一開始提到的小盒子嗎？這些深淺不一的小盒子外掛在社福館上，天窗就開在這些盒子的頂端。我選了一個小盒子走了進去，房間裡是「雅文兒童聽語文教基金會」宜蘭中心，為聽障兒童進行早療、上課的地方。行政小姐告訴我，我要找的天窗就在最裡面的小房間。

那是一個兒童閱讀的角落，有沙發，還有很多很多的繪本和故事書。剛下課的孩子坐在沙發上，上方是天窗，天光就從頂上靜靜落下，落在孩子的頭髮、臉龐和

書本上，恬靜而美好。那一刻，我突然有了強烈的頓悟。

天窗真的只是這棟建築中一個必然發生的局部。宜蘭縣社會福利館的整體存在，本身就是一扇天窗！透過它，人們有機會重新觀看了內在、外在與時間的風景。

我回到西堤屋橋，橋下大卡車轟隆隆急馳而過，在亮晃晃的陽光下，我聽見了另一個聲音。那是社福館的混聲合唱，它正穿越這座橋，親切地與宜蘭河潺潺的流水唱和。

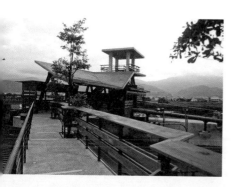

建築師說
黃聲遠

我們只是想
將政府機關常民化

我成長於台北，回想起來我並不算是很狂熱的、想透過政治動作去衝撞政府體制的人。二十幾年前，我慢慢在宜蘭安定下來，剛開始身邊遇到的人都是彼此的老戰友，他們曾在宜蘭成就了一些重要的事：辦區運會、「歸來吧龜山」等等活動。這些人思想上走在前端，也確實具有發言權，能實質影響宜蘭的政策或社會氛圍。當時我覺得宜蘭彷彿是個獨立國家，甚至能聽到一些瘋狂的構想，像是在壯圍弄一座機場，然後說這個機場要直飛沖繩、香港，完全沒有要飛到台灣其他地方的意思（笑）。對我來講，那完全不是什麼藍綠對決的狀態，而是一種「天堂和真實世界同時存在」的奇特感覺。當周遭的人都具有理想、也致力付諸實行，就像活在抽象的天堂裡，但這其實是宜蘭人的真實。

所以我常常說，我來宜蘭以前，這裡早就是那個樣子

了。這裡有很多前輩建築師，像是來自日本的象設計集團、高野景觀規畫公司，宜蘭的黃建興、張仲堅等資深建築師，早就在做不一樣的建築設計了。

一九九四年我們被找去規畫童玩節場地，再後來，當時的文化建設委員會副主任委員陳其南開始做社區總體營造。之前，宜蘭的公共建設大抵是公部門反省了遊戲規則，邀請外國及好的在地年輕建築師就專案去做，還沒有發展成和能思考、執行整體都市設計的建築師合作的狀態。時代背景的關係，讓我被歸為第一代留學歸國的台籍建築師（相對於日本的象集團與高野公司）。當然我的專業學習裡有一點都市設計這方面的知識，但老實說我也沒有真的做過，所以很幸運的是，我在宜蘭所做的每一件事都是人生新局。就在如此被鼓勵創新的政治氛圍下，去想怎麼做才是對一個水岸城市最好的方式。

我記得我們跟縣政府借了宜蘭運動公園跑道上的司令

台，在那裡做童玩節的模型，同時間也在做社福館那塊基地的想像模型。關於社福館，我們幾個人總共做了三個宜蘭市西北角的建物量體大模型，大約有宜蘭市四分之一的面積，包含社福館基地。一個是實施容積率總量管制之前的現況，一個是實施容積率以後的想像，一個是以現況去做設計。顯然我們仍在學習，宜蘭也正在轉型，很激進地想要掙脫當時台灣法規所引導的限制，因為我們覺得如果繼續下去，這城市可以呼吸的開放空間會被塞滿。在當年全台灣都還沒有都市設計審議的環境下，可以說宜蘭具有比較先進的思維，感覺很過癮。

我剛回國時，象集團設計的宜蘭縣政府正在興建。貫徹了「親切、開放、人民可以直接走到縣長面前」的理念，縣政府的建築非常浪漫，所使用的工法、陶磚、甚至是南方澳元素等等，讓它帶有民間色彩，但更古典、闊綽，像是精緻文化的軌跡。

有了這樣的基礎，我反而很想更進一步挑戰這件事：
難道不能更親近庶民、又讓它是好東西嗎？加上台灣
城市的想像像長期偏重美式思維，但歐洲經驗和宜蘭的
村落於我有更關鍵的影響：機能混雜、而且和既有的
肌理融合在一起。這也是爲什麼我們讓社福館融入民
間小尺度的磚造房、木造房，也沒有明確入口。我們
只是想更輕鬆地將政府機關眞正常民化。

或許大家不相信社福館一案其實是有幾個簡單的模矩，
這些燈、線槽、窗櫺分割、引導系統全都有強制的規
則，只是故意讓它們各走各的。因爲如果全部模矩都
調整成可以用公分母除盡的套件，就難以產生令人驚
喜的「自然」狀態，而變成控制下的有限可能。我們
把這些系統脫鉤，是持續的故意。（整理—陳麗雯）

註——宜蘭縣「維管束計畫」中最早局部發展出來的第一道維管束，即是由宜蘭市舊城牆區的楊士芳紀念林園，經鄂王里光大巷，再至社會福利館、西堤屋橋、宜蘭河上之津梅棧道這一帶。參考本書第二四四頁〈呸呸噹森林＋維管束計畫篇〉之「建築師說」。

彼此永遠
在身邊，
無論距離
有多遠

工務經理
楊志仲
一九九六至今任職於田中央

ENGINEERING MANAGER

口述——楊志仲
整理——林珮芸

我只比黃聲遠大五歲啦，我們之間的關係很微妙，或者也可以說很曖昧。我們之間沒有老闆和員工之間的階級，所有的是革命情感和共同經歷，我們都很珍惜。

我是宜蘭人，十八歲到三十八歲之間在台北求學及工作，曾經在六年之間換過七份和建築相關的工作：建築師事務所、工程顧問公司、營造廠、建設公司⋯⋯等。不過我不是草莓族喔，我只是想在三十歲之前以最短的時間學習專業技能，吸收後再學習其他的領域。但是，沒想到今天已經在田中央工作二十一年了，完全在我的規畫之外。

短褲、背心、滿腔熱情

一九九六年，我三十八歲，黃聲遠三十三歲。當時看到了宜蘭一則建築師事務所在報上的徵人廣告，就投了履歷，接著很快就在週末抽空回到宜蘭面談。按電鈴後出來應門的是個年輕人──就是黃聲遠，穿著短褲、背心，我印象很深刻。我們一

聊就聊了兩、三個小時，但是回台北後我把這件事忘記，也以為會不了了之。沒想到一陣子之後接到黃聲遠的電話，話筒那一邊滿腔熱情地說：「啊你不是要來上班嗎？怎麼還沒來？」我被他搞得一頭霧水，你又沒有通知我來上班。最後和他協調一下，一個月之後我從台北辭職、到了當時在宜蘭市進士路的事務所，開始這段和田中央不可思議的緣分。同時，也可以回到故鄉羅東，和妻子、家人團圓。

二十一年來，我主要的工作是提供同事我的工地經驗，進行施工圖及預算編制。記得在十幾年前，現在的執行長杜德裕（小杜）剛開始在田中央工作的第一個月，有一次跑來找我，我看他快要嚇死了。那是宜蘭縣政府的鑽探工程，當他很高興拿著廠商的施工報告書到縣政府時，承辦人卻告訴他鑽探的位置是錯的。他非常自責，回來跟我說這件事，我研究了報告書，告訴他其實是廠商的問題，而且是有辦法補救的，不是世界末日，不用緊張。

黃聲遠的專長在設計和創作概念，在業界比較遭受的詬病是工程細節的小遺漏。但是我常想，營造廠施工如果按照田中央開出去的規定做，是不會有問題的。

田中央的能量是累積的，不是一夕之間，不靠單一個人

我的辦公桌在事務所最安靜的角落，座位前的大桌子總是聚集了幾個人，一起專心討論設計圖、工程進度和解決施工問題。不過，我也習慣在事務所走來走去，移動式關心每個人的工作狀況。早點發現問題還有藥救，雖然很殘酷，總比到了現場才知道問題、一切要重做來得好。

我現在還加上使用 LINE 工作呢！在工地專案負責設計監造的同事會將施工情形及疑義拍成照片傳給我，我就來看看現場施工狀況哪裡出了問題，一同尋求解決。雖然我嘴裡還是常常唸：「吼，拜託へ」、「案內你聽有沒？」「我頭殼 mờ（閩南語）在燒……」但是拜科技之賜，現在工作真的越來越方便了。

田中央從一開始只有五、六個人，到現在大約有二十多位夥伴。前五年工作我是因為黃聲遠，中間這十年是因為田中央，最近的五年多則是因為跟小杜的深厚情感。坦白說，我剛到田中央時花了一年多的時間和黃聲遠磨合，這事務所工作的方式實在和別人不同，黃聲遠的人格特質也和一般老闆不同。一開始對他這種運作方

式感到很驚訝，但我最後還是被黃聲遠說服了，現在很佩服他的堅持。

這一段過程與結果，不是一夕之間發生的；我想田中央的能量是累積的，靠的是一群人而不是任何一個人。大家一起奮鬥，找到一種體制外的工作和生活方式。黃聲遠機運很好，站在天時、地利、人和的位置，引發所有人一起努力來完成。

不過我也不隱瞞，我一路上參與田中央的創業過程，經過了二十一年，現在的擔憂不比當時輕鬆。早期的同事經歷人生改變，有人離職有人創業，有人離開宜蘭有人仍留在宜蘭。新的夥伴一批一批進來，中間的管理階層一直有缺口。這裡給予大家很多的自由揮灑空間、又不擅管理，偏偏建築需要扎扎實實的基礎功夫和工作實務經驗。而且現在和過去比較，現階段人與人之間感情可能不像從前那麼緊密，對於建築的熱情也各自表述。

慶幸的是看到了小杜的成長。我的工作曾經面臨很大瓶頸，幾次想離開田中央。但是一路走來，在小杜身上似乎看見當年郭文豐（田中央前三名夥伴之一）的影子，有效率又有邏輯，願意耐心教人，也願意自己動手做；而且小杜很適合執行長這個位子。我看見了世代交替，不會完全悲觀。而且傳承不一定只發生在事務所裡，田

中央先像大樹一樣開枝、開花，離職後自行創業的建築師則是種子，在各處落地生長了。

一切都是為了建築

偷偷爆個料，我自己是覺得黃聲遠有點混啦，但是他很相信團隊，年輕建築師也努力發揮。田中央的前五年是黃聲遠最拚的時候，現在他可能待在事務所時間不長，但是你知道，他所做的一切都是為了建築。建築對他來說，是生命、是生活。

其實，很多次我累了想辭職，但是黃聲遠總有辦法將我留下。我真是莫可奈何，每次我提這個話題，黃聲遠就說：「那怎麼辦？事務所是不是收起來不要做了？沒有你怎麼辦？」他向外面的人介紹我的時候也總是說：「沒有楊大哥我早就被抓去關了。」我一直被黃聲遠用冠冕堂皇的大帽子扣住，又好氣又好笑。

黃聲遠擅長將熱情感染給其他人，經常和學生互動，表達濃濃的關心和期待。

不過我和他的關係卻始終停在工作討論。我只能說，我和黃聲遠彼此在兩人的心中

都有一個很重要的位置。他說的事我會優先處理，我說的事他也一定記在心裡。那是一種默契、一種信任，一種只要開口就可以放心的感覺。

我們之間很曖昧啦，不像員工，不是兄弟，不是朋友，不像家人。但你知道彼此永遠在身邊，無論距離有多遠。

楊士芳紀念林園

一九九七─二〇〇三

WORK

與信仰、
歷史、居民
再塑舊城
日常生活

文──曾泉希

二〇〇四年，當時在建築雜誌社工作的我受田中央之邀，來到了楊士芳紀念林園參加開園典禮，覺得新鮮。典禮在園中半地下的、平時是小小的停車場之中舉行，塞滿了準備致詞的長官、當地居民、田中央建築師群。那時候，我對於支撐停車場頂棚／兩層小廣場的紅、灰、綠彩色斜鐵柱如樹枝樣綻放，感到有點意思——在宜蘭一個小地方的公園內竟暗藏如此生猛活力。

有意思的不只是鐵樹與周邊真樹並置的饒富趣味，在楊士芳紀念林園裡，還有很多令人玩味的細部。石子路面逐步引領，旋繞曲徑像是綠色巡禮路線般四處開展，新舊材質並置圍塑空間。林園的腹地不算大，但經過百轉千迴之後，感覺上變成了有好幾倍尺度那麼大。

二〇一四年，我再度來到這裡，樹群抽高，盎然狂野，枕木座椅隨著天候與常年使用而褪色消淡，鑲嵌的石磚牆框依舊在原地伺光陰日日流過。這一次，曾參與此專案的前田中央建築師黃致儒也回來了，追溯更多設計往事。他說，田中央當時想把老宜蘭土垣城牆意象做到這裡來，讓林園外圍有護城的感覺。林園裡有開放的空間廣場，以步道串起來，還做了兩條細細長長的建物，以建築手法將空間穿透、

拉過去到後面的草坪，天花板則做鏡面處理，並設置了幾處貼地的低角度採光。社會開放性意圖在低低的屋簷底下被釋放開，翻舊、陳新。「把建築『物』的感覺降到最低，是我們在這件設計想達到的議題。」

田中央將過往史蹟注入現代生活空間，則是以一位精神性的象徵人物——宜蘭唯一一位進士楊士芳，作為連結。

苦勸廟方保留老廟，連風水說都派上用場

碧霞宮祭祀的是岳飛，十八世紀末倡議興建此廟的人就是楊士芳。十幾年前，廟方想把老廟拆掉、改建停車場與新廟，也許覺得越蓋越大，香火才會旺。「我們拚命阻止這件事，甚至在道德勸說之外，還加上風水說。」黃聲遠舉了澎湖天后宮的例子，說那座老廟的後方有護著主殿的小山，風水極佳，說服碧霞宮廟方如果留下老廟、後頭再加上這麼一圈靠山，應該也會有很不一樣的格局。

後來碧霞宮廟方真決定不拆了，而且願意成為三級古蹟，成就一件美事。但是，

老廟腹地還是太小，他們仍然需要多一點使用空間。田中央希望碧霞宮增建和楊士

芳紀念林園可以有所關聯，因此建議他們新增的第二進不要太高，也把將新建的「武

穆（岳飛）文史館」移到側邊。田中央則為廟方的新建物保留了一道外環動線，將

來如果能由此接進去林園，就能彼此互通。廟方後來亦從善如流，終於保住了碧霞

宮的基本原貌與社區感。至於田中央設計、新建的建築，則可以看成是碧霞宮的第

三進，整個從空間配置上拉出序列感。

林園裡，田中央設計的兩棟細窄透風的建築，前後錯開平行於碧霞宮後側，中

間空出一片草坪。為了烘托主殿，他們把建築盡量壓低，做成像廊一樣的次要格局，

有一種護龍的感覺。斜削收薄的混凝土板邊緣，也綿延了前方老廟的纖細尺度感。

他們還抽取正殿懸脊窈窕多彩的線條，發展從厚收薄、有點褪色感的磨石子水平簷

口。黃致儒說，這兩棟新建築有點像把廟簷的曲線拉進來，但是天花板做成鏡面不

鏽鋼。這兩棟後來曾作為咖啡館與展示館兼文史工作室的新建築，低低的簷，長條

形的室內動線，大片落地窗，內外大量使用反曲鏡面，在不大的腹地中拉長了景深。

「從視覺上來說，這裡的量感是很低的，從裡面看來，建築物像是浮起來的。」

田中央說，這是他們的設計第一次靠近正式、精緻的古蹟。但是，在致敬之外，他們也開始玩起幾處未完成且有點粗的輕鬆感。

例如，在外牆立面，田中央以回收枕木來撐土、補坑、架屏、疊牆，而且引用宜蘭農家曬木柴的堆疊方式呈現，讓木板條同時細密地順序托住屋簷。有點傾斜的擋土牆則以舊磚與卵石混合砌成，感覺像是順手抓住附近常用的材料、順著大地層層水平堆疊的紋理，就蓋出來這道牆似的。兩棟建築就這麼新舊混搭，共築複層（城）牆意象，舊時農村的手工藝味道滲迭而出。

其實無論建築動作如何，在楊士芳林園裡，低矮的建物有點像是陪襯，無聲融入起伏的地景裡。繞林園一圈，以唐竹、九芎、樟樹等樹草花木簇擁的曲徑，高高低低旋繞。田中央說：「這是一個被頂起來的地皮，利用建築物基礎所挖出的土、回填成小山脊的方式，有計畫地留下原來的樹群，把失去的九芎城（宜蘭城舊稱）找回來。」

找回沉潛已久的城與人情味

帶點回顧舊城的心情順坡蜿蜒登「城」（指林園周邊回填的土丘），一路有橋有平地有坡起伏，「其結構有如樹根藕斷絲連，奮力頂起上方的演說小埕。」田中央解釋。老朽的、生鮮的意象彼此交融，穿越又竄開，時間感處處留存，情感也隨處揮灑。

黃聲遠說：「這是我們第一次學習藉由推動都市計畫的調整，使得公共用地浮現，讓社區接手經營成為可能，花了七、八年時間，來做環境改造的工作。」

這份社區共同的參與感，順著楊士芳林園的曲徑延伸，走進一旁的鄂王里光大巷，則會看到半橫切的圍牆，以及在角落植栽區為居民種著喜愛的植物。黃致儒邊走邊探頭，一家一家指著：「右邊這家很會弄吃的，我們做巷道整修工程時經常煮愛玉冰等等點心請師傅，還常常換菜色。這家是退休警察，堅持有一塊地是他們的一定要圍起來，但圍得也還好啦！這家的王太太，當時跟她溝通很久，終於答應要做鋪面，可能看到我們先施工的小段鋪面、鋼筋都扎實到出乎意料，就改變主意了。」

施工後期，黃聲遠說，他們在鄂王社區認識的新朋友還問田中央要不要搬來這裡工作算了，他可以讓田中央修整他家四戶閒置的宅院，十年不收租……

光大巷能一路走到宜蘭河畔的社會福利館，折彎處有西堤屋橋可穿越大馬路。

接著津梅棧道，還能輕鬆過宜蘭河。遙想田中央當初的意圖：創造一個宜蘭河畔舊城生活廊道，希望它像古時的河流一般，成為鄉親的生活依附帶。這一路所經過的風景，前有密檔成林（楊士芳紀念林園），後有曲折的樓盤相接（社福館），中有記憶迴廊（光大巷），不斷綿延，刻印了、續傳了宜蘭在地的生活相貌，如潺潺水流，無能以斷。

後來，我翻閱了黃致儒回溯寫下的工地日記，裡面有段記載：「（二〇〇四年七月十三日）今天我生日，林工頭買了蛋糕來工地，大家都圍在輪廓初成的步道旁吃蛋糕，工人們、阿嬤、王阿姨、白髮老伯，還有大圈仔一直對我笑，顯然他也很喜歡蛋糕。鄰長送我一顆石頭，說是新疆的。我站在大家一起綠化植栽的小廣場中，感觸良多……知道從發想到落實，也許又是數年，但回頭一看，已然數年。」

建築師説
潘怡如

一九九六—二〇〇五年任職於田中央，現為高雄市大展建築師事務所負責人

1

在宜蘭那前幾年，彷彿都在街上繞

楊士芳紀念林園這個專案我參與的是前期規畫，設計發展反而是其他同事在做。我最早從基地調查開始，包括把跟基地有關的歷史紋理街廓和原本的宜蘭市大範圍模型組合起來。在宜蘭那前幾年，彷彿都在街上繞，花了很多時間把宜蘭大街小巷跑過一圈。

我記得這個規畫案做了很久，後來又競到了工程合約，一個接一個有不少人發展過一大堆模型，直到確定基地能變更爲公園多目標使用。這中間試了很多方案，但是一直被推翻重做。後來交件時間快到了，黃聲遠也突然説可以定案了，就在得把圖交出去時，發現沒幾個人能投入做細部設計。那時候事務所只有幾個人，大家都在忙別的事。而當時我有跑過工地的經驗，對圖有些了解，還有點時間，於是我就跳下來畫。

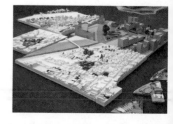

2

這是社區營造
與宜蘭城再造的努力成果

我還記得當時熬夜陪我加班畫圖的同事是黃致儒。楊士芳紀念林園結構有點小複雜：結構裡有鋼骨、RC板，柱子上半部則像雨傘撐開，還得思考哪些結點應該清楚地露出來……我想設法把問題弄清楚，而不是讓它們處於渾沌狀態。我在最後一個晚上把全部的圖整理起來弄好，天亮時把預算書圖綑起來，送到縣政府去。過程中，黃致儒說：「你這樣像秋風掃落葉，我都不知道自己在做什麼。」

完成了楊士芳林園的發包圖，像是讓自己在建築工作這件事上達到一個新的里程碑，這是當時我所做過最努力的一件事。

一九九八─二○○八年任職於田中央，現為台南市葉照賢建築師事務所負責人

楊士芳紀念林園是我當兵前那段時間參與的規畫。那時候正好是宜蘭社區總體營造運動蓬勃興起的關鍵期，田中央對於宜蘭城市發展的想像也花了很大的心力，做了一個超大又很準的宜蘭市模型。不過一開始完全不知道要在碧霞宮後面的舊屋區做什麼，那是都市計畫中的綠地與停車場，但是一直未徵收。終於進入林園的設計階段之後，我們從研究楊士芳這位宜蘭進士的事蹟以及碧霞宮的社造行動開始，進而融入了我們對宜蘭市舊城牆再現的浪漫企圖，這在林園的弧形磚石混砌擋土牆上可以看得出來。

碧霞宮是台灣少見祭拜岳飛的宮廟，整體上我們希望尊重原來的格局安排，於是將新規畫的建築物以平行碧霞宮的方式配置，並且在兩棟建築中間留一片未來可以共同發生一些事情的草地。我們還把廁所及停車場藏在蜿蜒遊園步道的一側，以地景的、半地下的空間處理手法，設計成上下兩層、可以辦音樂會等活動的都市廣場（下層平時是停車場），它的物質部分薄

建築師說

黃致儒

二〇〇〇—二〇〇六年任職於田中央，現為桃園市飛絡空間設計負責人

3

薄的，越薄越好，並往下挖，讓地面以上的建物不超過一‧二公尺，就可以不計在容積率中。挖出來的土則堆成舊城的高度，也是廟的靠山與宜蘭舊城牆遺址的詮釋。可以說，這是社區營造與宜蘭城再造的努力成果。

坐下來、慢下來，這就是溝通的開始

楊士芳紀念林園位於宜蘭舊城區，基地呈扇形，這個點在歷史縱向、空間橫向上都接得剛剛好。前方有碧霞宮以及舊時的傳統產業，文化上要表達的事情已經很多，加上這裡本來就是公園和停車場預定地，田中央因此想把所有事物整合、利用起來，把地方涵構（context）做起來。

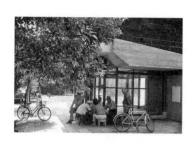

我們做這件專案時試了很多材料與工法，那時候就是很著迷這件事，林園中幾乎每一種材質都有它對應的事物。例如我們發明了磚石混砌牆，把宜蘭河中游歷代堆疊的遺跡斷面感覺做出來。屋頂斜面與基地地形相關，展示館天花板使用不鏽鋼鏡面，則是要讓空間雖小但是不壓迫，反而邀請自然加入，陪襯呼應老廟之前的咖啡廳所在的那一棟新建築立面，上頭拉的折線也是想讓量體看起來小一點。

或是，新建築中有一片牆板結構上必須很厚，我們為了它看起來纖細，就把它不必受力的端點整個收薄下來。那個年代很少有人做這些事情，因為沒那麼容易。當時覺得很新鮮，現在覺得很理所當然。

林園中還設計了好幾個埕與平台讓大家使用，裡面有個小溜滑梯。更多民眾會坐在展示館路邊下棋，我們就在廊下弄了一個台面給大家下棋、聊天。林中步道做成千迴百轉，沿著步道，也安排了總長大約一百多

公尺的木板凳。黃聲遠曾經說過，他覺得楊士芳應該很喜歡我們終於來到一個尊重溝通的年代，這個基地就是在跟所有的環境溝通。他說，我們可以把人從市中心拉出來走入親切的步道，步道沿線隨時可坐，林園對面、光大巷旁台電的圍牆，切下來也是很長很長的板凳，大家可以坐下來、慢下來，這就是溝通的開始。

我們很浪漫地想，希望很多事情會在這裡發生，只要想得夠多夠完整……於是開發了很多溫馨又奇怪的設計，瘋狂地叫了很多材料。但是田中央剛開始不是很有經驗，像是混合的土加上枕木的鋪面撐不了那麼久，有些會壞光光。我們還在鐵木上上漆，結果一上漆就出現問題，室外的耐候性材料不能這樣處理，會變舊變黑……

田中央甚至特地先在林園中留了一條通道，希望能有一條空橋接到武穆文史館二樓，這等於把新建築這一進連過去，再看看廟方將來要不要開門。不過，社會

上每個人都有發言權，不是我們說了就算。我們在態度上釋出善意後，只能等，等著大家面對的那一天。

現在回頭看楊士芳紀念林園，會覺得很多細部太認真處理，反而給人壓力，有點不太成熟。在一個空間如果有十個論點要說，不一定得一個一個全講出來，若是能用三個論點說完即可。總之，我覺得當時黃聲遠很敢冒險，他常說，好壞由他來承擔，讓我們可以盡情發揮。

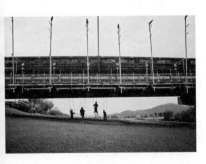

津梅棧道

二〇〇五—二〇〇八

WORK

從廣告招牌
到浪漫的
權利

文—— 夏康眞

津梅棧道的誕生和田中央的許多作品一樣，都是屬於從其他設計衍生而出的方案——沒人叫田中央這麼做、也沒錢讓他們這麼做，純粹為了一個夢、一個願景、一個對城市需求所產生的回應與想像。

二○○三年，田中央拿到了「宜蘭河都市段及周邊公共空間整體配合規畫、設計及監造」案，並在案子底下發展出幾個小規畫；其中和這座津梅棧道有關的，原本只是一塊廣告招牌。

宜蘭有個「綠色影展」，本來都辦在宜蘭演藝廳等處。因為綠色影展跟環境議題有關，田中央就想：是否能找個戶外的地方來播放，所以相中了宜蘭市的慶和橋，上裝大型投影螢幕。他們還設計了一個展示板，「不播放影片的時候，平常還能有其他功能。從前如果從北邊來宜蘭市，會從宜蘭橋進城，接著看到的第一個橫向景物就是慶和橋，如果有個看板來行銷宜蘭，這樣也很好。」參與此案的前田中央建築師李東樺（阿法）說。

但是，田中央人的腦袋還喜歡多想好幾步。「只是看板很有意思，黃聲遠會想要在一些跨界案子裡做一些實驗性的動作。」他們覺得應該還要有像貓道一樣的設

施，供人行走、互動。也參與津梅棧道設計的前田中央建築師溫玉瓊（怪獸）說，「阿法和我大概畫了十公尺的貓道系統，那就是現在附掛橋的前身。」

然而在資金毫無著落的情況下，多走這幾步是有風險的。「以往田中央都把要求的原始任務設想更多，這對大部分事務所的財務是有殺傷力的，因為不一定會發包，講現實一點就是你不見得能領到設計費。但黃聲遠還是想先把設計做超過，他認為機會是給準備好的人。」李東樺說。

想像一道具蘆葦意象的橋

在李東樺和溫玉瓊的眼中，黃聲遠善於準備並等待那水到渠成的時機點。終於，田中央後來得到宜蘭縣政府推薦、以此案申請內政部「台灣城鄉風貌整體規畫示範計畫」競爭型計畫經費，拿到全國佳作。同時，一位評審委員告訴他們，在河面上只做十公尺步道有點可惜，不妨有更聚焦的話題出來。「黃聲遠就決定將貓道那套圖拿來延伸成一整條，變成慶和橋的附掛橋。」溫玉瓊回憶。

這樣的決定並非偶然。宜蘭河上早已有好幾座橋跨過，但那些都是給車子走的橋，人想要靠步行到對岸，就必須與車爭道，很是危險。田中央早先在規畫宜蘭河岸時就想讓人與河的關係更加親近，現在機會來了。「我們想做一個只有人行走的橋、在舊慶和橋外面附掛新的棧道，藉由這個案子讓宜蘭河步道系統更完善。」李東樺說。

在李東樺和他的夥伴想像中，與緊緊相鄰的慶和橋相比，附掛橋是一座軟化的橋。李東樺說：「宜蘭河最漂亮的是河道旁長滿很高的蘆葦，我總是想著那裡面有我們看不見的小生物躲著。還有一件事，是我們之前在宜蘭河上坐過船。人在河道裡被蘆葦圍起來的空間感，是很特別的。」

他一直想像這道具有柔軟概念的橋，有沒有可能跟蘆葦有關？有沒有可能風吹的時候橋會動？不過，這浪漫的想像馬上被結構技師打了回票。

「結構技師說不可能，會動就不夠堅固，不夠堅固就不能走。」李東樺說。

放棄了讓津梅棧道動的念頭，李東樺和夥伴改以其他方式讓橋呈現河道中的蘆

葦意象。他和黃聲遠力邀參與此計畫的燈光設計師林大為，一起構思了細部像蘆葦的燈具，削斜角、焊上不鏽鋼葉子。

一開始我以為這只是個擬真的概念，但當夜幕降臨，人在橋邊時，我才恍然知覺：他們要營造的是蘆葦隨風搖曳的迷離感——隨著橋上的燈亮起，輪廓已不重要，因為我們的感官都沉浸在這片水與風與光交織成的迷幻蘆葦桿叢間。原來具象的不鏽鋼葉子是車燈光的反射板，當車子行經斜上方的慶和橋、燈光打到葉子上時，會產生不均勻四射的反光，反射到橋面和水面。還有部分橋上燈光直接朝河面打去，水波反射在隔壁那座舊混凝土橋體下側，一時間那如硬漢般的橋也因沾了光而輕盈起來。

在津梅棧道的頂部，田中央則恣意放置了許多長形的植栽槽，側邊有細細的金屬網子，可讓爬藤類植物攀升。「希望有朝一日，全橋蔓著毛茸茸綠的感覺，而不只有鋼鐵葉子或水泥。」李東樺說。我想田中央的建築師們不只是想要橋輕盈如蘆葦，更想要讓橋與四周環境、野趣的宜蘭河畔合一，消弭橋的形體於無形吧。

通透如風如水的棧道

如果說輕盈如蘆葦是搭建津梅棧道最重要的動作，那麼通透如風和水，就是我這行人走在橋上的第一印象。

先說橋的側邊好了。橋的側邊裝著疏密不等的金屬網，有趣的是，走在橋上卻不覺得視線受到拘束。原來這是李東樺等人精心調配出來的疏密度。「之前去慶和橋上觀察時，會莫名看到橋上有一雙拖鞋。我那時候想，如果做了附掛橋，這橋變成往生聖地怎麼辦？」所以李東樺就將網子做到很高，有兩米半，將側邊整個封起來。網子非常細，細到人鑽不出去。但是在一個高度以上，他們將網子做得較稀疏，看出去的視野就比較好。

再來是橋上的鋪面。曾經走過津梅棧道的人，一定很難不注意到它那豐富多變的鋪面表情，從鐵木、鋼板到格柵，交錯鋪排。「我家的狗旺來跑到格柵邊就會停住，太空了。接下來就跳著走！」李東樺笑著說。的確，在格柵上行走，偶爾會升起幾分天然的恐懼，但更多的是與河水無阻礙的親切感。

甚至曾有老宜蘭人告訴田中央：走在津梅棧道上，有做囝仔時牽牛涉水過河的感覺。

原來，田中央以這麼多種材料來呈現鋪面，正是因為「我們想像它就是水面。」李東樺直接破題。透過中空格柵板與其他實心材質的摻雜，橋面似乎也如水面波光般若隱若現了。

主要以格柵做橋面，其實還有實際的功能考量。水面高漲時，中空的鋪面能讓水流通過。黃聲遠曾說，這可以減少河川管理單位的壓力。「有了這次的好案例，共同讓歷史往前一步，邁向徹底『翻修河川法』才是目標。」

設計一朵「雲」 給夏日棧道

格柵的靈感源自黃聲遠帶他們去探訪的私房景點。曾經的玩樂，在意想不到的某一天常常發酵成設計的一部分。「黃聲遠有一次叫我們去看員山鄉雷公埤的社區

洗衣場，那裡的居民、農婦把撿來的石板和地磚，堆疊出適合彎腰的洗衣板，還可以就著變動的水調整高度。我們想，如果棧道地皮弄起來就像那樣，好像也不錯。」

李東樺說。

然而這個源自庶民生活的創意卻是自找麻煩的開始。「那是一場畫設計圖跟營造廠溝通的災難！鋪面沒有一區是一樣的，都是訂做的。」田中央工作群捺著性子與這些鋪面搏鬥，最終他們用了百分之四十的熱浸鍍鋅格柵板，百分之四十的耐候性鋼板和百分之二十的鐵木，組成了這片饒富趣味的橋面。

在放置格柵板時，李東樺還要考慮女性的使用狀況。在底下有河岸草地的橋段行走時，其他人會從橋下經過，這樣橋上的人如果穿裙子的話就會困擾，而且東西可能會掉下去。所以在草地上方的橋面，田中央放了非常少的中空格柵板。但來到水面上的橋段時，洞洞較多的格柵板就可以多放。

為了減低行人走在大橋旁的壓迫感，田中央還盡量阻斷了來自慶和橋的隆隆車聲。現任田中央建築師的劉黃謝堯（阿堯），當時是五專剛畢業的實習生，就參與了這項細微卻重要的工程，負責畫施工圖。慶和橋兩端爬坡的路段下是河川高灘地，

很多人在那兒散步、活動，所以田中央就以連鎖磚更加填實原有的水泥護欄，以免汽車不斷地來回造成過多震動與噪音。另一方面，田中央將慶和橋中段的水泥護欄挖空，改成較細的鋼索護欄，好讓汽車司機也能欣賞河面風景。這些動作很難察覺，但貼心。

在不同季節中想像建物與陽光、風和雨水的關係，也是田中央人的要務。李東樺發現夏天時走在橋上，會有來自河上的風，非常涼爽。於是，建築師們有了個幾近童話感的奇想。

「那陣子流行水霧降溫，如果風很勁的時候，有沒有可能噴出來的水霧像一片雲？」於是，李東樺將水霧裝置放入，只靠著依序一端開、另一端關的土法煉鋼方式，噴出來的水霧就能調整密度，看起來會有順著橋滑動的效果。如果你在夏日走過津梅棧道，正巧遇上一片水霧，請抬頭看看，那兒有片想像的雲在對你微笑。

不只考慮人，也體貼其他生物

對田中央來說，這座橋不只是通道而已，它也蘊含了一些生活機能。「黃聲遠希望要做就做難忘的。」李東樺說。

是的，所以這座橋下有盪鞦韆，橋上設計了看台、體健設施和桌椅，你可以在這座橋上嬉遊、運動、聊天，甚至寫功課。「我們在桌椅邊配了一盞路燈打在桌上，是想小朋友下課後，可以拿作業去那邊寫。」李東樺說。而且不只為人，田中央也為其他生物著想。棧道上的燈光故意不太亮，讓鳥兒夜間也敢接近，植物也能歇息。

這天晚上，我又來到津梅棧道，它真的不只是橋而已。我看到一位中年男子在體健設施上專心鍛鍊，一旁的地上還放著公事包。也看到一對年輕情侶在隱蔽的看台談心。牆上到處有愛的告白塗鴉。至於那個打了燈的桌邊，則變成了餐桌，兩位好友在吃著便當。我再度領略到好的公共空間，對一個城市的居民有多重要。

我想起田中央建築師張文睿說的：「黃聲遠不希望人們只是通過附掛橋，而希望它成為一個『地方』，人可以慢下來體驗跟河的關係、跟周邊的關係，也和水更加親近。」

我也想起溫玉瓊在訪談時念茲在茲的，就是要帶著三個兒女，到她和李東樺一起做的橋下盪鞦韆。她說，離開田中央、來到夫家所在地彰化開業之後總想著，哪天若能再到宜蘭河畔盪鞦韆，是件很幸福很美的事。

啊，溫玉瓊後來和李東樺結婚了，有張婚紗照就是在這座他們攜手創造的津梅棧道上拍的。為了專心做好這件設計，證明自己的能力，他倆甚至將婚期延後了一年多……

遇到的公務員比黃聲遠還瘋狂

離開津梅棧道，走至宜蘭河畔，眼前盡是蜿蜒的小徑和緩緩隆起的綠坡，看不見任何一個傳統的水泥堤防。原來，它們都被巧妙地藏住了。在上位的宜蘭河都市段規畫案之下，溫玉瓊還負責其中的「宜蘭河河濱公園第三期南岸堤防景觀工程」，她的工作是將防汛道路和堤防規畫在一起，把原本的水泥擋土牆以土遮掉，靠整地地形去創造一個有別於傳統的堤防。

「我們希望它看起來高高低低的、彎彎曲曲的，讓河岸的空間感層次變得更豐富。當人行步道連到店家時，我們還設計了不同寬度，讓它不會呆板。」

為了取得南岸住家與商家的認同，溫玉瓊挨家挨戶登門拜訪，但每戶人家對於自家門口要怎麼做，都很有主張。「我在現場要不斷接受他們的訊息，田中央的原則就是盡量聽懂聊天背後的意思。比方居民的要求是樹不可以對到他們家門口，我們就種灌木。想種菜的，我們找里長來協調，做出有品質的菜圃。」

儘管整個過程千頭萬緒，溫玉瓊的內心卻備感豐盈，因為她從黃聲遠和宜蘭縣政府公務員處理這件事的態度上，看到了許多美好的特質。「黃聲遠從來不會對別人把他的設計改掉有任何不高興。我覺得他很厲害！」溫玉瓊說。

「大家會提出其他的想法，一定有它好的地方，黃聲遠總是在想到底怎麼樣才會更好。現在甚至連工務經理楊大哥也常建議出更大膽的設計想法，一起腦力激盪。」

一旁的夥伴張文睿進一步解釋。

「他從來沒有表現出他就是不可一世的大師。他永遠在想全部的人要如何『多

贏』。他用非常開心的方式，讓大家都可以接受。我非常佩服他可以做到這樣。很

難。」溫玉瓊接著說。

從黃聲遠身上，溫玉瓊見識到主動創造多贏的胸襟有多自由。那麼從宜蘭縣公

務員的身上，溫玉瓊又看到了什麼呢？

「這件專案的承辦員有一天就說，放假的時候來開說明會吧，假日居民才會在

家。我想，這就是宜蘭有『宜蘭水準』的原因。」溫玉瓊說，在宜蘭縣她自己是沒

遇過官僚，遇到的都是比黃聲遠還拚命的長官，比方說林旺根（曾擔任之前的宜蘭

縣政府建設局都市計畫課課長、行政院經濟建設委員會參事等）。不管是工務處的、

建設處的、文化局的，都非常拚。「他們也很有想法，有時候比黃聲遠更瘋狂。」

溫玉瓊的話讓張文睿猛點頭。「他們想讓一件事情成真。」

在與宜蘭縣政府開會的過程中，溫玉瓊發現，他們很樂於做跨部會整合。本來

工務處管道路，是慶和橋一案的主管單位。「工務處長在縣政府跟我們談話之際，

遇過宜蘭縣政府開會的過程中，溫玉瓊發現，他們很樂於做跨部會整合。本來
建設處長飄進來了。原來是工務處長請他來坐坐，順便聽這個會。我們那個規畫案

沒有什麼經費，但是兩個處長都願意一起動腦筋，親密跨部會整合耶！」常與宜蘭縣政府打交道的張文睿也說：「他們不會在意這件專案是小經費，覺得有意義就會來參與。」

溫玉瓊也曾為了田中央在北宜公路上的金面棧台設計案，和宜蘭縣政府工務處長、建設處長一起開會。她發現這些長官對那座山的地貌一清二楚，對土地的掌握非常精確。「沒有一個設計師可以唬弄他們，清楚到這樣！」

黃聲遠則認為，宜蘭河高灘地上的人為設施能逐步清空，是一群群專業者的反省而成，從日本來的象設計集團、高野景觀規畫公司、台灣大學建築與城鄉研究所、青境等公司，「再加上開放的學者與公務員，接力奮鬥。而故鄉只有一個，路線要爭，但不必先把對方當壞人。」近來，從民意代表的語氣變化便可發現，越來越多居民支持宜蘭繼續勇敢前進。

因著這樣的一座橋，與許許多多同樣體貼人心的公共建設，讓宜蘭人擁有了平等的視野去領受家鄉的美好，更擁有了一個收藏城市記憶之處。

建築師說

李東樺

二〇〇五─二〇〇九年任職於田
中央，現為彰化縣李將園藝有限
公司專案經理

1

接近「真實」，
與環境產生關聯

在田中央，與「真實」這件事滿接近的。我大學時曾在別家事務所實習，就是一直在辦公室為一件設計畫圖、著色，但是跟現場無關。基本上上班下班全是在室內，不會去其他地方。一般事務所分工也很細，有專人負責監造。在田中央，你則會跟每個案子息息相關，你離獨當一面比較近，你對自己會比較有信心。我們常常去工地學習，不管你是不是那件專案的監造。我想，黃聲遠可能不希望我們在辦公室裡一直看著電腦。

而且事務所開在宜蘭，最大的不同是很容易與環境產生關聯，黃老師也會帶我們去看平常不會看的東西，譬如洗菜溝、洗衣場、湧泉池，或是宜蘭特有的節慶活動；像五結鄉利澤簡永安宮元宵節的走尪活動，就很有趣。

WORK ｜ 津梅棧道

WORK | 津梅棧道

以前田中央規模小，可能案子壓力沒那麼大，下午出去玩，晚上留下來加班，週末大家揪一揪，又一起出去玩，彈性很大。不過，我想隨著事務所換血、擴編、想要闖出的空間種類越來越多，加上雪山隧道開通，現在田中央成員的工作模式已經不盡相同。

打破「自我」與「執著」的修行

許多學生在學校時多半都專注在課業，我覺得學建築的人更嚴重，有點自命清高，覺得自己很厲害，未必會對其他事情產生興趣。黃聲遠則重視常民生活，重視生活上與文化上的所有細節。我認為這是強而有力的力量。

我們那些年典型的上班日，不忙的時候常是這樣的：

中午在宜蘭大學那條路吃吃喝喝，大夥兒順便討論下午想做的事，一群人揪了就去做。比如說去礁溪泡溫泉或去吃烤魚，去員山游泳和玩水，看工地或別人的建築案，晚上下班後去打壘球。在玩中學習，是我最深的體會。我們那時候去工地常常是好玩的，不會只有監造。實際負責設計案之後，也常被帶去工地跟師傅溝通，回事務所後進到畫施工圖階段。有了這樣的經驗之後，你在每個案子都很快能進入狀況。

玩就認真玩，工作時就全部投入，是田中央典型的工作方式。在任何階段，黃聲遠要丟出去的東西都會經過檢驗。我們不會因為老師很放鬆我們就很放鬆，我們皮繃得很緊。

那時候黃聲遠常在傍晚進事務所，看完設計後告訴夥伴：他半夜一點要來看修正的版本。討論完修正版之後又說，明天早上九點要再來看。那我們還要不要睡啊？就做啊！雖然有人會說他在壓榨年輕人，但我覺

得我們在那個年紀這樣被壓榨，是一種很好的成年禮。

宜蘭河第三期南岸工程原本不是我負責，當時我在做礁溪戶政事務所裝修工程的細部設計。有一天，事務所突然將我調進宜蘭河的案子。田中央做設計有時候就是會突然在某個階段換人，我們一個專案不會長久都是固定的人做，像津梅棧道和宜蘭河專案就絕對不只有我和李東樺參與，而是有好多人接力過。

這要付出重新了解專案的時間成本，還得接受並抗衡外界很大的壓力。因為你把我這個新手換進來，的確會造成其他人困擾。好在黃聲遠總是把壓力回歸到自己，他不會把壓力放到我們身上。

這樣的交換制度也讓建築人強烈的「自我」受到挑戰。大學教育讓我們認為一個作品後面當然會有一個創作者，還會有著作權概念，這非常重要。在學校你每個作品都是自己的，會很重視作品的好壞。但是在田中

央，本來認爲這個案子是你的作品，卻被交換制度打破，大學時那種執著因此被瓦解了。不管開心與否、接不接受，我認爲這在個人修爲上是很好的突破。在田中央，一個人雖然在某案子上貢獻了自己的心力，卻不能否認別人也同樣貢獻了他們的心力，要學會用更客觀的角度來看這件事情。假設我是監造，我不認同他的設計，只有當我放下自己的執著，才會接收新的東西。

最後你會發現：在田中央，什麼都可能。但那更難，你要思考那背後的精神價值是什麼，才能去做選擇。

在田中央這種打破「自我」的修行方式，居然幫助我挺過婚姻生活的種種考驗。我以前在學校的成績還不錯，都比先生（李東樺）好。可是當我們結婚後，不管幫夫家做什麼事，大家都把功勞歸到李東樺身上，你會好像變成沒有自己。以前的我可能會很反感，現在我覺得就這樣了。我常想，我從學校畢業到宜蘭工

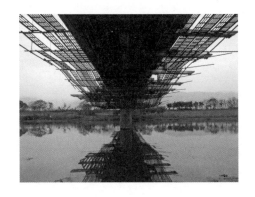

作再進到婚姻，這過程非常重要。如果沒進田中央，搞不好結婚沒兩年就離婚了。

對李東樺和我來說，在田中央的這段日子透過玩樂與田野觀察，讓土地的精神滋養建築的心魂，已經不只是一種工作方式，而是一種信仰。我們後來慢慢理解黃聲遠看事情的高度，就不會把自己縮在一個框架裡。

遇到事情，我會先放下，讓時間發酵後再慢慢看。我感覺黃聲遠比較像是一個傳道者，他所傳的道也影響到我們後來帶小孩、帶員工的方式。

建築，是一生的邀請……

FIELDOFFICE

這個事務所
像背包客棧

文──馬萱人

這幾年流行的背包客棧式工作與生活風格，「田中央聯合建築師事務所」早從二十三年前開始實踐。

田中央與背包客棧第一個共同點是：青春無敵，或是，「擁有青春的心，即無敵。」到哪兒皆能「活出場所」（Living in Place，借用日本 TOTO 企業出版部為田中央出版之專書書名）。

我們經常在田中央見到貌似大學生甚至高中生的人出沒。他們可能真的是來實習之建築系學生，更可能是工作多年的專職夥伴。在組織扁平的田中央，新人和老鳥擁有一樣的發言權。黃聲遠經常自嘲，他是事務所裡最沒用的人。許多很棒的點子，是新兵想出來的。

然後，如淡江大學建築系助理教授畢光建曾述，田中央建築師都是「工地上長大的孩子」。因為，他們的案子皆生長在半個鐘頭車程內的宜蘭，除了二○一五年春季開幕的淡水雲門劇場。黃聲遠生怕同事們成為只會在冷氣房中寫寫畫畫的空想者，主張建築師要常在現場。畢光建說：「這種（經過工地得到的）扎實的養成教育，是大部分的事務所無法提供的……他們的基本動作夠真實，夠專業。」

建築師「打工換宿」，在工地上幹真正的活兒

一般中、大型建築師事務所會專聘現場監造人員協調施工事宜，建築師不必常到工地，也就是說設計與監造工作是分開的。但在田中央，一項專案中負責設計的建築師就是現場監造，再加上工務經理楊志仲在幕後協助。偶爾因任務調度而得換其他建築師來監造，但繼任者仍是幾乎天天到工地與營造廠一起討論、隨時調整施工細部。甚至連執照申請等等行政，田中央建築師也是自己來。

田中央人甚至會親自動手蓋建築。曾任職田中央的寬和建築師事務所協同建築師吳龍傑試舉一例，在他參與礁溪生活學習館監造時，館旁的平面景觀中設計了一條河流貫穿，他就和宜蘭老師傅一起動腦，再親自拿不同材質的石頭排列出水流河床的軌跡。礁溪生活館就是這麼個「純手工」的作品，「雖然整體結構看起來很奇怪，但是每一個角落的細節充滿田中央與師傅們濃濃的熱情和想像，是以雙手『捏』出來的。」

工作之外，田中央工作群生活的這一面，也與背包客頗像：自求簡樸，過著住辦合一、共食共遊的「類公社」日子。他們衣著輕鬆、愛穿藍白拖與夾腳拖出了名，

而且是從老闆開始。雖說，是宜蘭的愜意環境讓他們不必像大多數都會建築人總是一身正式的黑，但這可省下了不少置裝費，田中央多數夥伴又是離鄉來這兒工作。

對早期的夥伴而言，那是翻山越嶺的過程。需知，雪隧開通是近十年的事。

同時要跨越的障礙，是他們還得說服父母師長男友女友，為什麼不是「向前行」到台北來打拚……

這家事務所也像建築學校，只是未登記在案，實習生更像到背包客棧打工換宿。

但是多半換到的是，建築人求之不得的、在就學期間即能實際參與有挑戰、有深度大案子的無價機會。

設計跨界，鋪路造橋樣樣來

以上資訊看似與建築本質無關，屬八卦類。實則是，田中央人的生活態度，也反映在設計態度。他們「認真地生活在山海之間」，以身體的尺度了解宜蘭與家鄉。

最後，打造出一批「樣子很不宜蘭，但需求是很宜蘭人的」廣義建築。

說是廣義，因為田中央工作群早已領悟：光蓋單一的建築物，無法解決真正的問題。所以，他們還鋪路（例如宜蘭市鄂王里光大巷、「羅東文化廊道」等無數的步道）、造橋（例如礁溪鄉櫻花陵園前的入口橋、附掛在宜蘭市慶和橋上的津梅棧道）、種樹（例如宜蘭河中段的河川地、各種大小公園）、清水溝（例如宜蘭市的「九芎漾月」、「九芎流月」新護城河）。

這些跨界設計，可經常把自各國來參訪田中央作品的建築人嚇著了。他們怎麼也沒想過，「墓仔埔」（櫻花陵園）會有服務/遊客中心，而且園區中的橋還是同一家事務所（指田中央）設計的。在世界建築界中，這些乃屬於不同領域的設計。

田中央全包了。

不停地跨越、破格、求自由，乃田中央本質。黃聲遠曾在一場對談中「表白」：他從小最大的私人興趣是幫助別人「不被限制」。「這個跟建築專業不見得有直接的關係，只是剛好我變成了一個建築師……如果我有機會是一個文學家、或是一個音樂家或畫家，我也會做同樣的事吧」。黃聲遠說，他從小就很討厭別人跟他講，

你就只可以做這樣。「而且我還知道，去幫助我的朋友也可以克服這件事情，獲得不被限制的自由，是我最大的快樂。」

你不必因為田中央獲得不少國內外建築獎與展覽邀約、生活態度還不錯、甚至什麼建築師奉獻了青春等等外在因素，就得愛上他們的建築。不妨先看看他們近二十年前即認定的設計信念，是否為你所喜，再至現場檢驗：田中央是否未忘初衷……

對了，田中央與背包客棧最大的不同是：旅館住個幾天就可以退房，田中央不是。黃聲遠說：「建築，是一生的邀請……」

這正是日本建築評論家小野田泰明所言：田中央的建築，擁有人生與建築結合在一起的力量。

田中央當前的態度

1 幽默感。

2 自在的生活才有自在的產出，不能的也勉強不來。

3 技術層次雖然受限，材料、組構仍然力求清晰原創。

4 純化並善用任何一個被精選留下來的動機。

5 系統的一致性，慢慢衍生自內心的信仰與價值，不同系統可以重疊存在。

6 手工藝精神。

7 無論規模有多大，仍舊喜歡穿透、明亮、雞犬相聞的架構。

8 偏愛物質置乏時期的簡易構造，理性節制又能對應最迫切的物理條件。

FIELDOFFICE │ 這個事務所像背包客棧

9 探索，但不急於被當時的周圍狀況限制。要有自主的、有未來性的生活想像。

10 不拘泥一時設定的功能計畫，以找尋最佳的空間狀態為優先，坦然享受時光流逝中的轉變。

11 拔地而出的土味。

12 以地球村的、歷史的座標，衡量每一個動作。

13 永遠樂觀。

（文／黃聲遠，摘自「台灣建築新生代」專輯，《建築師》雜誌，一九九八年四月。作者當時三十五歲。）

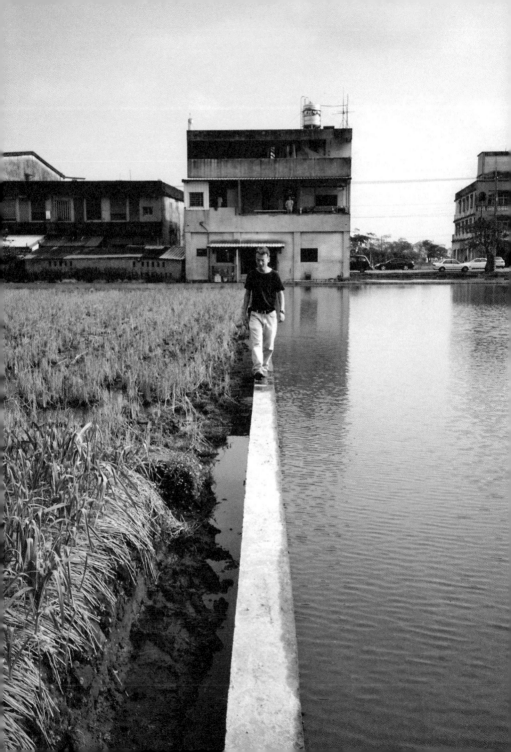

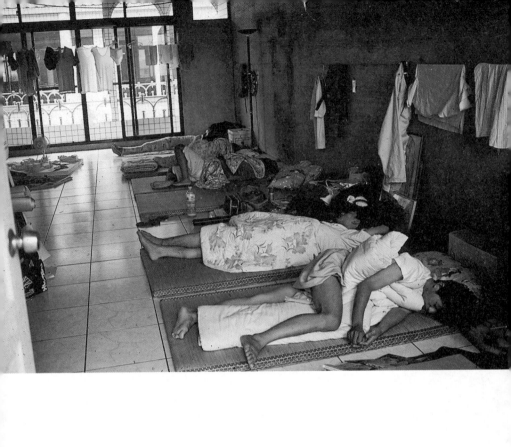

Chapter

III

公共性

宜蘭縣忠烈祠再生

一九九七—二〇〇〇

WORK

爭議歷史空間的抒情再現

文——曾泉希

在無祭祀儀典的平日，這兒是宜蘭人私密的歇息處。它的正式名稱則是「宜蘭縣忠烈祠」，是祭祀台灣忠烈先士的祠廟。在逛遍公園裡的水池、戶外劇場、兒童遊樂設施，並繞著穿插在綠色植栽裡、與戰爭相關的銅雕文物之後，由平面腹地向上方高點處仰望，即能發現那一處令人引頸好奇的、彷彿「珠寶盒」的祠廟區。

聳立的紅色鳥居前——這兒在日據時代曾是宜蘭員山神社，層層登高的石梯入口作為穿廊意象，暗示了我們將進入一座廟宇。參道兩旁大樹層層遮簇擁，像是由廣闊之地開始進入狹促密襠的神祕交接地帶。趨步中，抬頭見到色彩鮮豔的飛簷屋脊，直到整座尺度不大的祠廟全出現在眼前，須歷經一百二十六塊石階。

以物質之輕，承載人文之重

這座由多層次的透明立面包覆著的宜蘭縣忠烈祠，少了老舊的廟宇味，帶著些許現代精緻感，浮現了反差趣味。這正是田中央從一九九七年開始參與整建宜蘭縣員山鄉這座忠烈祠的初衷：讓古今對家園的價值觀與空間新舊融合。當時整修的部

分爲原祠廟主體重點修復與翻新，後來根基於田中央的區域研究，再加入圍牆與生態步道的整治，以及在殿外四周加建一層透明廊道，並增設了忠烈祠西南側高地的瞭望平台。而無論是整修或新建，田中央一開始即以「共生」爲策略發展，並決定以透明玻璃作爲最大的中介質，希望以其物質之輕，承載著忠烈祠非物質的人文之重。

玻璃廊道一方面作爲正殿外層的保護膜，不搶原建物的主體性，同時也是正殿新增加的展演功能之延伸。綠意籠罩的忠烈祠，隔著清透玻璃一樣可以毫無窒礙地與自然環境接合。無形中，人們也擴大了在忠烈祠向外觀看空間的經驗，而且因爲行走動線的改變，讓人們可以多點駐足、可以裡外旋繞、可以近身接近文物，亦可以追思遠古、映照今日，或能產生意境交疊的情趣。

那玻璃廊道包覆著正殿四周，有時像是祠廟的第二層出簷，低低地、靜默地守候著正殿。但是它除了創造意境，還處理了大部分的功能與空間需求：抗颱、防漏、防震、通風、隔熱、遮雨、儲藏、作爲通道……等；廊道同時也是展示空間。在玻璃、鋼柱和木樑交錯的結構中，田中央將解說圖文刻在噴砂玻璃上，不另設展板。到了

戶外，隨著環狀的玻璃牆桓，他們還設置了混搭木材與混凝土的連續長椅，以貼近民眾駐足與休憩的需求。田中央喜歡讓人停下來、慢下來的心願，原來在創業初期就已展現。

走在這座透明的光盒子裡，眼前不斷而來的是樹影、落葉與烙印在玻璃上的圖文之疊映，視覺不受阻礙。定睛一看，原來連廊道柱體的顏色，田中央也細心調過：是深灰色的虹牌油漆六十三號。如此一來，木柱的的顏色與質感在陰影下能與周邊樹木融在一起，不覺突兀。

和工班互相學習、共同摸索突破

關於忠烈祠的木作，有個小插曲。這件再生案的營造廠不會做木作，就將這一部分轉發小包商。一開始木工固定地面的厚木板時，沒看圖就拿釘子隨手釘，也沒有對齊的概念。為了讓木作接頭耐久，田中央請師傅使用螺栓而不是釘子，而且要先引孔，拴好之後再以小木塊填起來。但是師傅拒絕，在現場和田中央起了爭執。

師傅實在沒有預期公共工程會那麼難搞，現場要求的細節跟準度都很繁複；導致他壓力過大，每天喝悶酒，監造建築師只好每天完工之後都去安撫他。後來雙方終於能繼續在工法上琢磨，想出方法來解決問題，好不容易才結案。

黃聲遠說，他們在忠烈祠工地的確也是一邊在學如何貫徹施工品質，但是「我們和工班並非站在對立面」。師傅依經驗能提出如何施工比較好，沒見過的空間或許會成為工班施作的挑戰，因為當時田中央在構築上的經驗也不多，但是會承擔責任，「我們願意和工班互相學習、共同摸索突破，而不是一味聽從工班說『以前不是這樣做』。我們也沒有只把年輕人丟到工地，而是連我自己都一起丟進去。」

踏入正殿，透明性的運用延伸至內。原有閩式建築破損的磁磚地坪敲除了，鋪上安山岩。田中央整修期間開挖時還曾經突然停工，因為工人發現了室內地下留有日本神社的基座。事務所趕緊會同文化局針對該遺址會勘，並同步進行變更設計。最後，是以塊狀切割這一部分的地坪，並維持地樑側鏤空、上蓋玻璃的方式來保護，同時還能透視，將原有基座保留以供見證。

田中央剛修復完成忠烈祠之時，為了尊重構造本質，熱愛自然材質的他們向來

不會將建築蓋得像全新的或是裝修過度。不過，今日環顧祠內四周，處處已有被其他人翻新的痕跡了……

黃聲遠回想，田中央那時候剛開始參與公共工程，有點性急，帶著既有的批判價值觀、不能體諒任何的裝修，就是想針對建築的設計與技術，以誠實的理性構造清楚地表達事實。直到櫻花陵園時期，才慢慢練就適度的模糊、聆聽，而這已經是下一個十年之事了。

出了忠烈祠，沿著往西的生態步道走上田中央新設的觀景台，不規則的曲面折板與多角石塊，圍繞著一棵大樹所形成的不平動線，試圖提供人們有點不尋常又有點熟悉的登高體驗。兩三個孩子臥躺、站立在大石塊上，看著眼前無邊際的大片平原，逐年密集的宜蘭屋舍混入綠色田野裡，遠一點有溪河奔流，更遠一點山河匯聚一色……登上這座平台，像是頓時抽離了方才在忠烈祠所感受到的、被古今人事賦與的空間意圖。在此，可以暫時卸下思緒，拋擲向更無以名狀的遠方。

我到現在自己開業

都還是親手做模型

我參與宜蘭縣忠烈祠再生案的時候還是中原建築的學生，那時直接做了 1:30 的模型，接近實際思考所需的操作尺度。我們習慣以模型這種工具當作設計過程，一開始就去想構造，然後拿著模型跟結構技師討論它的尺寸以及構件該怎麼搭。以忠烈祠爲例，玻璃要怎麼放上去？如何跟原有的房子結合一起？這件專案的空間在功能跟結構上想得滿細的，正是因爲設計的過程當中，就已經在思考構造了。這是我在田中央的第一個案子，做完之後就從工讀生躍升爲正式員工了。

記得那一段做忠烈祠設計的期間，常跟黃聲遠到處亂跑、看東西、聊天。老師常拿著石頭在地上畫圖，跟我們說一些想法。回事務所之後，我就會弄一個模型或手稿出來跟他討論、溝通，看看和最初所理解的差距有多大？老師還常把其他基地的模型搬來，比來比

去。他說，要帶給地方一個好的未來，就不能只用它旁邊的東西當涵構、只跟最近的事物比，而是要想遠一點，甚至去想過去或很未來的事。

「模型與現場」是我們最相信的眼見為憑。田中央幾乎不用電腦３Ｄ建立模型，實體模型才是最重要的工具。而且模型並非只是做出來和業主討論，也是我們自己拿來記錄修正的設計依據，甚至會是靈感來源。其實現場也是另一個真實的「模型」。

有時候我想的比老師還多，有些點子被減掉之後沒有繼續發展很可惜，不過反而提供了我很多思考設計的機會。這對我來說是很好的學習經驗，感受非常深。從在田中央實習開始，這二十年來、一直到現在我自己開業，都還是親手做模型，比較有真實臨場感。

那時田中央面對忠烈祠要變成展覽館的初步想法是：把它當成一個珠寶盒，輕輕地將歷史建築包起來，從

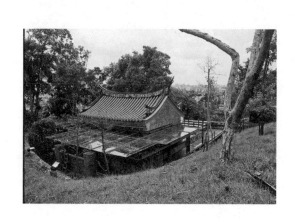

外面看就是個透明盒子。玻璃也會映照樹影，下雨時仰頭會看見雨滴，走在玻璃廊道中就有走在戶外環境的感覺。

但是設計時我們也在想：增建不要破壞原建築形式，不能喧賓奪主。於是外層的玻璃架構抓了一個低於原建物的比例。我們同時也在想如何減輕之後的維修成本。這裡面沒有冷氣，因此要做半通透的空間，開了氣窗，廊道進出口也都是開放的。

雖然當時我對建築的理解還沒有那麼自由，但透過黃老師去理解，角度變得很好玩，讓腦中想的可以真的落實。此外，我印象深刻的一件事是，黃老師在施工時站在建築前，發現剛架起來的玻璃結構因為左右很寬，人因受限於山坡地形無法後退、觀看忠烈祠全景，而必須左右移動視野，所以兩側的玻璃看上去會因為透視的關係而產生垂下來的感覺。於是我們把兩端的玻璃更往建築前方推一點點，以補回視角的高度。

建築師說

黃聲遠

2

以無形之形和精準尺度
來表達儀典性

員山山頭的階梯頂點原本是日據時期所建的神社，國民政府來台後和別的地方神社一樣，將其拜亭和主殿拆毀，克難地改成仿閩南式的混凝土祠堂。我們認為都這個時代了，應該要展現對不同價值的包容，便建議宜蘭縣政府保留這個充滿爭議的歷史空間序列；更藉神社特有的「神域圍籬」模式，以一層層的玻璃把見證一個時代的、奇特粗糙的中式主殿包起來。有框的透明玻璃會使人聯想類比這房子是博物館櫥窗內的展品，而從內往外看，我們台灣原生的地景植栽又成了被關注的新對象。

我想這種對視覺校正細部修整的講究，必須要有很細微的感官理解才辦得到的。

田中央試著考驗這幾年來累積的、以施工圖控制較難度的細節，以無形之形和尺度的精準掌握來表達儀典性。我們建議春秋季國殤照樣祭祀，平常則自然成為「從認識而生鄉土保衛意識」的新忠烈祠、類博物館。另外，以木材折疊包圍刺桐樹的觀景台，再回應神域形式，並增加象徵意涵與真實地景的連結感。

我們放心地以為很陡的山坡，機具應該很難上去，高高興興設計要保留周圍的原生樹林，並明列必須以手工除草，沒想到承包商竟在監造建築師人還沒到的一大早，以怪手開路上去，兩小時之內反射動作地清除了一大塊雜木林，真是怵目驚心。為此我們被好多朋友臭罵，自責之餘，只得事後要求趕快恢復植樹、種草。原設計與林蔭垂直線條及光影交織的空間，未來在楓香、山櫻還沒長好以前，效果也將大打折扣。（文／黃聲遠，摘自二○○○年「築生講堂」演講紀錄）

員山機堡
戰爭地景博物館
二〇〇〇—二〇一一

WORK

保留
戰爭記憶的
非常態地景

文——沈憲彰

「這要從我還是個翩翩少年時說起了。」這是曾參與這座戰爭地景博物館設計的前田中央建築師黃致儒（史考特），相隔十數年後回到現場的第一句話。

這位少年與一位老兵，於員山舊機堡成為博物館之前，在基地上有了時空交會。那位隨著國民政府來台的老兵姓楊，一九七○年代初，這座機堡成為他克難的家，管轄機堡的軍方睜一隻眼閉一隻眼通融默許。更早以前，宜蘭這些戰機掩體、機場等軍事設施，是由日本殖民政府興建的。除役多年之後，軍方依宜蘭縣員山鄉公所要求，預定將這一片軍事用地移交給國產局、再轉給公所新建社區活動中心。

當時這件事上了新聞版面。黃聲遠本來就關心辦公室與住家附近的戰爭遺跡，在電視上看到機堡即將拆除，就雞婆地去建議不要拆，它的使用可以有千萬種想像的。但是在正式公告保存之前，怪手還是先來了（按慣例移交土地前會先清除地上建物），機堡被敲掉一半時被周邊居民發現，大家實在不想共同記憶就這麼毀掉，因此通報鄉公所希望暫緩拆除。最後，社區和各級政府一起合作，這才將這座歷史建物保留下來。

台灣少年和大陸老兵的跨時空相遇

機堡如今所見的不完整原始構造，即是拆到一半的痕跡。不過，黃致儒說：「雖然老兵在我們來之前早就不住這裡了，但田中央整理現場之後，留下他曾經生活的痕跡，那道增建過的牆就證明了其中一段時期。」

至於機堡其他的設計發想，「好多不同『時代』擠在這裡，好多能量匯聚於此，來這裡會頭痛是正常的。」黃致儒打趣地說。這座基地留下的脈絡太多，歷史和空間糾結，越在乎設計就做得越不輕鬆。也參與同一專案設計的蔡東南說：「做設計就是要放輕鬆，那些年就是頭腦被某個想法卡在那裡，才做得那麼辛苦。」

拆掉的一半建物已經補不回來，若一模一樣仿造重建，反而會在未來造成混淆。田中央與結構技師討論之後決定新補鋼構，將原來由兩端固定的拱結構，改成鉸拱結構支撐，直接讓一邊混凝土、一邊鋼構這兩種外貌明顯差異，呈現不同的時代故事與當時合適的材料構造。

同時，田中央一開始就不想讓員山機堡變成「一個館」，這裡不會是一個制式

封閉的展覽館。留下證據，反而能讓生活有不一樣的想像。

至於一個空間的再生該投入哪一種人才，黃聲遠會看人的特質，再大膽建議同事從專案的哪一個階段入手。因為建築師的個性和專長會很直接地和基地的挑戰互動，最後一定會浮現在作品之中。黃聲遠熟知黃致儒的美學喜好，認為他很可能與戰爭歷史或飛機的機械美學激盪出新意。果然，黃致儒一起手就想為員山機堡加一座模擬機翼的不對稱三角棚架，黃聲遠便稱許他做出了從來沒人做過的東西。

後來，他們覺得有柱的棚架多少會阻斷空間流暢，於是試著將棚子轉成張力網，最後成了圍繞廣場中空的自由半環狀架構——一個變種的棚架。黃致儒補充說明，田中央的設計思考並非線性，各種點子可能發散、可能平行，也有機會交叉。他舉了個例子：如果每天都得從A到B，黃聲遠每一天都會選擇不同路線。甚至，有時候就算他沒去成旅行的目的地，也已經在途中玩夠了。黃聲遠認為只要有好的過程，目的地是哪裡不該太早受限，「預期之外」可能對整體社會更有貢獻。這一思維也呈現在田中央各式各樣無法被歸類的設計過程中。

所以，雖然現在員山機堡棚子的意象與功能沒那麼直接，但廣場上空仍可沿著

結構拉上鋼索、設置活動遮棚，這兒是田中央式棚架變種繁衍的開始。

一路實驗下來，田中央想在機堡呈現的空間想法漸漸清晰，最後，員山機堡成為在意象中融合了飛機上升高度的展覽公園、各式表演、看電影的空間，一個社區型的「類博物館」。

模擬零式戰機盤旋而起，一去不返

話說回來，員山機堡建築體與占地看似不大，因為經費緣故，卻也分了三期工程才完成。為期不短的分段施工，不只一家營造廠承包，加上要求宜蘭地方的營造廠蓋這種「異常的房子」很辛苦：表面上按圖施工，不過幾乎每一寸設計都得到現場一比一放樣確定，完工時間似乎見不到盡頭。再後來，因為其他行政上的原因，工程停工總計三年多，基於工地安全規定一直無法開放。看似投入了建設經費卻無法立即使用，周邊社區居民的熱情都差點撐不下去。

其實，無論是否在宜蘭，每一項公共工程經費的來源常常是大考驗。分段對應政府不同的計畫成為田中央不得不擅長的應變方法。無論如何，不計成本投入設計人力，是田中央的決心；讓建築達到能啟發人心的較好樣貌，是他們對每一件專案沒有差別的目標。為了全面達成目標，為了讓大地模擬飛機爬升時掀起的晃動，他們的設計甚至從基地外的道路就已開始布局。

一般的雙向道路中央高於兩側，排水溝設於路邊以利排水，田中央則將這兒的排水溝遷移至路中間增設的安全島旁，為的是讓連結基地的那一邊路側在沒有排水溝之後，地勢可以直接抬升、順著連結基地。如此一來模糊了原本明顯的地界，能讓路徑一路由地面延伸至半空中，成為神風特攻隊零式戰鬥機飛往天際的不歸路——

「加速，起飛，一去不返。」

田中央認為，基地之外的改變若能讓內外環境整合更好，那就算是設計範圍。何況，環境設計本來就不只是基地內的事。甚至，前田中央建築師蔡東南說，黃聲遠想做的地景設計實驗，並不單單侷限於一座基地，而像是放在口袋裡的法寶，可以不時拿出來試試。若這次實踐得不夠好，下次就再務實修正得更好。

至於一件設計完成之後將如何利用，空間雖然有其穩定性，但人是變化的，田中央能做的就是好好讓設計發揮基地特色，並且保有適切彈性。

硬體之外，軟體也從最初一起規畫

員山機堡戰爭地景博物館完成之後，經營單位易主數次，現在由「原點文創公司」開設咖啡廳等，展覽室也由他們照顧。半地下、如坑道的展覽室、掩體上方、廣場等，都能是自由走動的空間。多重動線的自由選擇，足以讓小小基地的空間感擴張；甚至掩體上方，田中央當初都期待可以是周邊居民種菜的農場。至於那段看似半個棚架、也是空橋的微螺旋走道，則是模仿戰機的起飛姿態，鋼柱結構聯想起飛機的起落架，當人走進鏤空的棧道末端時，結構的搖晃感，也是田中央要求結構與設計一起突破的成果。

關於戰爭的厚重歷史遙想，除了讓人實際體驗那如同地景般、飛行般的空間，

田中央還試圖將其文本濃縮進翻起地皮的下方的戰壕式坑道展覽，成為一道穿越時空的動線。幽微無聲的空間體驗、用情至深的圖文編排，讓人安靜地、慢慢地理解「注定有去無回」的特攻隊飛行員心情，同時體會宜蘭老百姓在後方掙扎求生的無奈。這一切，如今全埋在牛穴之下，但隧道兩端出口有光⋯⋯

哪來如此非常態的展覽？原來，一般展館的內容通常是另案策展、製作，不會和設計建築硬體的單位相同。但是這一次的軟體設計，田中央決定自己來，也參加了展覽案的競圖。得到此案承辦權之後，負責執行展覽的人是張文睿，一位高中念文科、再經由推薦甄試進入淡江大學建築系的建築師，她同時也負責機堡後期的細部設計。

事後證明，黃聲遠將跨越文組理組的設計構思交給張文睿，適得其所。而一個有效溝通的展覽，最好從硬體建設之初就一起構想，而非事後再將軟體填充進去。

起初，員山機堡增建的坑道中，裸露混凝土的紋理故意做得和阿兵哥建掩體工事般粗獷，張文睿則延續、搭配這道牆的質感來規畫展出內容：那是地毯式收集而來的資料，加上訪問當地耆老的成果編輯而成。

文睿說，雖然機堡和戰爭、歷史息息相關，但重點不在條列編年史，而是傳達不同族群在複雜時代的情緒感受，好讓參觀者以多重角度來看待過去。因此，她也將宜蘭受戰爭影響的地方小史融入太平洋戰爭的大歷史年表中，讓觀者自行參照二次世界大戰期間，發生了哪些影響宜蘭人、台灣人生活與地貌的事件。

「當時修築機場，沒有怪手、推土機、完全是用人工去修築。他（日本人）調台灣的少年人去做『公工』，每個人二十天或做三十天。」「日本軍規定每天都得挖深兩公尺以上，日間一米，夜間一米。」這是坑道展廳牆上、宜蘭耆老受訪文字中的兩小段。然而，受戰爭之苦者何嘗只有台灣人？

「那時像他們這些日本兵仔，無論是兵仔或者是軍官都吃不飽，常常用菸啦、糖果啦、乾糧啦跟咱們這裡的大人、小孩換一些土豆、香蕉等吃的東西。」「曾有一個特攻隊員拿錶到我家來修理，要離開前，他拜託我爸爸一件事。他說：『伯父，我過幾天就要出征了，你可不可以幫我介紹一位高女的學生。因為我有些紀念品和信，想要託她幫我帶回日本家裡，也想和她說說話，因為我也有一個妹妹在日本念高女。』」

細膩的是，張文睿選擇口述歷史內容的標準，不是只有永遠的「重」。她也看出了人類以「輕」來承受巨大悲劇的能力：「那時候我是負責挑沙的工作，連夜趕工挑了兩天，已經很累了，所以利用晚上很暗看不清楚，挑少一點或挑著空畚箕假裝來回走動，那些日本兵看我有走動，就沒有特別注意我了，哈！哈！哈！」這一類相當黑色幽默的回憶，三三兩兩穿插在大半是別離與死亡的敘事之中，舒緩了觀者壓力，極為高明的剪接。

最後，在這面斑駁的平面歷史之牆上，台灣人與日本人曾血肉靈魂相遇：「那時還小，那些日本兵常常會拿東西給我們吃，像鳳梨罐頭等等。載運米糧的卡車，偶爾會在我家附近故意掉一包在路邊，給我們撿回去吃。」

結合多元角度之空間展演，引動人心

在常設展中未能呈現的，則是張文睿策展時的一些經歷。她想起，受訪的宜蘭

老人一談到過去都面露欣喜神情，並非回憶戰爭是愉快的，而是當一位年輕人願意關心起這段逐漸被淡忘的歷史，他們彷彿也得到了補償的慰藉……

基地歷史的特殊，讓員山機堡戰爭地景博物館第一眼往往令人不知所以。不過，如果你親身走過一次這空間、閱讀其脈絡，就會發現田中央說起故事含著眼淚、帶著微笑。

黃致儒說，田中央的設計思考像是神經的眾多突觸，不限定自己的風格脈絡，並不執著建築最後會是什麼外型，只要忠於核心價值便會是好的開始。曾經有中國大陸學者想透過仔細丈量的數據，企圖分析田中央的作品，「但那就像試圖記錄爵士音樂家即興演奏的樂譜，終究找不到結果。」

如果員山機堡當初的設計非得依照某某主義的思考進行，那麼如今到處出現於田中央、有機十足的原創不一定存在，機堡也會成為真正埋葬零式戰機與過往歷史的終點；在終點後方才起飛的那條不歸路，亦將不再可考。果真如此，這座機堡就可能只會是放在博物館內、一個被砍了一半的水泥掩體而已。

建築師説

蔡東南

一九九一─二〇一一年任職於田
中央，現為台北市蔡東南建築設
計事務所主持人

1

一次次地硬幹，
終讓設計慢慢成熟

田中央因為力求原創，可能比起其他事務所要付出的設計成本更多。公共工程的程序不太能滾動式修正，即使初期設計的想法完整度令人感到不足，許多沒做過的探險在田中央還是就這麼土法煉鋼地逼出來而調至成熟。就像員山機堡從半地下的RC展示館，延伸至鋼構的特殊設計與造型，而且端點還朝向飛行員一去不回的外海之龜山島⋯⋯

在田中央，選擇了一次次地硬幹，終讓設計慢慢成熟，才有那麼多勇於嘗試的信心，而且不斷累積新的經驗。沒有足夠的資源或條件，通常不會是田中央放棄的理由。我們通常先放開來暫時忽視限制存在，不考慮設計的包袱或成規，有大把的自由可以揮霍，才丟得出更多令人驚嘆的結果。

田中央太好玩了，
在這裡的成就感無法取代

黃聲遠是我在中原建築大四的設計課老師，那時田中央設計的礁溪林宅簡直讓我驚豔，它是第一個得到「台灣建築獎」的私有住宅。我從大四暑假開始就到田中央實習，除了我在東海大學建築研究所一年級時因為課太多沒辦法來，我算是這裡的實習生固定班底。研二修課時數少，就乾脆住在宜蘭一邊寫論文一邊在田中央工作，每週再看課表回去台中上課。

比起事務所隨時面對的實戰經驗，我認為在學校學習的效率較低。而且選擇念研究所在實務經驗上起步慢了兩年，當時學長們退伍後就開始工作，那時候他們已經有了自己蓋出來的作品，這讓我有點心急。但是，田中央實習也是在玩真的！例如我大四時根據小杜（杜德裕）畫的施工圖做模型，隔了一學期回來，掌上的模型竟然被一比一蓋了出來，那是宜蘭傳統藝術中心

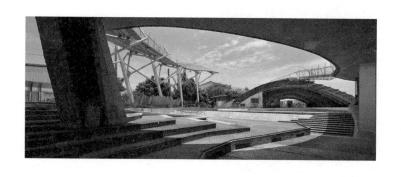

當時還是學生的我來說，實在是莫大的鼓勵。

的一個小棚子。我嚇到了，可以將模型實現成真，對

另一個例子是，我大五暑假在田中央時，繼續協助黃

致儒學長負責的員山機堡專案。學長做了很多奇形怪

狀的模型，他和我甚至把工具帶到長滿雜草的基地去

做模型，看著現場，一邊想像一邊就馬上動手，有的

模型根本做得像太空船一樣奇怪。有時學長交代了幾

個關鍵字，就去別的工地忙了。那些關鍵字大概是「飛

機航道」、「爬升」、「地景」、「航空機械感」這

幾個詞，學長要我在三天之內，快速捏幾個模型跟老

師討論。

我看著姿態各異的一堆草模（最初期草稿階段的模

型），打算在基地上全部做一件東西就好，就用一個

動作串起基地上的眾多空間物件，將分散的設計整合

在一起。沒想到一個隨意用剪刀剪出的弧形紙板被路

過的黃聲遠看到，認為這個動作讓設計簡單化，而且

沒有強調某個單一空間。他說，設計可能就按照這個原形繼續往下發展吧。

接著，員山機堡由黃致儒、蔡東南、張文睿接手細部設計，這些努力把我那時候自己沒處理好的笨重感和碎化的構造收尾，終於成功呈現出一種飛機機翼般的未來感。那些以為很誇張的草模，現在回頭去看，對現在的田中央來說一點都不誇張，全部都是蓋得出來的真實建築。

我是愛玩的人，田中央太好玩了。包括實習在內，累積下來長達十幾年的基礎，可以完成的作品都極具挑戰性，也常引起討論，在這裡的成就感無法取代。這裡是我唯一比較完整的建築師事務所經驗，我也想過自己出去開業，但目前我覺得那樣並不會比較快樂。

我很喜歡拍照，宜蘭是我鏡頭下最好的免費題材，現在也在宜蘭買了房子，變成了宜蘭人。許多田中央夥伴即使離職了，即使已經在各地不同的事務所工作，

建築師說

黃致儒

3

二○○○－二○○六年任職於田中央，現為桃園市飛絡空間設計負責人

就是那一刻，
我被宜蘭勾住了

我跟杜德裕、黃介二、蔡東南和張堂潮是同學，那一年我們這群人來田中央實習。第一天，老師帶我們到宜蘭市吃完「相傳魯肉飯」，就直奔社會福利館的工地，我們站在六樓望向宜蘭河：陰陰的，烏雲缺了個口，天光一束打破了灰暗灑向一畝綠油油的稻田，光線的質感彷彿我能呼吸到，有種第三類接觸的感覺。就是那一刻，我被宜蘭勾住了。在震懾過後，我第一次體會到環境想跟你對話。就是那個暑假，我的生命好像有點不同。

仍然保持密切聯繫，感情依舊。到現在大家對一些理念的想法還是很相似，但也會有一些不同的討論，這真的非常珍貴。

我們幾個人有幸在二十郎當的年歲，過著早上看工地、晚上做設計，之後再去山澗抓蝦的日子。如果要選我人生最懷念的前五大畫面，有兩個應該會是宜蘭的。

一個畫面是在還沒整治的蘇澳武荖坑，在地人教我如何當一隻魚。我們跳進溪裡，屏氣放鬆，水流帶著大家往下游前進，陽光灑進礁石、深潭、水草……你會發現，有許多溪魚陪著你穿梭覓食、嬉戲玩耍，整整數百公尺。

另一個畫面則是我們在攔沙壩抓蝦時，在地人又教我如何當一隻蛙。在沒有光害的山裡，手電筒一照到蝦眼就會反射，好似水裡的星星。等我們累了，抬頭仰望，被那壯闊銀河星空給無言了，沒看過的人大概很難想像那有多壯觀。我想來田中央，與宜蘭的水有密不可分的關係。原來我們很早就體會了：「水，是宜蘭的靈魂。」

田中央初期的案量不如現在多，身為老鳥的我比較有

機會帶著新人在宜蘭到處看看，一起發現好的、有趣的空間與適合宜蘭的材料，泡湯打屁搏感情。一個剛畢業的學生能在這裡透過大量的親身體驗來學習，是最直接的。這種類師徒制的密切學習方式，包含著一起生活的宜蘭步調，在田中央是很有吸引力的傳承系統。

因此在田中央，我們消化過環境給的資訊後，平凡的材料仍然可以做出品質好的空間，業主無須透過高昂的費用就有機會享受到好設計。只要彼此價值觀謀合，費用絕非最重要的事。我認為田中央的訓練是很左派的。在田中央的薪資不高，但老師的信任讓我們得到的遠遠超過物質可評價。

因為家庭因素，我必須回到故鄉。現在我自己的工作室也很不像正常的辦公室，但同事覺得滿開心。偶爾回想起在宜蘭的年輕歲月，都會由衷感謝田中央給與我的緣分和養分。

櫻花陵園納骨廊

二〇〇五－二〇〇九

WORK

秉持善意 直視 死亡細部之路

文──夏康眞

我向來害怕踏入墓園，也怕進入靈骨塔，那密閉的空間，高聳至頂的納骨牆，一股壓迫感襲來，我必須屏氣，彷若多吸一口就會聞到死亡氣息。奇怪的是，我到櫻花陵園納骨廊三次，卻完全沒有這樣的問題，內心甚至感到無比平靜。

我揣想許久，難道因為它是個專注在平等與美的案子？

先來說說平等。

「能從高處看著自己的故鄉是種幸福。」這是前宜蘭縣長劉守成的一句話，也是打動田中央的關鍵，願意暫時不堅持「不碰山坡地」。

櫻花陵園的基地位於宜蘭縣礁溪鄉烘爐地山，海拔七百多公尺。第一次到訪，我們的車穿越山嵐繚繞的入口橋，才踏出車門，從天空和太平洋溢出的藍色霧光就預示著這超乎尋常的尺度。說時遲那時快，一大片水綠的蘭陽平原嘩地在眼前舒展開來，那灌溉了無數良田的蘭陽溪、冬山河與宜蘭河這會兒就只是幾條漂亮的銀藍色曲線。從未以大尺度觀看宜蘭的我，直到望見山下龜山島熟悉的輪廓，才有了真實感。

從烘爐地山遠眺的這片風光不只是風景明信片的素材，而是宜蘭人共享的集體記憶。然而，若非有此高度，豈能擁獲如斯記憶？田中央工作群深知這一點，他們曾提及，在過去的資本主義社會，「俯瞰」是資源擁有者才能享有的特權，而且第一排建物往往擋住後面的公共分享權。一九九〇年代末，宜蘭縣政府亦有心翻攪遊戲規則，決意修護這塊視野極佳之處，特別是重新規畫一座公有墓園，讓每個宜蘭家庭都有機會從高處俯瞰自己的家鄉。

平等而尊嚴地與自然共存

「園區中沒有以宗教分類的特區，也沒有以不必要的裝飾來誇飾特定家族的成就，用現地最簡單的材料及工法，讓生者靜下心來，看清生命的自然的單純。」當年，黃聲遠決定和高野景觀規畫公司合作、重新思考此案，抱著這樣的初心，希望將櫻花陵園造為有尊嚴又價格平實的心靈基地。

這等於是與大尺度建築景觀攜手彰顯了平等。這時候的田中央，已經不再只想著

空間效果。黃聲遠說，這麼集體的墓園，他們反而處理得非常個人，不只是設想人與逝去親友在此相遇的路徑，也讓大家可以來這裡單純爬爬山。這就是田中央長期抱著「公共性」集體創作的本意：做公共建築不能只想到機關的意志與既有的規則，更需要一直去注意人與人的協商、人與人的關係。走到這一盡情聆聽的階段，與田中央十幾年前帶著想趕快進步的批判心情、進行忠烈祠再生案的狀況，可說已然演化。

不過，若認定櫻花陵園只是根基於社會主義式的平等，又過於狹隘了。這裡也有著人類試圖不逾越大自然的平等心。

從一開始，田中央就打算讓集中式納骨櫃成為漸漸消失地景的一部分。設計幾經變更，最後決定以七條水平板庇覆著納骨廊，低調而謙虛地融入山景中。這對長期關注田中央的人來說，應是一點也不意外。畢竟他們的每一件作品都試圖與周遭環境相互呼應、進行對話，如此信念隱然成為圭臬。然而當我實地訪談田中央負責此案的夥伴——建築師周銘彥（小黑）、黃介二（雞蛋），翻閱黃聲遠所書寫的文件後，才意識到，這份信念並非來自組織文化中封閉的執著，而是根源自對土地很多很多的愛——是「愛」促成了如此謙虛的作為。

不只談美，並談論周遭環境的紋理

原來櫻花陵園這塊地早被非法開墾，原始林風貌不再，甚至差點被規畫成垃圾場。「縣政府想要進來救這塊地，復育它，所以納骨廊和服務中心……等建物，一開始就有想與地景互動、甚至隱藏的企圖。」黃聲遠曾寫道。抱持著不逾越大自然的平等心，我們便能理解田中央想要在這裡創造的美。

「在山上，直接談美我們覺得自在，正因為周圍沒有明顯經過發展後複雜的紋理，只有遠方的太平洋從龜山島延伸到北方澳，或是隨著四季氣息變換顏色的蘭陽平原與層疊群山，真漂亮。」周銘彥是跟著櫻花陵園專案最久的建築師，從設計到監造都參與其中，上述這段話便出自他之手。遲鈍的我這才想到，與田中央人相識這些年，似乎不常聽見他們談美，而總是談論著周遭環境的紋理。周銘彥還說：「好天氣的話，這裡可以看到蘭陽溪、蘇澳。多天冷的時候只有三、四度，放晴之後，往（蘭陽溪）溪南方向看，就會見到山上會有積雪。」

從他的話語中，我感受到那份對自然反覆的觀察與凝視。這在田中央是件稀鬆

平常的事——在執行設計的過程中，建築師盡可能於不同季節走訪基地，觀察陽光風雨的變化，思考它們與建物未來的互動模式。或許就是這份穿越季節的凝視，櫻花陵園的美超越了建築本身的世俗美；但其也非擬態死後世界的神性美，而是如何讓建物融入大地原本具足之美。我站在納骨廊邊看著一棵樹，那是還沒長大的流蘇。

田中央的人們希望，未來當流蘇這些原生種與其他植物例如櫻花長起來時，人們將不再看到納骨廊的量體，只看到那些薄薄的、五十到六十公尺長的屋頂板。那將不是人類的尺度，而是地景的尺度，完全融入。

也許就是這份對自然的歸屬與社會主義式的平等，捨去影射宗教裡因善惡產生的階級、果報與審判，為終將一死的人們創造了一種可理解的安定。

無法向「感覺少了什麼」的設計妥協

櫻花陵園最早是在一九九九年，由日商高野景觀規畫公司開始進行整體規畫。

「起初高野構想的是一個大型的靈骨塔，骨灰仍存於室內，外型像半個圓球，也想藏在植物中。」二○○三年，高野邀請田中央合作櫻花陵園的工程案競圖，負責的建築師是杜德裕與黃介二，再加上實習生林浪馳。這群夥伴做了一個重大建議──將穹頂造型的納骨堂，改成沿著坡地分散舒展開來的納骨廊。原因很單純：「為了另類的復育」。就是想替未來的消失做準備，而且不打算接受把斜坡整平、再於其上蓋個房子，亦即「山地開發、水土保持」的一般做法。高野後來也同意田中央的新想法，協助修正了計畫書，再加上由黃介二設計、分散的祭祀平台參與競圖。這一稿的納骨廊是順應著等高線做成曲線狀，半嵌在土裡，地面上的表現為一階又一階的開放式空間。

高野和田中央順利在競圖中拿到設計權。就在二○○五年水保工程完成之際，櫻花陵園的設計再度面臨改變。原來，兩年前的設計已經不能滿足黃聲遠和田中央夥伴們後來的想法。

「順應地形本來就應該這樣做，因為對土地的態度要謙虛一點。可是總覺得還是少了一點東西，那個精神性不見了。」黃介二解釋了當時的困境。這時候，有些一

主持建築師早就跳出來操刀設計了，但在田中央，黃聲遠卻仍在觀望。我問黃介二，知不知道黃聲遠所謂的精神性指的是什麼？從二〇〇一年就跟在黃聲遠身邊的黃介二，給了很有意思的答案。

黃介二說，死亡這件事情本來就很難以建築去詮釋，他覺得黃聲遠一直在想那個答案是什麼？「就是那個精神性還沒做出來。」根據黃介二多年的觀察，黃聲遠是個喜歡想本質、卻又很依賴視覺行動的人，「如果沒有看到具體的動作與改變，他沒辦法加碼或大刀刪除。」但是當他一看到東西，他就能夠去反省、去慢慢釐清他到底想要做什麼。「我想其實他從來不是那麼容易屈服在時間壓力下的人，雖然他自己也不知道答案在哪裡。」

因為沒有定型的答案，所以寬容度更大；因為想要不設限的成果，所以甘願冒險。一如事務所其他案子，黃聲遠將重新設計櫻花陵園納骨廊的突破工作交給了年輕人。這回，是才剛進事務所、當時年僅二十四歲的周銘彥（小黑）。周銘彥憶起他剛接手設計時，黃聲遠只對他做了一件事：「我跟著老師先上山看基地，但是那時候他沒有預設任何的答案或想法。」

融入宜蘭人共同的山海記憶

周銘彥的前輩黃介二對這種反覆探勘現場的做法多所肯定。「其實我們很多做設計的方式是靠直覺、靠身體的感覺。我記得好幾次我們幾個人開車上來這個現場，站在中間想設計。」

「話雖這麼說，這種沒有預設任何答案與想法的方法，範圍無邊無際，最是艱難。回到事務所，周銘彥以 1:500 的模型試了好多種答案。在一切尚未明朗之際，他想盡辦法躲著黃聲遠，直到黃介二催促他去面對。」

有一回，周銘彥憑直覺搭出一條條長長直直的板，沿著等高線水平舒展開來，幾塊板像是飛在空中。他拿著這個 1:500 的模型和黃聲遠討論，黃聲遠突然覺得它也許是個好方向。

終於中了！周銘彥還記得黃聲遠指著模型說：「這一條板子是田中央辦公室從頭到尾的一倍半長（辦公室約三十公尺長），好像有點冒險，不過就來試試看吧！」

他事後回想黃聲遠會這麼爽快地做決定，可能和他們討論的地點有關——那是舊辦公室一樓後面的茶水間，兩人站在窗邊就可以看到櫻花陵園園周圍的山系。彼時櫻花陵園的入口橋已經動工，憑肉眼即可以快速覺得基地位置。「也許是我們拉到十多公里外的位置來看著基地和討論，才會選到這個方案吧！」

這番話又讓我想到，田中央的人們是憑著身體累積的直覺設計。「人在思考時，身體正處在什麼樣的環境？」如此看似微不足道的事對他們來說卻很要緊。站在陵園中，我問周銘彥，你當初的靈感從哪裡來？他指著遠方的海和平原說：「夏天的下午，站在這裡，你跟蘭陽平原跟海中間，剛好雲和海平面夾出一個水平的帶狀。那個感覺就是，這景色的某一部分拿上來，就會對到這個模型。有時候可能是如果只在辦公室做模型，不會跟基地現場聯想在一起。」

黃聲遠拍板決定基本設計後，櫻花陵園進入了平面規畫配置與模型放大的階段。隨後，他又多次帶著眾人上山討論。回憶起這段歷程，周銘彥和黃介二都認為，這是一連串看似無用卻又有用的經過。周銘彥說，每次跟著黃聲遠到基地討論，最直接的影響往往不是設計調整的本身，「不過討論的過程中會講出很多讓設計可以調

整得更好的『可能』，給我們在發展中的設計者多一些信心，繼續往下走。」

一起站在基地，以身體直覺思考建築

黃介二的說法更是直接：「黃聲遠其實每次上山來也不會有結論，他討論事情不會有結論的。然後大家就下山游泳或去礁溪吃『哥爸妻夫』（田中央人常光顧的一家平價餐廳）。」模型拿上山來就放著，講一堆他們回去也不覺得有什麼直接可以參考的言論，可是大家就有力氣再往下做。常常上山來，心裡就會有小黑講的畫面，或是這裡的濕度……等，那感覺跟在辦公室裡完全不一樣。

「久了以後，你身體做出來的（設計）動作，就會比較連得上線。我覺得黃聲遠在小黑做設計的時候，也沒有講那跟水平面有什麼關係啊。他不是那種『欸！我們來做跟海平面有關係、跟什麼尺度有關係的設計。』的人。都沒有。其實他也一直在找那個答案。」黃介二說，「我相信很多設計，答案有時候就在基地裡，只是我們一時沒有辦法連上線。」

雖然有點玄，但我同意他說的話，答案就在基地裡。田中央的人們時而近看，與土地氣候水文接上線；時而遠看，與大尺度地景連結──就這樣與土地又近又遠，不時刻刻黏在工作桌前，同時放空自己，和環境的脈動同步，才得以下載到上天給與的資訊。櫻花陵園設計的完成，並非只憑己力創造啊。

死亡沒有細部？

小黑做出陵園那一條一條的板狀模型後，黃聲遠覺得這個方向是對的。小黑後來暫被調去支援其他專案，櫻花陵園細部設計的工作則交由黃介二繼續進行。他一開始的感覺是：不太知道黃聲遠覺得對是指什麼？不過，黃介二還是邊做邊想。最後，「這個長長的板指向龜山島。」他指著陵園中一條納骨廊。

原來，這裡每一條納骨廊的方向都是刻意安排的。「我一直想，這幾個長長的板要怎麼擺才能擺出一點道理？那時候微調了很多角度，我還拿指北針來看怎麼對才能對到地景的軸線，像是龜山島、山坳以及溪水。」包括進出各納骨廊的小路徑，

黃介二也希望能跟大環境連接上而刻意調整了方向。於是乎，環境變成了主體，納骨廊只是依循主體的脈動，自然地存在著。

我問黃介二，黃聲遠在細部設計上提供了那些幫助？他答道：「常常，我們想設計想破頭時都會運用理性，他比較感性，所以會比較輕鬆。」因為鬆，因為不執著，有時反倒能迎來更多的可能性。「主要是他不會一直沉迷在這個案子裡。像這些板子（指納骨廊屋頂）看起來好像軟軟的，就是他模型做一做、手捏一捏，覺得可以更感性一點。」

那麼，事業所以外的專業人士，在設計之初又是如何看待這七條長板所構成的納骨廊呢？黃介二和周銘彥異口同聲苦笑道：「死亡沒有細部！」

這話聽來如雷貫耳，原來是前台北科技大學建築系老師王增榮（大王老師）所言。我追問話的意思，卻發現周銘彥和黃介二的解讀各有不同。後來才知道，這句謎樣的話像咒語般不時籠著櫻花陵園的設計團隊。

在周銘彥的想法裡，講出「死亡沒有細部」的這情況，應該是與第一次將模型

　　　　　　　　WORK　|　櫻花陵園納骨廊

放大到 1:100 有關。「那個模型是一個晚上趕出來的。模型是個很粗糙、沒有百分之一模型該有細節的狀態，是個概念，像一堆打麻將的排尺，沒有像現在考慮了轉角。」剛好大王老師等人來事務所討論設計，見到模型，他就提到這句話。

然而這句話的只是針對粗糙模型的批評嗎？還是影射著一種哲學上的思辯呢？多年後，周銘彥又為這句話做了另一番詮釋。「我想的是垂直水平準不準這件事。大王老師說的死亡沒有細部，我覺得則是在講一個超乎尋常的尺度這件事情。」

對執行細部設計的黃介二來說，這句話卻讓他百思不解。「我也不知道為何大王會覺得（櫻花陵園設計中的）死亡沒有細部？我們的細部通常都出現在那種體貼使用的部分〈註1〉。」

越和黃介二深聊，就越了解他為何會在意這句話。因為對他來說，死亡著實充滿細部，那是建築人要為生者呈現與著想的細部。

掃墓時不須經過很多 「小照片」

他舉個例子，「我們小時候掃墓的經驗都是：大人叫囝仔不要去，他們去就好；你搞不清楚發生什麼事。」但是，他覺得我們的生命教育其實沒有做得非常好，所以田中央規畫整個陵園都一直在想，這個墓園不要讓大人不帶小朋友來。「如果小朋友可以來，對他將來的人生有正面的影響。」

田中央決定要讓櫻花陵園成為大人小孩都不怕的墓園。他指著納骨廊背後的小路說：「我們在想，有沒有一些路徑是從上方、背面就可以走進，不會經過很多（先人的）小照片（註2），那些照片對小朋友來講會怕。」我這才發現，這裡每一個墓區都是從後方進入。

藉由建築的語言，黃介二將掃墓昇華成充滿美感與內省的體驗，「我那時候在想這整個過程的感受──去祭祀跟拜拜的過程，讓你有一個安靜的過渡。」田中央想讓掃墓人至少對這個環境有點理解，再去做這個動作（指祭祀）。所以櫻花陵園每一個墓區後面都有一條小路徑，尺度都緊緊的而且有一些縫隙，只要一轉彎，就會

看到整個蘭陽平原。「如果一開始就看到所有納骨櫃龐大的正面，大概不會感受到天地與人的對比，或它的尺度。」

「至少要對這個環境有點理解，再去做祭祀這個動作。」這是我聽到的重點！

田中央先收再放，建築師先用路徑規範人的行為、遮蔽人的視野，接著讓空間和視覺一舉解放，人們便會因眼睛一亮，而加倍珍視這突來的天地蒼茫。這就像劇本中的伏筆與隨之呼應的結尾一樣，令人記得此刻。

掃墓的人怎麼走？怎麼看？

黃介二說，像清明的掃墓時節，山上的停車場一定擠滿人，大家可能會從山下往上走。然而他在設計時，總是會去想像旺季之外，那個屬於個人的掃墓時間。我差點忘了，在建築師的腦海裡，除了平面圖和建築哲學之外，還存放著故事，他為人們、也為人們的故事做設計。「我就想像，如果今天有個人想獨自來看爸爸，不

是假日、不是掃墓的時候。他會把車子停在這個邊緣，走這條小徑，我想像的是那種狀態。那跟掃墓或大拜拜的氣氛是不一樣的，我們不會只有那種時間點才需要這種環境。」

這樣的體貼還延伸到登烘爐地山的山友身上。田中央在陵園的邊緣設計了供家屬和山友休息之處，成為（遊客）服務中心，並特別將它的路徑與主墓區分開。「我們那時候的設計是你走這些山林步道到服務區，不會面對這邊的先人。這一段可以讓爬完山、休息完的山友直接從中心走到最下面的停車場。」周銘彥說。

死亡真的沒有細部？在進行細部設計時，黃介二始終惦著這句話。

納骨廊水平屋頂板的設計又是一例。說起那板子，黃介二掩不住興奮，在陵園現場急喚夥伴杜德裕：「小杜你看，從這邊看，那個厚重的板子真的飄起來囉！因為沒有頂到啊。你有沒有覺得很厲害？我之前在底下看都不覺得有做出來。」

難得看到建築師在訪問者面前這般真情流露，真是令人愉悅的一刻。的確，從某個角度看，七塊水平板像是和下方石牆脫開似的，懸浮在空中，想必黃介二花了

不少力氣吧。「我為了處理這個結構的事情，搞得有點煩。其實為什麼要這樣做，完全是因為要表現這種死亡的細部。」黃介二再度露出苦笑，大王老師那句評語，又如幽靈般現身了。

挑戰建築結構，表現死亡的輕重對比

對黃介二來說，在這七條水平板上所展現的細部，就是生命的輕與重。田中央在做設計的時候，一直想表達生命的輕與重這件事情，如果整個黏在一起（指板跟牆），那個板會顯得很厚重。他們又想強調這些跟地景有關，在很長、尺度很大的板上，從上面往下看蘭陽地景與海平面的尺度。所以為了保持這板的輕盈，就想要讓它可以脫開，「因為生命沒有那麼沉重。」

然而，要讓水泥板看似輕盈飄揚，彷彿沉重生命的另一面，談何容易？說起這段挑戰經過，黃介二記憶猶新。

田中央為了要解決這個結構問題，做到感覺上可以讓板子是浮上來、又能夠安全，所以就靠一些細節去處理。他向結構技師事務所裡的一位承辦工程師說：「這裡是柱子，這一段全部都是這些板，要懸挑出去。」其實那懸挑的程度有點誇張，力學上來講是不穩定的狀態。懸挑與非懸挑的比例是一比一，照理來說板子會往前傾。一般懸挑的比例基本上能到三分之一或二分之一就已經是緊繃。黃介二與這位工程師討論，確認沒問題。最後田中央趕著圖要送出去了，主結構技師來簽證，一看到這個：「誰說可以了？」

技師一講，田中央沒有辦法，只得去調整設計。技師給個條件，從柱子的一點到最外圍幾個點，只能各給幾米懸挑出來的長度。黃介二只好重新弄一次，才會在懸挑的板子上切一些斜角，同時仍保留了懸挑的感覺。後來黃介二問那位承辦工程師怎麼一回事，「原來他沒經驗，『不是建築師說怎樣，我們就要配合嗎？』我當場差點沒昏倒。」

此處多雨，就讓雨水一起來完成設計

我繼續在陵園的制高點往下看，一條條洗石子屋頂板上鑲嵌著形狀、高度各異的石材。周銘彥說，這是為了要和蘭陽平原冬天的地景相結合。「因為宜蘭冬天休耕，農民會在水田放水，冬天就會有很多鏡面反射，很多水光。」

為了要和宜蘭的冬日水田相呼應，團隊將屋頂設計推到了想像的極致。周銘彥說：「屋頂原本一開始想要全部都是水，就像涵碧樓那樣一層薄薄的水。」說到這個浪漫的想法，黃介二的眼神也夢幻起來：「因為這裡一直有霧氣，會下雨，就想讓水停留一陣子再溢流，表面能維持兩公分的水面，也可以跟海對應啊。」多詩意的想法，讓屋頂的水光、田裡的水光和海面上的水光遙相輝映。然而田中央知道，在屋頂放水可不是件容易的事，萬一漏水，就會增加建物的維護成本。只有另闢蹊徑了。

田中央幾經考量後，決定將現地挖出的大石塊這些凸出的「小島」先安排、固定在屋頂上，再以洗石子手法，將黑膽石和蛇紋石融在這些「小島」周圍。「因為它不是很平整的面，下過雨後，水還是會暫時留在上面。還是跟我們原本想的水田、地景的感覺有所對應。」

這個屋頂板的故事讓我想到，田中央設計的外觀，最完整的一刻永遠不會是竣工之時，而是在時間與環境因子加進來共同做工之後，像是他們喜歡用具有時間感的耐候性鋼板，願意等待鋼板與陽光、空氣和水結合後的變化。在櫻花陵園也是一樣，持續視自然環境為建築夥伴——既然此處多雨，那就讓雨水一起來完成設計。

連塔位座向都想好

櫻花陵園的納骨廊是開放式的，最基本的想法是讓每一個納骨櫃都能面向蘭陽平原與太平洋。不過，納骨櫃數量大，共有七千多個，要將它們妥貼安排在山坡上七條水平板屋簷下，還真是門學問。怎麼排才美？怎麼排才能讓民眾感到安心？黃介二和周銘彥想了很久。為了爭取空間，每一條納骨廊的每一個小區必須做成類敞開的梯型，好獲取左面、中間正面和右面三處置櫃角度，而非一字排開。仔細看會發現，位居左右兩側的大理石櫃面每一個都故意做成斜面折角，就是要讓人感覺每一方納骨櫃都能向外看去。

周銘彥說：「如果是一片傳統方型的石材，相較現在的做法就比較便宜。但現在為了做一個折角，石材要做得很厚，比方三公分，再磨掉一部分，好折這個角，希望每個人都能看到前面。這些都是物質上的損耗。」

我問田中央計團隊，左右兩側的納骨櫃採斜面設計，民眾能接受嗎？黃介二胸有成竹地回道：「本來的確擔心一般人會希望能對稱，所以中間櫃位可以滿足他們此一對稱的需求。後來我們覺得不會所有人都這樣想，很多人看風水會先看命盤跟座向：斜一個角度、讓裡面每一個盒子有些轉動，你幾乎都可以找合你命盤的方位。」我笑了。能在設計的同時體貼民俗需求，安慰使用者，這是建築執業中務實的一面。

臨下山前，我看著櫻花樹和事務所刻意種植的原生林，想到黃聲遠曾在建築師雜誌中寫道：「希望在不久的將來，當實體的墓園變成追念，我們在旁種下的櫻花及大量原生林可以容納更多想要直接回歸大地的人們。」這是個一開始就想自己會如何消失的作品。我知道，這裡並非規畫為樹葬區。但田中央就是這樣，每個他們經手的公共建築案，總是撈過界、總是自願多做一點反省，企圖以建築的開放影響人們潛在的思想和行為。在不知不覺中，讓一切好的改變漸漸發生。

建築師說

黃介二

二〇〇一一二〇〇九年任職於田中央，現為台南市和光接物／黃介二十鍾心怡建築師事務所主持人

因為曾經把生命

貢獻在這裡

寫同樣的三個字，你寫、我寫、他寫，看起來都不一樣，這件事情很妙是因為：每個人做的事一定會反映這個人的特質。黃聲遠對人有一定的敏銳度，比如說，他在引導事務所的設計工作時會問：「某某人，你要不要去碰哪個案子？」可是通常他希望你去碰碰看時，不是因為他需要人手去幫忙，而是邀請你這個人的特質加到那件設計裡。另一方面，他也希望這個人能從不同案子的執行過程中學會成長。

例如，黃聲遠找我去做三星鄉聖嘉民啓智中心，他覺得我會很有耐心去聽小朋友講話，或聽老師們、媽媽們講中心的事情。然後我會很認真地、當一回事地把事情完成，他覺得我的個性會做出一種甜甜的感覺。

黃聲遠不見得會去控制一間房子、一座建築要做到多

完美。他在意的是：自己有沒有提供足夠的養分與機會，讓我們的人生這段可貴的時間可以留下一些東西在這些地方？以及這個案子會不會影響我們的生命、讓我們自由發展？至於某個建築案若被外界批評太複雜、設計太多，黃聲遠覺得都沒關係。他常說：「誰知道什麼東西對未來比較好？」

他成就了我們這些曾經在田中央花力氣的人。其實很多建築師也許會很主觀地說：「我要什麼，你就幫我做什麼。」黃聲遠比較不是這樣想。不過這是我的理解啦！他真心地容許大家在一個案子上留下一點什麼，就算它變得不完美、有瑕疵，可是這個建築會誕生，是因為你曾經把你的生命貢獻在這裡。這件事對你有意義的話，黃聲遠就會讓它留著。像是在櫻花陵園園區，就同時有我、小杜、小黑、大頭（呂欲全）、耀庭、卓勳、戰野等人的參與痕跡；可以說，這就是田中央「團隊」的設計。

註1——關於「死亡沒有細部」，說出這句話的王增榮事後解釋，他在談論死亡的場合中常常舉兩個例子。一是，他在高中時曾經昏迷三天三夜之後醒來，在醒來之前，「我完全是好夢一場，一片漆黑，沒有任何天使或鬼神的情節。」二是，王增榮在安藤忠雄設計、位於大阪古墓塚區的「飛鳥博物館」裡，從地下展覽室朝屋頂的高塔往上看，安藤出乎意料地沒有在頂上設天窗，而是讓高塔呈現密閉的狀態，人們看到的也就只是一片漆黑。這兩個例子，經常被王增榮拿來說明他對和死亡相關之設計的「立場」，但是這兩例是讓聽者開放理解的。這話是否意味著田中央櫻花陵園的設計沒有「細部」？王增榮認為，這也許反應了聽者自己有某種情結，也因此影響到他們對這句話的理解。**註2**——後來經過討論，櫻花陵園納骨廊全部的小格子都不放照片。

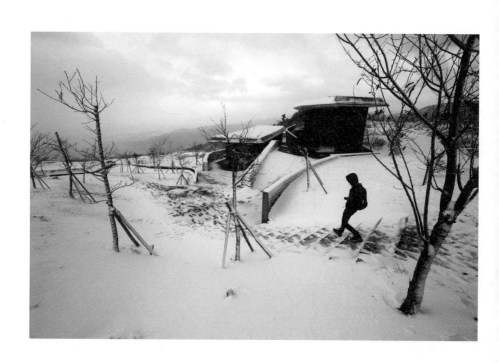

櫻花陵園入口橋　二〇〇三—二〇〇八
服務中心　二〇〇五—二〇一四
渭水之丘　二〇一一—二〇一五

與一座結構
不單純之橋
一起長大

文—夏康眞

橋，是一種基礎工程，一般都是土木系的人在做設計。對二十一世紀初期的田中央建築師來說，建造橋樑倒不是全新的經驗，先前已有西堤屋橋、傳統藝術中心南側水門橋等。但是，位於宜蘭縣礁溪鄉烘爐地山的櫻花陵園入口橋，仍然是台灣少數以建築思維打造、能行車輛的大橋。

當時參與此橋監造的前田中央夥伴呂欲全（大頭）說，一般把橋當作「基礎工程」興建時，考慮的多半只有車輛。但是當「建築」來興建時，除了會考慮車輛的通行，還會討論人的感受以及周遭環境。「這座橋之所以現在會長這個樣子，正因為它不只是以一般的土木工程想法來做。」

呂欲全離開田中央、回台中定居已經八年了，現在的他在另一家建築師事務所工作。但是從訪談中，我發現呂欲全還是常常想起這座橋，我稱之為「他的橋」。「在台中我想了很多事情。離開宜蘭了，還是會去想過去那些事情，偶爾就想回去山上看一下。」呂欲全說，「我兩個星期前（註1）才剛帶朋友去過。」

呂欲全說得雲淡風輕，我卻感受到那意在言外的深刻情感。畢竟，這是他在建築系畢業之後參與監造與細部設計修改的第一件工作。問他都想些什麼樣的田中央

往事，以為會是人情長短，想不到他卻說：「會想到材料這件事。」

見過櫻花陵園入口橋的人，很難不被橋身外表豐富的混凝土「臉部表情」所吸引：那一塊塊細緻的臉、粗糙的臉、凹下的臉，層疊交錯，與鄰近山岩的紋理竟有些相似。這橋的線條極具現代感，簡潔有力，有極大可能與這山不和諧，但或許因這些有機表情，讓它與山林不但毫無違逆，更像是原本就屬於這裡的一份子。和完成之後的橋相比，最早在施工圖中，田中央想像的是較為平滑簡單的清水混凝土表面，像雲一般。我想，倘若這座橋最後的外貌如安藤忠雄的清水模一般細緻平整，是不是會少了些生命與力道呢？

對呂欲全來說，這些美麗的表情，代表的卻是另一層意涵——那是一個建築新鮮人的想法竟能被執行，是從業生涯裡最難忘的故事。

他解釋，混凝土是這樣的：在台灣，一般房子蓋好後，混凝土結構外面通常會有裝修（例如磁磚、抿石子），無論濕式或乾式，你都看不到它原本是什麼樣貌，不太會了解它的本質。大學畢業當完兵就加入田中央的呂欲全，在參與櫻花陵園入口橋專案之後才知道，混凝土本身就可以有很多種樣子。像我們小時候灌石膏模型

一樣，混凝土灌模的時候你給它什麼樣的「容器」（指塑型的模板），就顯現出什麼樣子。混凝土的容器表面如果是木頭，就顯現出木頭的質感。有人拿塑膠布做模具表面，拆除模具之後就會有皺褶的紋路。「許多人認爲混凝土只是一種結構性的材料，但是它不只這樣，它也是一種可以表現的材質。」

呂欲全的話不多，但談起很多人認爲單調無趣的混凝土，他的話卻像山裡的湧泉一般汨汨流出。

環境給的直覺：這座橋千萬不能做得平滑精緻

剛開始搭建橋的結構體時，使用的模板是粗糙的「寸板」（約一寸厚），一般灌清水模，不會拿這類模板的表面來當作最後完成面的模子，而是加上更細緻的夾板材，田中央本來也要在寸板外再加上一分二（三點六公釐厚）的夾板材。那天，呂欲全看著已經釘好的寸板，突然靈光一現——直接這麼灌混凝土就好了，「不要再用一分二夾板材，否則就毀掉了！」

呂欲全發現，周遭那些已經開挖的岩層表面紋理，與光滑的混凝土表面並不搭。反倒是寸板的粗糙質感比較搭，也有另一種味道，不如不要用更精緻的夾板材來修飾。「粗粗地灌起來，一定會比較好！那是我在現場直覺的反應。」呂欲全說。於是他就和事務所的前輩建築師黃介二商量，是否可以把一分二的夾板材拿掉。這個決定，最後也一如預期，得到了黃聲遠的支持。

然而，事情沒有這麼簡單。問題來了：只要是合約清楚寫明會使用的材料，現場就一定要將那些材料用上去，不能說拿掉就拿掉，不然可能會有圖利廠商之嫌。也就是說，原本設定的一分二夾板材還是得用上。這可怎麼辦？田中央已經打算調整成更好做的設計了啊。「那時候為了想方法簡直想破頭。」呂欲全回憶。黃介二說，如果真的沒辦法，就得放棄了。「因為解決方式得由我們提出，再給業主同意。」

眼看能讓設計更佳的點子就要敗在合約計價制度上了。此時，呂欲全看著入口橋搭好的第一層模板工程，想到了解套的方法。他看到師傅們會在弧形的模板上預留幾個洞，當作階梯一步一步爬上去。這些洞讓模板看來有凹有凸，終於給了呂欲全靈感：我們也可以更誇張地模仿這種不平整的質感。一分二夾板材還是可以做為

模板，但是故意隨機讓它有些釘兩、三層，有些不釘，再來灌模，最後就會讓橋體立面一格一格有前有後、凹凸有致。如此一來解套了！

儘管這種施工方法的出發點，是為了平衡新設計構想與已簽約標單之間的衝突；但呂欲全體驗到：在過程中產生以往想不到的效果，這樣更好。一分二夾板材與寸板相互創造的混凝土表面，有深有淺，層疊交錯，和周遭岩石的關係更搭了。

創新的工法與意外的用法

「這算是意外啦！因為在入口橋下層的人行道空間，中間比較高寬，兩端比較矮窄。再加上，如果從橋中間向端點望過去，那些長條形的凹洞看起來更有某種速度感及時光流逝的氛圍。我們最後見到這個效果圍滿驚訝的。」呂欲全笑著說。

還有一個意外也讓呂欲全津津樂道：「在橋的某一端喊話，很遠都聽得極清楚，小朋友去那裡玩會覺得開心。聲音進得去、出不來，因為橋體是三向度的弧形，像

是半封閉的。」後來，櫻花陵園園區甚至辦過演唱會、路跑，還有人在橋上露營，完全突破了橋樑的用法（註2）。

我問呂欽全：「你喜歡這個橋嗎？」呂欽全肯定地說：「喜歡。我在學校做的都是紙上建築，建造入口橋讓很多想法實現，所以才會特別懷念。」雖然他有時還是會猶豫，到底這座橋成功或不成功？還是記得當時那些壓力。但是，「現在想一想那過程真的很有趣，人一輩子應該沒有幾次會遇到這種事情。」

我聽著聽著，不由得羨慕起田中央這群人，在如此年輕稚嫩、一切尚在探索、一切都未定型的年紀，就有人願意讓他們擔下共同書寫大地風貌的重擔。在如此大的反差裡，我似乎看見田中央主事者的勇氣與對夥伴的信任。

除了混凝土施工法的創新，呂欽全認為櫻花陵園入口橋在空中融合了人行步道與車道，是一般橋樑不太會有的突破做法。它的結構型式也是很少見的。談到結構形式，呂欽全的眼睛再度亮了。櫻花陵園入口橋最早的主結構設計，是由田中央邀請日本的「構造設計集團」（Structural Design Group，簡稱SDG）合作，由

　　WORK ｜ 櫻花陵園入口橋＋服務中心＋渭水之丘

SDG 主持結構技師渡邊邦夫的學生富田匡俊負責發展，最後，再由田中央來修正決定構造。富田有時候會來現場做重點監造，對呂欲全來說，這是個相當寶貴的經驗。「日本人做結構設計滿有一套的，不會只當重複的工程去想。」

與日本技師合作，引發建築教育的思考

「一般台灣的橋樑結構設計可能會以安全爲主要考量，也較少挑戰一些新的做法。」田中央建築師張文睿補充道。

與富田的接觸讓呂欲全感嘆：我們缺少優秀的、全方位的結構人才。富田有建築背景又擅長結構設計，這與台灣的結構技師大多是土木科系背景非常不同。他認爲，我們的結構技師可能數學很好，但對美學與空間的概念卻不一定那麼好。這讓他開始思考台灣的建築教育。

「我認識富田先生之後，才知道建築教育欠缺的是什麼。」呂欲全說，我們的

建築教育只培養出一種人，就是只會做空間設計的人。學校沒有想到建築要培育各種不同的人才——可能在做設計之外，還要懂設備、結構、研發材料⋯⋯等。「建築教育應該是這樣的，不應該只侷限在做空間設計。」

同時身為多所大學建築系老師的黃聲遠則說，建築教育背後，更基礎的還有環境與人文價值觀選擇的哲學討論。學校不會不知道這一點，但是要很熱血地找資源、協調各種教學人才，甚至做出犧牲⋯⋯真的很難。而且，精準不一定是建築最好的答案，也許向大自然的智慧學習包容而不炫技，是更值得自我反省的一件事。

田中央就有個特色，為了讓空間更好，他們從不吝惜在營造現場，根據新的問題與新的發現進行設計變更。由於他們所承接的多半是公共工程，代表業主的公部門人員在這些專案中，扮演了相當重要的角色。當公務員擁有接受改變的彈性、願意在行政流程上提醒、支持建築師，工程就會有很好的成就。反之，困頓相應發生。

在田中央立足宜蘭的二十幾年間，他們經歷了不少積極主動、相信他們的公務人員，願意為共同目標努力進行橫向連結，和不同部門的同仁攜手努力、排除障礙，最終創造雙贏。但是，也偶爾遇過從本位主義出發、僵硬、沒有衝勁的時刻。

呂欲全對櫻花陵園入口橋這件公共工程，即有不少感慨。「來到田中央，才知道好的公務人員是多麼重要。好的公務員可以提供後援，幫好的建築師推一把。以前在學校認為當公務員的人只是想保障自己的生活，在一個比較安逸的地方上班而已，沒想到他們對國家的影響這麼大。」

沒有答案的討論，只能一直努力

監造入口橋的過程中，呂欲全也曾因為更動設計的流程未臻完美，後來公部門不願協助變更合約而心灰意冷。

他說，事務所為了求好一直主動修改設計，改完設計圖之後廠商也認同就照著做，不過原本合約上預定的材料數量多少會因此有些調整。他以為，「廠商的成本會實做實算，但後來業主中的基層主管不願意支付部分多出來的錢，行政流程實在要擔太多責任了。我個人想要合理地幫助廠商，卻沒有那個能力。」經過這件事，

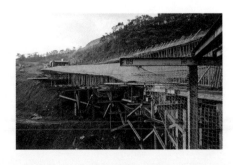

呂欲全開始反思田中央這種彈性的工作方式，他與前同事張文睿曾有如下的對話：

呂欲全：「一直在改圖。為了改變而改變是最恐怖的，一直以來都有這個毛病。」

張文睿：「我也有這個經驗，但改變是要讓事情變得更好，讓空間變得更好……」

呂欲全：「那是我們想事情的方式。有沒有站在三方面的立場去想？我是說甲、乙、丙三方（業主、營造廠、事務所）（註3）。」

我問呂欲全，以後還會想參與公共工程嗎？他搖搖頭：「到宜蘭才知道與公部門合作可以做很多不錯的事情。但是在宜蘭以外，可能不會有這種感覺。我不會再想做公共工程了，因為環境不好……」

一旁的張文睿淡淡地說上一句：「我們一直在努力，不是嗎？」

兩人的討論並沒有答案。我卻可以看到一個充滿理想主義色彩的事務所，每一位夥伴擁有無比寬敞的思辨空間，與一個曾經將夢想放在很前面的地方政府。雖然，那幾年公共工程的運作過程也許讓呂欲全失望了，但那無損他生命中，以青春在海

拔七百公尺上寫下的這一段。

二十六歲那一年開始，呂欲全與夥伴攜手設計、監造了這座全台灣獨一無二的橋。混凝土上豐富多變的表情，將永遠記下他們那些年的奮鬥與熱情。

建築師說

呂欲全

師

二〇〇五—二〇〇九年任職於田中央，現在台中市擔任建築設計

1

同學認為薪水少而不去，
但我還是去看看吧！

當初會進田中央，起因是我在網路上看到徵人啓事，提到的工作之一是要在海拔七百公尺上的基地監造，於是我就投了履歷。那時我有位同學住宜蘭，他先帶我去看田中央的作品，我印象最深刻的是宜蘭縣社會福利館。我以前一直有個感覺，有些事務所做的公共

2

建築在書上看起來很不錯，但是到現場看了細節，卻不一定那麼好。社福館卻完全相反。第一次在雜誌上看到社福館的介紹時，覺得它很普通，現場去看卻發現它的細節很好。尤其是體貼弱勢族群的部分——你看，光是一座戶外樓梯就有很多細節，除了人行道，一旁的斜坡是可讓你牽腳踏車的。

我的宜蘭同學也很欣賞田中央，不過他認為薪水少而不去應徵。但我覺得實際狀況怎麼樣也不知道，我還是去看看吧！至少要做到一個階段。加上姜樂靜老師的推薦，於是我進了田中央。最後，我竟然監造了一座墓園前的橋……

加上那隻「腳」，更重要是強烈的空間意圖

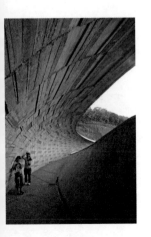

當時在設計櫻花陵園入口橋時，路還不存在，我們是戴著手套剷草、爬過溪谷再登山，去找到放橋的點。

我們從山的另一邊翻過來的過程，感受到的是橋應該要彎彎的，就是劉守成（前宜蘭）縣長一直講的，櫻花陵園有那種抱著自己故鄉的感覺。

另一件事是，我們從另一邊登山涉水爬上來時，覺得跨這個溪谷是一個美好的經驗，有水聲什麼的，這些印象一直都留著，所以你問我為什麼橋會這樣，我覺得跟這些體驗都有關。具象地說，綜合起來我在想一種感覺，有點像買給小孩子玩的考古化石玩具，把玩具外結成硬塊的沙刮掉後就出現一隻恐龍化石，礁溪這道溪谷被沖刷出來後，現出了地景的筋脈，就是我對這裡地景的感覺。

最早，日本ＳＤＧ渡邊邦夫的提案是鋼橋，因為把鋼鐵運上山比混凝土省力省時，而且第一案設計兩邊完全對稱非常合理，結構桿件相對纖細，反正就是一種

很正常的、人定勝天的邏輯。可是通常我聽到很順的鋪陳的時候，潛在的意識就會驚覺：真的是這樣嗎？

有一次會議那天下雨，我只是隨口說：山上有霧氣很潮濕，鋼橋眞的好嗎？不料縣政府眞的聽到了……這是第一階段，當時橋雖然已經改成彎的，但仍是充實的對稱，怎麼看都還是覺得很怪，因爲很長的山路根本不會是只有一種轉彎的半徑。完美的幾何，例如取圓周的一部分，會跟我原本想的很多層次、很多歷史堆積的生命時間主題無關，離我想像的那種很有機的、難以預期的、一層一層的感覺，差很遠。

後來這兩端橋墩位置在做鑽探時，發現地質沒有如想像那般理想。雖然渡邊那一方確定彎彎的橋樑靠預力平衡是可以蓋得出來的，但支點部需要在地的檢討。也有消息告訴我，和日本結構技師合作，務必再找台灣技師二次確認，因爲日本的營造精準度和其他周邊技術完備，自然可以配合得上他們追求絕對的設計。

建築師說

吳耀庭

二〇〇九—二〇一四年任職於田中央，現為瑞士聯邦理工學院都市設計研究生

但是田中央又不想破壞渡邊的結構美，研究結果乾脆加上那隻腳（指走向溪谷的步行道），除了增加結構保險之外，更重要是強烈介入山谷空間的意圖。（口述／黃聲遠，改寫自「櫻花陵園入口橋＋服務中心」，《實構築》，王增榮、王俊雄主編，中華民國都市設計學會出版，二〇一四年）

3

邀請思索生命的公園

當時我參與櫻花陵園服務中心設計，想得很清楚的是，要將納骨廊（死）與服務中心（生），以兩種不同的語言分開。黃老師還說，最好和大眾習以為常的隱喻相反，更能讓身體帶起思考。這個想法用在園中後來發展的渭水之丘也不衝突，這不只是墓園，也是邀請人思索生命的公園。

服務中心是條細長的、銜接上下兩層的傾斜管狀空間，由於平面是弧形的，所以視覺上難以一次將整體空間

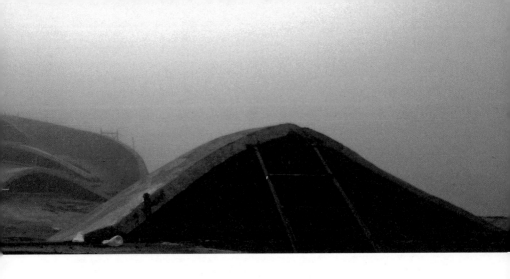

一覽無遺。無法在起點看到盡頭的空間經驗，心理上會令人覺得空間格外地長。然而田中央在營造神祕的未知感時，也想避免讓人過度不安。因此光線在這管狀空間裡特別重要，人從上層往下看時，先感覺到第一落天光，往下走一半又看到第二落天光，透過一次又一次的引導，最後才見到端點的大開口。光與黑暗比重的拿捏，我心裡想的是教堂那種會讓人慢下來思考的氛圍，即使你是一個人獨自在山上，卻能讓你安然面對未知並思索生命。

很多人跟我說他們在服務中心這空間裡徘徊很久後，才發覺其實那是個很像擋土牆的小小房子，這正是它特殊的地方。我們在有限的空間容量中，拉長路徑甚至時間感，嘗試以空間來延長時間。延長，換句話說就是放慢，意圖也是在為人找一個沉思的機會。慢速行進的過程中是立體的迴路，你會不斷地在室內室外、山上地下之間來回游動，場域之間的交界是很模糊的，環境中時而浮現、時而隱沒的景與物…山霧、雨水、

櫻樹成為思考的線索。

設計過程中，田中央也會懷疑要不要把「好不好用」作為這個案子的首要任務。反而是觀念很前衛的業主代表、時任宜蘭縣政府民政處處長的賴錫祿（註4）有一次提醒我們，服務中心是要讓現代都市人能對環境與生命議題有新的經驗與想像的機會，畢竟你都路途遙遠地跋山而來，不應該只是為了到一座一般的服務中心。

另一方面，黃聲遠曾經詮釋，服務中心與當時已大致完成的入口橋設計，可說有著相同的語言，也是相互的延伸。入口橋為了減輕自體重量，所以結構體是中空的，本來想讓人能走進這個結構體內的空間，但是因為空間略小，再開口又會使得整體設計太繁雜，同時為了結構安全，最後只好放棄這個點子。但到了管狀空間的服務中心，因為它是蓋在地面上，不像橋得跨越溪谷、有安全上的更多需求，服務中心就可以實踐讓人能走進結構體的想法。（文／張文睿、吳耀庭）

註1── 指呂欲全受訪時間（二〇一五年一月六日）的前兩週。註2── 關於櫻花陵園與身心健全概念連結的這一面，後來繼續在園區至今最新的建設之上發展，那就是二〇一五年十月開放的渭水之丘。出身宜蘭的「台灣新文化運動之父」蔣渭水（一八九〇─一九三一），不只是治療國家的社會運動者，也是一位維護健康的良醫。從園區最頂端的渭水之丘往上，即可銜接登山健行者喜愛的烘爐地山。在蔣家後代與宜蘭縣政府決定合作將蔣渭水骨灰移靈回故鄉時，雙方恰巧皆想邀請田中央負責墓園的設計。現在，這座橢圓平台型的墓園簡單如懸挑而出的碟，但是具備意志力與技術力，且毫無醒目的墓碑和華麗的裝飾，只鑲嵌蔣渭水的一篇著作：〈臨床講義〉。那是他替一九二〇年代的台灣社會開出的文化診斷處方箋，如今讀來竟仍不過時……註3── 黃聲遠補充說明，田中央比較會多想的其實是生態和人。註4── 現為宜蘭縣政府秘書長。

218　　　　WORK ｜ 櫻花陵園入口橋＋服務中心＋渭水之丘

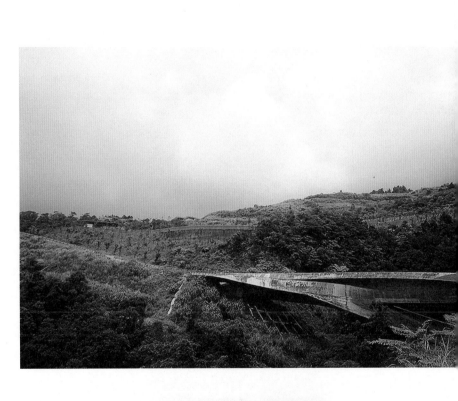

Chapter

IV

大棚架

三星蔥蒜棚

一九九七─一九九九

田中央大棚架的類型始祖

文──沈憲彰

三星蔥蒜棚以蔥蒜為型，很簡單直白的一個棚子，只有小小的抽象化。不過它倒不急欲類比，而是想讓親切與優雅並存，讓大棚子適切存在務農的景觀中。仔細再看，這座棚子模仿蔥蒜姿態的骨架僅是 2D 框架，也只有三種原型，不過方向不同而已。它沒有多餘裝飾，就為了滿足功能。

「直接模仿就比較低級？不會啊！」討論起蔥蒜棚似乎過於具象的問題，參與這件專案設計的前田中央建築師蔡東南（蔡董）這麼說。具象或抽象與否，對田中央來說只是一種語言的選擇，並無優劣。建築形式是能表達訊息與情感，但最終還是空間本質最要要。

田中央總是比較愛談論空間如何使用、用起來有什麼感覺，而不是它會長成什麼樣子。蔡董就覺得，蔥蒜棚擺明了概念取材自三星特產——蔥蒜，讓這座公民活動廣場有些具體的幽默，有何不可？

其實，蔥蒜棚原來還不會是蔥蒜棚。現在，雨天時，三星居民能在這座鄉公所旁的廣場中練舞、唱歌、運動、集會，田中央做了一些「超過原來要求範圍」之事，多少幫上了一點小忙。最初，三星鄉公所有一筆兩百萬元的經費，本來打算用在鄉

公所二樓，裝修出一處藝文空間。但是，看到這件標案的黃聲遠認爲，室內藝廊也許並非三星鄉民最需要的。他想，宜蘭氣候多雨，社區的戶外活動每每受天氣限制，只能暫借學校的禮堂或穿堂使用，有時下雨在同一個場地裡甚至擠了兩、三個團體。

比起其他縣市，宜蘭更需要類似風雨操場的活動空間。

結構本身即空間表現，構件轉化直接純粹

蔡董回憶，宜蘭這種幾百萬元的小規模設計案，包括後來的忠烈祠再生、宜蘭縣社會福利館旁的西堤屋橋……等，都是除了田中央沒有第二家事務所會想來競圖的案子。而且，田中央還想建議鄉公所將室內藝廊改爲半戶外廣場，要花更多時間成本去促成，得在地方上討論取得共識，進而協調公部門的行政流程——「說白一點就是多管閒事。」

爲了多做三星的一點「閒事」，田中央想到向內政部營建署申請看看當年剛開始的「城鄉風貌改造計畫」經費。結果主動提案員的成功，三星蔥蒜棚成爲該計畫

第一批成品之一，總預算也從兩百萬元變成八百萬元。

當然，那對一座鋼棚來說，經費還是不算高。不過，「經費低的案子可以用錢少的做法完成，但是，若以有效率的系統來執行，就不會有現在如此多情的成果。」蔡董說。

田中央一直覺得，政府機關只活在白天，但民眾生活是二十四小時的，只要利用時間差，所有人就能一起使用某個空間。尤其蔥蒜棚基地的位置不在大量人車經過的路段，加上這兒由鄉公所、鄉代表會、活動中心一起形成的三合院，背對馬路，沒有圍牆加以區隔，保持了極佳的空間包被感（註）。甚至不需要特別訂定管理規範，這兒本來就是個不受打擾的練習與表演戶外場所。田中央所做的，其實只是輕輕地在中庭加了一座透氣的、低科技的、結構獨立的棚子，釋出善意，讓三星鄉民不必因為氣候阻礙行動而已。

非假日的白天，民眾一樣到公所洽公，機車汽車就停在棚下。晚上，公所建築彷彿消失，下班後車子讓出的廣場就成了戶外的社區活動中心，居民可以自由從事各式活動，即使雨天也不受影響。

實踐大學建築設計學系副教授王俊雄將蔥蒜棚形容得妙：田中央把一個實體性的建築（藝文空間），放大、虛無化成一個棚子。

參與宜蘭大棚子創造史的建築師蔡東南，在剛開始到田中央工作時，最早接觸的專案就是三星蔥蒜棚。蔡東南記得，設計蔥蒜棚之初，他跟著黃聲遠來三星看基地，但是黃聲遠不只是看，當下就拿起石頭在基地上畫設計。而且一回到事務所，他也迫不及待立刻拿來鐵絲，試著拉出蔥蒜棚的空間線條。

參與蔥蒜棚後期監造工作的前田中央建築師葉照賢則認為，這座大棚架是田中央少見的、乾淨且純粹的結構案例。它的結構本身即是空間表現，也因為設計與蔥蒜原型非常接近，構件的轉化因此直接明瞭，甚至純粹到無法更動。

其實，蔥蒜棚使用者在這座大棚架之下活動時，並不容易察覺蔥蒜的具象語彙。反而是當他們離開棚架一段距離之後，才能見到凸出於鄉公所屋頂的幾根「蔥蒜苗」。

棚子故意拉高，避免讓風給吹跑

一般來說，建築若有機會在前方增建棚架，棚架頂端通常會低於後方的建物本身。許多廟埕前搭建的棚子都這麼做，那是空間序列慣用的主、次法則。但是，三星蔥蒜棚的頂端卻超過後方鄉公所高度，挑高後的棚子也與鄉公所建築刻意脫開。

這其實是深度考慮了氣候因素，蔥蒜棚現在的高度比最早的設計還高了一大截。

黃聲遠坦白說，這是實踐大學建築設計學系副教授林盛豐（亦曾擔任宜蘭縣政府縣政顧問）的建議，有一回他看到了蔥蒜棚的手稿，就跟黃聲遠說：「你有想過拉高嗎？這樣颱風吹過去比較不會被吹走。」原來，當強風灌入棚中時，抬升屋頂可以削弱風對建築的破壞力，避免建物因為量體過於封閉而讓屋頂被掀起，讓風從房子與屋頂的空隙洩出去更安全。

類似的看法，田中央後來重複運用在宜蘭火車站前的哞哞噹森林、羅東文化工場等處。所以，田中央所建的棚子到底算不算高大，是可以討論的。

甚至，羅東鎮的樟仔園歷史故事公園、三星鄉的聖嘉民啟智中心、員山機堡戰

爭地景博物館等，田中央皆安排了以具象或抽象的屋頂界定空間的自由場域。蔡東南解釋：「或許那不一定是棚子，說是大遮頂的半戶外空間更正確，單純只是為了解決宜蘭多雨的問題。」

無論蔥蒜棚形式為何，本質仍是它的空間自身。對居民來說，好用絕對最重要。

廣場地面上的活動是直接能見的效益，挑高的棚架裡，兩側各有一條能架設燈光等舞台裝置的貓道，不只為表演加分，維修時也很方便。

棚子成為社區意識的助長攀爬架

由於鄉公所廳舍白天仍須正常運作，田中央就不在舞台後方增設固定背板；只簡單去除舞台後建物原有淺色花花的表皮，成為暗色低調的背景。活動中心就是現成的後台空間，需要時再搭設布幕即可。這座小舞台平時多供居民休閒運動、練習、表演，不過，雲門2也曾來此演出小型舞作呢。

三星蔥蒜棚作為田中央大棚架類型建築的始祖，一九九九年風雨操場的概念尚未普及，要宜蘭人一下子接受這種公共空間頗具難度，彷彿沒有圍牆、大門，就會讓空間受到入侵。而且，不只是在宜蘭，各地有棚子出現時多半是當臨時的半戶外空間，例如要辦桌了，沒人把棚子當主角。如今，在地人似乎已經習慣、而且享受不是有牆有板有柱才叫建築，稱大棚子是宜蘭公共空間的新形態，應不為過。但其實也不新了，這些田中央式超大棚架，已經一個接著一個、慢慢長在宜蘭近二十年了。

無論眾人如何詮釋這座像蔥的大棚子，陪著它誕生的田中央人蔡東南，最高興的還是三星的小朋友劍道隊能在這座大棚子底下練習。他的表哥正是當地的劍道老師，長期免費教孩子練劍道，這支隊伍可是小有名氣的常勝軍。「那些孩子不怕衝撞的精神，撞倒了站起來再衝的勇敢模樣，看了會讓人流眼淚。」蔡東南說。以前他們得到處找場地練習，天氣不好時更不方便，後來終於有了蔥蒜棚，無論晴雨日夜都有地方可去了。兒童的活動，無形中也凝聚了社區大人的向心力。一個簡單的棚子不再只為遮雨，也成了社區意識的助長攀爬架。

建築師說

葉照賢

一九九八–二〇〇八年任職於田
中央，現為台南市葉照賢建築師
事務所負責人

田中央的作品充滿故事，
像是一部夥伴共譜的長篇小說

田中央同事們常叫我葉老大，因為我算元老級人物。
在事務所還不叫田中央的青澀年代，我們以追求原創
為集體目標，從台灣四面八方聚集在一起。這樣的設
計夢想也造成了事務所每一件專案都需要比一般公共
工程繪製更多的細部詳圖，來交代每一個不常見的空
間關係。在施工現場也需要針對每一項設計細部的詮
釋，不斷地與承包商及施工人員一次又一次溝通。在
承包商將本求利的常見立場上，衝突與協調的藝術是
我們每一位負責監造的夥伴常得要面對與學習的。

例如，我負責三星蔥蒜棚發包之後的監造工作，就得
在過程中適度發展一些當初施工圖未交代的細部，例
如為了表現當地不同季節時的田間地景，在地坪中抹
了色塊，以及裝置舞台上方的防雨鐵捲門……等。這
些施作都需要和業主及營造廠溝通。

所幸當時的宜蘭縣政府也很清楚，要追求好的公共空間，需要在任何階段都不放棄設計品質的提升，也願意支持設計的修正，但是可能付出代價。為了有更好的公共工程營造成果，縣政府有時候還會主動要求施作 mock-up（1:1 全尺寸樣品），並且認同透過適度辦理變更設計，以達成更佳的建設成果。宜蘭縣政府與象設計集團、高野景觀、大藏、田中央等幾家立足宜蘭的設計團隊，擁有相契合的價值觀與做事方法，讓費時費力的諸多繁瑣公務流程與責任能被簡化、被理解、被包容，是宜蘭公共工程能展現更多創意的一大主因。

至於田中央的大棚架系列作品，主要是為了對應宜蘭多雨的氣候以及蘭陽平原平等自由的庶民生活經驗，而棚子的式樣則與當時負責的設計者更為相關。田中央每個設計最後呈現的，都是當時參與者共同認可、以及投入最大設計企圖的結果。現在回過頭看以前的作品，我仍然可以想起設計當時相關人員討論、掙扎

的場景。所以我認為田中央的作品充滿各種故事，對於黃聲遠來說，或許更像是一部他與每個參與夥伴共譜的長篇小說。外界所探討的設計風格與價值，好像對我們來說並不是那麼重要。

在設計過程中，黃聲遠會把草模中不好的、不喜歡的拿掉，剩餘的組合便自有新風貌，形式是過程留下的結果，而非設定。我甚至認為黃聲遠刻意壓抑自己的審美觀去評斷設計，讓所有的作品都能留下設計者的獨特性，容許每件作品都湊進不同的個人語彙，因此田中央的建築才能保有足夠差異。我覺得這是黃聲遠最聰明的地方，也是運作田中央的成功之道。但其實我還是一直在想，黃聲遠到底是很會經營事務所的人？還是很不會經營事務所的人？

註——事隔近二十年，三星蔥蒜棚旁新的鄉公所建築群，再度由前田中央建築師劉崇聖（地鼠）負責設計興建，他們也將整修蔥蒜棚。劉崇聖離開田中央之後，先出國念書、工作，回台灣後繞了一圈仍選擇在宜蘭開業，和田中央前同事吳龍傑成立了寬和建築師事務所。他們長期參與三星鄉的小型規畫案，漸漸了解這以農業為主的小鄉生活紋理，並順利贏得三星鄉公所行政中心競圖，表定於二○一六年底完工。這座行政中心將以綠色生活為主軸，透過拆除舊公所將整個地面層空間打開，與現有的蔥蒜棚串成更為開闊的半戶外空間。並讓公所公園化，同時參照此歷史聚落曾為「蘭陽八景」之一——「沙喃秋水」的意象，調整生活路徑與舞台，創造新的立體錯落動線，讓居民更易面對南邊山景（三星的噶瑪蘭族傳統聚落，原來也都面山）。這些都是自然延續了田中央的開放與公共、尊重歷史與地景脈絡的設計態度。（左圖為蔥蒜棚鋼構屋頂吊裝時的情景。）

WORK

唔唔噹森林
維管束計畫

二〇〇一—二〇〇七
二〇一〇年至今

真正的業主
是一群
無名者

文——沈憲彰

故事得從當年北宜高速公路尚未通車前的宜蘭小鎮說起。人們搭乘公共交通工具來宜蘭，無論是火車或客運，都會在現在是哞哞噹噹森林的周邊區域下車。火車站「站前」，在宜蘭人往日記憶裡，彷彿與等候著自己回來的家人一般親切。不過……田中央回憶，後來這一區「充斥著積非成是的公地私用，通學學生的腳踏車被汽車逼到角落，為了汽車停車場甚至被逐出百公尺以外。成群一大早得去台北看病的老人們，更是欠缺無障礙設施。」

如今，這片站前地變身為哞哞噹噹森林，成為宜蘭市第二道「維管束」計畫（見第二四四頁「建築師說」）在時間上實現的第一點。此計畫緣起於二○○三年某一天，黃聲遠在電視上看到宜蘭火車站前宜興路將拓寬的消息，他們隨即主動鼓舞宜蘭縣政府把握這次難得的機會，並自告奮勇從內政部營建署手中爭取道路的設計權。此外，原本想一起保存、進而活用的站前台鐵宿舍及紅磚屋，後來聯合了在地學者和媒體，先把周邊大樹搶救下來。再來，田中央設計了一大座遮雨棚，想讓它從預訂改為高架的火車站上方跨越馬路，除了作為月台空橋的結構，也強調人行權，最後，計畫乾脆改成在站前廣場「種上一片真正的樹林」……

雖然最後火車站高架計畫擱置了，使得遮雨棚暫時未能跨越馬路，半個哐哐噹森林仍是在車站對面獨立誕生了。田中央打的主意是，在徵收經費不足的狀況下，先做個棚子占住站前轉角的廣場讓人自由使用（它甚至在初期剛開放使用的時候，因為第一期工程預算不夠，而暫時沒辦法蓋屋頂），以免這塊地被有心人技術性地變更開發。「大棚子也最適合多雨的宜蘭。當人們覺得它好用、用久了，無論誰來執政，都很難再拆掉它了。」

占住宜蘭的公共性與「留白」

為什麼田中央如此想建這座大棚子？初衷是：田中央覺得，宜蘭火車站前腹地的進深已不足，一個還諸於民的廣場應是理想城市的基本宣言。黃聲遠曾說，他那時想的是：「需要一個東西來讓大家注意火車站門戶很重要，是個決戰點，因為火車站出來的公共性就靠這一段留白，不能讓它私有化變成旁邊那種樓房。」

即使業主（宜蘭縣政府與地主台鐵）未曾確切提起將如何改造原先這片停車空

地，只要嗅到他們一絲絲願意預留開放空間給民眾分享的意願，田中央就會努力嘗試。這一直是田中央對都市空間的自我要求。最後，眾人與宜蘭縣政府攜手持續努力，站前廣場才免於被商業大樓吞噬的命運，看得見山的空曠也才得以世代保留。

如今，這座超高綠色鋼棚早已成為新一代宜蘭人的共同記憶。雖然長程客運不再以此區為下車點，這兒依然是火車與私人交通工具的轉運點。在轉乘的一小段時間，這處透著天光但能遮風擋雨的半戶外，讓人悠哉多了。同時，它還能是展演與市集活動空間。

回到哞哞噹設計的源頭：宜蘭最早的舊城牆，是以土丘上植麻竹林為界，外圍再種上九芎樹，哞哞噹森林的出現與此有關。田中央想：待基地中間和附近新種的樹在未來茁壯，聳天的樹型鋼架將成為背景、與新舊樹木合而為一，這座不淋雨的森林已隱身並融入城市綠意之中。

同時，田中央認為站前廣場再生的設計論述必須是超越一般層次的，否則不會得到支持。所以這座建築的設計想像得在既存物之外，不能只是宜蘭以前細碎肌理的事物，但也不能是近代制式的辦公大樓。也就是說，這裡需要一個「反」的東西。

黃聲遠補充說明，如果這座棚子是一般常見低矮的一層樓高建物，會很容易把空間塞住。當它高大到超過樓房的尺度，支撐了宜蘭市沒有的大跨距自由度，卻能保持關不起來的「中空」，人們走近或走過其中視覺很容易穿透出去，反而感覺不太到構造物的存在。

同時，田中央也爲這座大鋼棚加上很多細膩的動作，比如把鋼柱的直線調整成自然多變的溫柔曲線。有了這些讓大量體碎化的處理，使得高大的哇哇噹森林從視線中隱身，你得故意站到遠遠地看才有具象顯眼的「外貌」，雖是鋼構，卻沒有銅牆鐵壁似的生硬感。

哇哇噹長成一片「森林」，還有非常實際的功能。外地人多半選天氣好時到宜蘭來玩，但是在地人的宜蘭是多雨潮濕的，冬季的雨甚至會連下一個多月不停。於是，田中央從三星蔥蒜棚開始，逐漸發展出能遮雨又能自由進出的大棚架，讓它們成爲宜蘭人的都市雨傘，是一種非常實用的建築類型。行人即使只是穿過大棚，雙腳能踩在乾乾的地上，對宜蘭人來說已是莫大的幸福。雨天時，家人多帶把傘在棚架下等你歸來，是最美的畫面。

迂迴的策略，為了絕大多數沒有車的市民

不過，唔唔噹森林剛現身時，其不尋常的尺寸惹來不少批評與爭議。田中央執行長杜德裕解釋，大家容易聚焦在它的巨大，但是「大一點又難改」是策略性的故意，這件事還得從都市設計的層面來看。他說，田中央討論都市布局時比較少從建築的設計手法出發，反而像是執行在都市棋盤下棋的策略，而策略是在設計之上的。

畢竟，無論長程客運轉運站是否終將回到火車站前，前站這一帶仍相對會是人口密集區。唔唔噹森林處於如此重要區位，該如何保持人（特別是弱勢的人們）、車各自舒服地運行，這即是策略上的思考而非設計形式。總而言之，杜德裕說，田中央長期投入公共工程，小小的人行道等工程也願做，「心目中真正的業主是一群無名的人：學生、家庭主婦、外籍工作者或老人……等，才是下棋策略裡的主角。」

策略的目標，則是不久之後成真的生活願景。

但是，大眾因為無名，設計者也就無法與所有可能的使用者，完全面對面確認細節。於是，田中央只能透過不斷將心比心的設想，來準備好將來的使用可能。這

正是公共工程困難所在，難免得接受質疑或批評，是優點也是缺點。杜德裕說，�噹鐵樹的構件爲了抗震的確很粗，這種大眾不習慣的東西容易被誤會。但是，「最後，幾米的火車來了，就好像讓事情更對了。想像力會產生幸福感這件事，很神奇。」

二〇一三年春，田中央邀請藝術家幾米一起創作，高難度融合歷史建築群與繪本元素的幾米廣場，在火車站旁的宜興路邊開始施工。其實，早自二〇〇一年開始、由田中央執行的「宜興路再生案」，拆除站前台鐵老屋時就刻意留下不少記憶牆垣，最後果真成爲虛擬繪本世界的真實基礎。

二〇一三年中，幾米廣場終於在森林斜對面開幕，讓這一帶一躍成爲全國熱門景點。接著，因爲「歡樂宜蘭年」的活動，二〇一四年，一輛幾米繪本裡的夢幻火車繼續把繪本世界立體化，開進了哧哧噹，高掛天空奔馳在森林中，再度一飛驚豔。

加上也是由田中央修復、再生骨架的紅磚屋（後由作家黃春明主持之團隊細部內裝及經營），就在哧哧噹森林樹下，經常舉辦故事劇場，旅人、尤其是孩子，能從森林不由自主地走進一旁的童話裡，更加補足了魔幻與童趣想像。

有緣的是，二〇〇四年曾參與哧哧噹施工圍籬設計的前田中央建築師廖偉立，

當時曾在筆記中寫下幾句話：「下了火車走在樹林裡，打一通電話給在老城的你，聽見風聲雨聲，等待有人來接……」她的發想正是從幾米繪本得到的靈感。十年後，看到幾米筆下的火車與人物真的躍然其中，廖偉佑更是有感。她說，這次都市改造背後是很多人的努力與責任，當師傅在圍籬上寫下那些話時，彷彿題下夢想實現的諾言。

廖偉佑說：「無聊的停車廣場不會吸引人。」現在，哞哞嗡森林活動多樣，不只讓活力旺盛的青少年有了一處明亮的活動場所，週末還常有市集、戲劇等演出，甚至連淡江大學建築系的畢業典禮都曾在此舉行。廣場之所以難得，因為留白可以由各族群去恣意填滿，哞哞嗡森林正是一座奔放的野台。

最有感的事：阿伯天天來盪鞦韆

平日的哞哞嗡森林與火車站前，上下課時間是學生必經之處，一旁的車棚是單車轉運站。廖偉佑曾見到有位學生坐在森林的木椅上等著家人來接他，雖然是再簡

單不過的日常，但那代表著，多年來建築設計釋出的善意被接納了，一切辛苦有了回饋。

咦咦噹森林與幾米廣場陸續完工之後，還有一件最讓杜德裕感心的事：他一位朋友的老父親，習慣每日清晨步行至幾米公園盪鞦韆，在同一個地方找回赤子之心……當一處基地上的建築汰舊換新後，人們還喜歡回來使用，那無疑是建築人最欣慰的成就。

這片森林的故事還沒完呢。二○一○年，宜蘭縣政府與田中央整理出一個劃時代的構想：「維管束計畫」——以植物般永續經營的建築與景觀來活絡宜蘭城市的成長，獲得了內政部「台灣城鄉風貌整體規範示範計畫」競爭型計畫經費挹注，讓田中央能從咦咦噹森林開始，沿著宜興路一段、舊城南路、三清路一帶，繼續長出童話公園、由舊台灣銀行改造的宜蘭美術館、「九芎流月」、「九芎漾月」新護城河、宜蘭酒廠讓出之人行道等等「分株」，直至二○一六年五月底最新完成的舊國光客運「幸福轉運站」再生（現由宜蘭一群社會福利團體與幾米團隊經營）與中山國小巨蛋（體育館），一步一步實現了維管束計畫中的第二道（註）。

上述作品中有不少預算，是由競爭型經費之外的專案拼湊而來，也有其他景觀規畫公司或建築師事務所捲起袖子一起加入，因此能為預計三十五年才長得好的「唔唔噹計畫」，加了一大把勁。宜蘭與田中央的公共建設創意通常沒那麼幸運，有大筆經費挹注來把設計蓋成，他們總是得費盡心思東拉西湊，整個理想的畫面才得以呈現。

那畫面中總有一幕：唔唔噹森林就如父母為子女擋去風雨的大傘，總是在宜蘭家門口等候著。

找回植物般的維管束，
活絡這座城市的成長

不妨以「維管束」的概念來闡述田中央二十多年來的工作，它並非是執行前的計畫，而是一邊做一邊釐清的想法。這術語最初用來描述存在於植物的莖、葉等器官中的組織。維管束相互連接構成維管系統，主要作用是為植物體輸導水分、無機鹽與有機養料等。它們支持著植物體，而且會隨著母體變化、消長。「田中央」在精神上（而非形體上）效仿的「維管束計畫」，讓建築不只是「硬體設施」，同時也提出一種城市永續經營的策略：把宜蘭自然環境的能量輸送至舊城及新生活區，反之以城市的經濟力照顧好自然環境。各種作品透過工作群成員長時間的在地生活了解，來形塑宜蘭，並發掘出這城市多樣的潛力。如果將宜蘭比喻為植物的葉，那田中央所做的僅僅是找回植物般的維管束，活絡這座城市的成長。（文／黃聲遠，摘自《Living in Place》，日本ＴＯＴＯ出版社出版，二〇一五年）

註──宜蘭縣「維管束計畫」的第一道維管束，是宜蘭市楊士芳紀念林園至津梅棧道這一帶。而最晚起動的第三道維管束，也已完成蘭陽女中大樹廊道再生，現正繼續往宜蘭大學、宜蘭高中的方向發展、生長中。

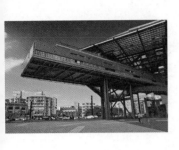

不忘太平山
地景，
勇敢留出
一片白

文──曾泉希

雨天，人們躲進這座大棚架，大太陽時則入內乘涼，連鴿子都突破尺度，進駐了十八公尺高的鋼架上築巢。這兒是羅東文化工場（昔為「羅東新林場」），其多樣性與無可預期，像是在呼應廣場性格：群眾的吸附、自然的招引、開放的吐納……

這頂巨網可以聯想到台灣廟埕前的大棚子（只不過尺度大了點），所載附的是常民的心聲與祈願，彷彿冀望藉著這開放的空間，旨意可以通達於上層（天）、流通於各階層。設計這座文化工場的田中央，將社會性依託在功能性的硬體建築裡，期待各種慶典、展覽、表演等軟體活動在此發生，以集聚人潮，以凝練情感，亦喚起豐沛的思想湧動。

宜蘭人與田中央如此合力搭襯軟體與硬體，意圖將羅東文化工場演繹成全新的文化信仰中心，獨立的，新鮮的，不再依附於宜蘭政治中心──宜蘭市，也不再是原官方計畫之下的第二文化中心。

由於想讓羅東文化工場脫離附屬角色，讓當地人有機會親身參與、見證「文化」如何發生，而非被主流意識引領著走，田中央必須全面觀照整體環境，考量諸多串連手法，例如地景、方位、社區、腹地，甚至資金、資源……等。而讓這些超乎想像

的連結關係成形，從一九九九年發想規畫、至二○○四年開始建造，直到二○一二年全區正式開幕，竟然歷經了十三年、共四期的工程，接下來的兩年還有兩期工程。

整個實踐過程不斷組合、更動，就像是一個社會形成前的多階段組織變形。最後，這座文化中心以「工場」的概念與實做精神來命名，也正意喻著它將不斷建構，以示永遠在進行中的開拓狀態。

永不關館，無須審查，免付門票與冷氣費

回溯羅東的發展，起源於日據時代太平山林場的崛起，這座小鎮因此以木材集散地之姿興起為商業重鎮。到了一九八二年，太平山全面禁伐，林業沒落，羅東的商業地位因此慢慢消退，甚至有邊緣化的危機。一九八○年代後期，全台各縣市開始興建文化中心，羅東位於（蘭陽溪）溪北、已有文化中心的宜蘭市南方，晚了二十年，當然也想要有溪南地區專屬的文化展演場域。

一般對文化中心的想像通常是，蓋一棟大房子，把展覽廳、演藝廳、圖書館

WORK ｜ 羅東文化工場

……等設施都塞在裡面。不過，田中央分析，就算是硬體上真有了這些，羅東其實也沒有足夠的能量和人口來支撐票房。此外，更實際的考量是：過大的、封閉式的演藝廳，冷氣費及維護費太高了。建築師陳哲生二○○七年一進田中央就參與工場底下的文化市集設計。他也說，縣政府與田中央從一九九九年一開始，就希望這裡不是個封閉的機構型建築，想以更開放的方式去定義「文化中心」。「因為台灣這麼多文化中心，每個都被管制得很好，但很多館舍實際上的使用並不如預期。」

黃聲遠的詮釋更是直白：羅東文化工場這片半戶外空間，是一片都市森林，永遠沒有休館時間。「誰都可以自由進出，吹陶笛、打太極，民間自願的表演，也不必空調，更不必預約審查。」

「羅東小鎮文化廊道」的發動機

看著眼前這一大片地景與建物突刺錯落、互為撐搭，生猛地席捲前來又大肆泛開，很讓人好奇羅東文化工場的範圍到底有多大？

黃聲遠的抽象答案是：「越來越喜歡做出『沒有誰說了算』的『模糊的邊界』，把活動能量輻射入四周的渠道、小巷、學校、市場⋯⋯」

王士芳的具體描述則是，羅東文化工場看來起好像長了很多區域，最早整區規畫的藍圖也的確龐大。但是公共工程經費的編列無法一次到位，所以，田中央想了一個策略：把整個構想切開幾個部分來進行。

後來，此案歷經十五年，第一期開始蓋大棚子，二期主要興建棚架前方的極限運動場，三期做了兩百公尺環狀的高架跑道，還有一道一百公尺長、直線加速的競速型跑道。因為新林場北邊的東光國中沒有大操場，這樣的設計可以讓學生一起使用工場的運動設施。跑道抬高之後，也能讓人行動線與自然生態互相交叉，使地景上這一帶的水文層次更為豐富。加上工場臨近體育路，一旁還有羽球館、網球場，如今這一帶儼然成為羅東的健康生活園區。四期以後的主要建設，則是延伸大棚架，以及完成文化中心等了很久的內容──天空藝廊、行政區與文化市集。

「透過與上千人不斷地溝通，方案持續調整而且越來越清晰，田中央九萬小時的集體工作（還不包括營建工人、專家學者及公務員），心情放鬆、不預設立場，

才慢慢摸索出四周社區真正需要的那片空白。」黃聲遠曾如此寫道。

讓建築中空，讓棚子襯托蜿蜒天際線

無論如何，不管文化工場串連四周社區慢慢發展歷經多少挑戰，田中央一開始就想好「把美術館吊起來、讓文化市集趴下去的剖面策略，認真把空間的中段空出來。」

這一往上拉與往下拉的動作，讓原本在開放空間內四周的鄰居，依然互相看得到對方，也看得到山色。而除了文化工場，田中央其他作品也經常是中空的。黃聲遠曾在接受採訪時說，從這些建築中望出去仍是故鄉原來風景，新建築並未強力侵犯傳統空間。另一維護傳統街廓的企圖是，藉著興建工場，才有可能防止一旁成功街的拓寬。田中央很高興地順勢將工場主體建築護衛著這條從清朝就有的老街，刻意在工場前留下一段隱形的原成功街基地，局部回復為步行與單車的天堂，並靜待將來發展的機會。

還值得一提的建築手法是，為了讓工場周圍的城市與自然風景襯映對照得更清楚，田中央將大棚子的下緣設計對齊得非常平整，完全沒有任何凸出物。而且棚子四周還向外單樑出挑八米，從棚外看整體棚架，就如一道細細的水平板，帶來無邊界的開闊式平行視覺。

黃聲遠解釋，外頭的城市天際線與山稜線本來就有凹有凸，如果工場棚子下緣也參差不齊，大家花成一團，人反而不容易去注意到漂亮的景色。這正是田中央式大棚子亦是抽象的「地景參考線」之故。

大到讓人無法忽視，大到重新定義生活

田中央式棚子通常也大得誇張，尤其是羅東文化工場這一座。王士芳說，當時在宜蘭縣，尚未實施容積率管制的時代，工場的樓高限制大約是六層樓、十八公尺（工場前的道路寬度乘以一點五倍，再加上六公尺而來），田中央就將工場的棚子做到高約十八公尺。「我們希望這個文化設施場域的姿態，不要把旁邊的高樓給遮蔽，要有

羅東的文化自信，這是有意義的尺度。」

田中央建築師陳哲生喜歡羅東文化工場的原因，也因為這是個奇異型態的建築。

「因為尺度大，所有關係都被放大來看，建築與人、建築與城市、建築與使用者之間的開放關係都很特別，幾乎全部要重新定義過。」他補充說明，在地民眾對日常生活中出現這麼一個尺度如此巨大、而且非慣性印象中的文化中心，該如何看待與對應？這才是最具挑戰性的事。

視線離開大棚子底下的水平線與其對照的遠方風景線，轉而仰望棚頂，宛如漂流木般的長條塊體，在頭頂上漂浮著。原來，棚頂的 PC 中空板上頭還鋪了婆羅洲鐵木格柵板，靈感來自於木工廠常用的梳齒窗。像梳子一樣齒列的窗，關起來的時候仍有縫隙，可以透氣，而且在光影透射掩映間，底下的人見到上方這些懸浮物，「如同泡在儲木池水中，望見充滿希望的浮木。」

羅東人對上述印象一點也不陌生。田中央讀懂了：「以林業起家的羅東人真的很懷念木材工業，真的很懷念太平山森林。」

前田中央建築師曾士豪亦說，他們設計文化工場的初衷之一，除了串起小鎮生活廊道，也同時希望藉由這件案子喚起羅東過去伐木業的光榮歷史。他建議大家想像一下：整座園區就像是由山林至儲木池再到木工廠的縮影。園區南方的極限運動場像是原始山林，砍伐下來的原木（座椅或鋪面）藉由河流運送至下游，經過神木（耐候鋼燈柱）及山谷間的太平山林業鐵路（高架跑道），最後流至園區北方的儲木池（大棚架）。最後，站在棚架底下，其光影讓人像是站在儲木池底，木工廠的天車（大棚架）將原木加工裁切後，成落的、有秩序的大木材（文化市集、天空藝廊），堆起了羅東城市的發展。

天空藝廊同時是擁有自主性、而且得以讓人登高望遠的平台。意象上，藝廊是廣場上方一塊最巨大的漂流木，也像一輛疾駛的火車，突地定格在空中。黃聲遠曾說：「當藝廊被拉到上面時，它就有機會擺脫一些慣性的展覽，而擁有一種自主性格。」

不管是誰來來經營都可以好好思考與選擇：現在宜蘭到底缺什麼？比方說，宜蘭人什麼活動都一定得跑去台北朝聖嗎？如果是夠好的展覽與演講，台北人甚至國際人士都會來，宜蘭的建築很可能比其他地方還有活力，說不定可以在上面辦些什麼特別的

……

而且，上方慢慢地布展，廣場的城市活動仍絲毫不受干擾。

二〇一二年七月，羅東文化工場正式啓用，果然有了跨國的活動。由台灣建築教育界合辦、現在通稱「宜蘭大評圖」的第一屆跨校、跨國「IEAGD畢業設計國際特展」在此展開，學生來自台灣、香港、新加坡、日本，三天三夜的國際評圖PK大賽在文化市集舉行，天空藝廊則展出天馬行空的建築學生作品，提供宜蘭人大不同的觀展經驗。同年年底則有金馬獎頒獎典禮。接著，二〇一三年，日本建築家藤森照信來此以台灣檜木、泥巴、鋼索等在地材質，創作了「老懂軒」茶屋，再由兩百位鎮民合力拉上，掛在大棚架下。

聽見眾「生」喧譁

現在，羅東人也已經悄悄發現了，在這座被當地人戲稱爲「茱瓜棚仔」（閩南語）的大棚架周邊，每日散步的路徑開始有點意思。如果只想納涼、發呆，也可以只是靜靜坐在非常空的大廣場中。爬上旋梯，在天空藝廊頂上則能眺望平時沒機會見到的山頭那一邊。挺時髦的極限運動場與大棚架下方，常有一群青少年跳街舞。有一次，曾

是羅東文化工場監造建築師的杜欣穎回來這兒，甚至見到一群阿嬤圍成一圈，在半開放的明亮洗手間裡聊天。「每次看到很多人使用這裡的大小空間，就覺得好讚！」

文化工場設計團隊一份子的曾士豪，第一次看到學生在跑道上練跑時，也有一股難以置信的喜悅：「Finally it works!」工場中人以外的生物變化，亦令他特別有感。曾士豪在高架跑道完工之後的第二年再度回到現場，中央的生態池已經長滿了茂密的水生植物，跟當初模型的設想一模一樣。他第一次看到白鷺鷥在池中覓食時，心裡想：田中央與黃聲遠老師當初的堅持，真的實現了……

還有還有，那棚下人們交談的聲音，兒童追逐嬉戲的聲音，一旁綠草野薑花圍籬的小河水流聲，學校的鐘聲，跑道上腳步急促卻有序的踏步聲，微風吹動樹葉的窸窣聲……你將能在羅東文化工場聽見，最美的眾「生」喧譁。

建築師說

葉照賢

1

一九九八—二〇〇八年任職於田中央。現為台南市葉照賢建築師事務所負責人

不固著於某種形式，我們要做的是塑造空間本質

二〇〇一年田中央參加羅東文化工場的設計競圖，主要由我帶著地鼠（劉崇聖）一起提案。

黃聲遠那時似乎迷上了棚子，認為棚子是宜蘭公共建築很重要的答案。而羅東這個棚子尺度為何這麼大？當時參考了三星蔥蒜棚的高度，那是劇場型空間，包被感比較夠，但是羅東是都市尺度級的空間，一定要比三星蔥蒜棚高，才不會有壓迫感。但是該高到哪裡為止？是否能兼顧森林及木業意象？我們就去周邊留下的傳統木材工廠參觀，試圖從中找到一種平衡感。

我的老家原來就經營木材加工廠，我成長過程中對於木材加工、爬原木堆的經驗非常熟悉。但老家的工廠規模並不像羅東木材廠擁有這麼純粹的場面、成堆木頭大量橫置，真的很有太平山林業的感覺。因此我初

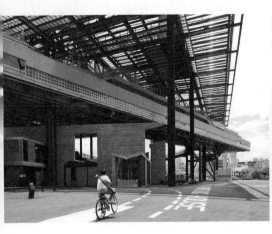

期的設計發展是以太平山林業概念融合我的成長記憶；到了競圖階段的設計，轉而比較複雜且多元。

現在文化工場單純的構造形式，則是由田中央重要的夥伴 Danny（江曜宇）所發展出來的。Danny 是一位很重視空間構造原創性與邏輯性的高手，總是投入每一次設計原型的深度創作，有時我會覺得他在設計上的潔癖比黃聲遠更固執，所以他總能發展出令人感動的新空間式樣。在羅東文化工場的設計中，Danny 從堆疊的原木發展出一種類似只保留皮層的拉伸空間，再由我這個沒有設計包袱個性的人應用在工場的清水模空間，可說是一種接力賽的合作方式。

天空藝廊的雛形，則是我以天車的意象作為參考。我一直很想在大棚架的空間下，做出一個類似傳統木業工廠裡吊掛著、運送木材的天車，那一種很工業的態度與大跨度意象，是我從小到大深刻的木工廠記憶。

我也記得有一個時期事務所出現了很多水墨畫，那時

候黃聲遠一直跟我們說宜蘭的陰天有一種水墨畫的感覺，我們也試圖把模型做成陰天的樣子。不過，現在羅東文化工場大棚架鋼構是深灰色的，黃聲遠覺得那灰色太深、太接近黑色了，線條會太明顯，無法讓棚子與宜蘭最常出現的陰天灰融在一起。這算是我在工程監造上沒有掌握好的一個很大遺憾。

我覺得黃聲遠看待建築的角度，不會單只從建築本身的設計好壞去看，而是：一件事如果有軟化社會僵局、保留未來變動價值的可能，他就願意去嘗試。關於建築設計，田中央不固著於某種形式，我們要做的是塑造空間本質，讓大家能去體驗、使用，而且不分階級。黃聲遠對設計形式的包容度其實異常地大，雖然我們被外界討論的還是常常聚焦於田中央作品形式的展現。

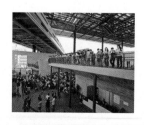

建築師說

蔡鈞凱

二〇〇七─二〇一〇年任職於
田中央，現為台北市原石設計
hmm+ Architects 設計師

2

運送鋼柱時大家一路興奮拍照，
我卻超級緊張

我參與羅東文化工場的部分是整理最後的施工圖、發包及現場監造，一直監造到棚架、空中藝廊的柱子立起來。

這案子比較繁雜的是，除了傳統的鋼筋混凝土施作之外，還有非常大量的鋼構成分，需要專業的營造廠商來做，也要有第三方公正單位就鋼構各部位來檢驗，這些在開工前都得很仔細地與業主、承包商討論好。其中教會我實務上施工細節與工序的前輩是工務經理林大哥（林文雄），田中央那時候為了工項複雜的文化工場而專案聘請他，他可是天天在工場工地中上班的。對於工務經驗不足的新手而言，有了開設營造廠經驗的林大哥在一旁直接協助，除了能讓我們學習工地實務，也更能讓我們專注於解決現場遇到的設計問題。

在監造過程中印象最深刻的，是空中藝廊立柱那一天。

當天事務所同事和我開著車，一路追著鋼柱跑，跟在載著近十八米長柱子的連結車後面。運送鋼柱時，大家很興奮、開心，一路拍照，我卻超級緊張。因為柱子的結構以及它與地面基座接合的方式，是整體一起精密計算、製作的；柱子立起來要非常準確地插在地上預留的基座構件上，只要一個孔和螺栓不對，就前功盡棄。雖然施作鋼柱期間我們已經去過工廠很多次，做ＵＴ超音波焊道（指焊接處）檢測，確定施作的完整度、精準性。把原本躺在工廠內、那麼長、那麼多的鋼柱，移到現場去立起來的臨場經驗，對我來說是第一次，一直讓我很難忘。

結構技師

胡裕輝

胡裕輝結構工程
技師事務所負責人

STRUCTURAL TECHNICIAN

田中央到我台北事務所隔壁租房子住

文——夏康眞

「我這個就是『宜蘭幫』穿著，短袖格子襯衫、短褲、拖鞋！」訪談一開始，「胡裕輝結構工程技師事務所」負責人胡裕輝拋出這樣一句話，簡潔有力帶出了他與田中央深厚的革命情感。

胡裕輝會認識黃聲遠，是因為他的弟弟──建築師胡炯輝與黃聲遠最早在淡江大學教書時就常常合作，接著又一起在中原大學任教。後來，黃聲遠於一九九四年到宜蘭開業，只要有建築結構相關的事情就跑來問胡裕輝。「我跟黃聲遠是長期的朋友，也不能挑食。」胡裕輝半開玩笑地說，田中央每一個設計都很有挑戰性。「我總是想把這些建築結構簡化、理想化，但是黃聲遠就是希望結構不要簡化、不要理想化。」

「我們的第一次合作案只是一座籃球架。」胡裕輝說，那是黃聲遠在宜蘭第一件完工的案子，一個小社區自有的半個籃球場中的籃球架。一晃眼，二十多年過去了，田中央絕大部分重要的作品，胡裕輝幾乎無役不與。田中央那從籃球架開始所積累的力量，現在已經長成了許許多多的作品，其中最重要的支柱，就是胡裕輝結構工程技師事務所。

「田中央大部分的設計在發展初期，我就開始介入了。我們會開會討論建築設計和結構系統的關係。那些建築的企圖，在結構上能有不同的選項嗎？這必須在規畫初期開始想。規畫初步確定以後，我會開始將資料輸入電腦以便模擬結構。」胡技師簡單陳述了他與田中央的合作方式。

對結構技師來說，不管是哪一種建築設計，都要想辦法針對結構的自重（地心引力產生的重力）、風力與地震力這三種力，提供適當的系統去抵抗。

胡裕輝則說：「建築上有什麼特別的設計會妨礙到耐震，我都會特別堅持，黃聲遠也會認真思考。」比如說，就羅東文化工場來講，上頭那大棚架是挑高的，四周沒有牆壁，它的結構行為還算是滿理想的。下方那座空中藝廊就比較特別，這兩棟建物之間結構型態不同，地震時互相的運動就可能會不同步，變形也不會同步。

「一定不要讓這兩個建築在地震時碰撞到。所以，大棚架的柱子雖然穿過了空中藝廊，兩個量體看似糾結在一起，實際上藝廊留給了大棚架的柱子自由擺動的空間，兩者各自獨立並沒有互相銜接。」

胡裕輝在田中央建築的結構系統上，必須對應的事就是特別多。因為，田中央

的設計幾乎都與其他建築師不一樣。「別人的板是平的，他們一定要是彎的，別人的柱子是直的，他們一定要是歪的。」

為了挑戰新可能，再吃力也要征服高山

在胡裕輝與田中央合作的作品中，二〇〇〇至二〇〇五年設計與建造的礁溪戶政事務所（現稱「礁溪生活學習館」），即是這麼一個獨特又難忘的建築。看過這棟戶政事務所的人，很難不被它那打破規則的造型吸引。這棟如山般充滿野性的建築，在胡裕輝眼裡，可是一座讓人頭痛、不易征服的山。

例如，「一般的柱子是直的，他們的柱子是打折的，還不一樣粗，下粗上細，上粗下細。」他說，這件設計的草案因為結構複雜度很不一般，所以有許多對結構不利的應力集中點。一般結構要避免的不均勻「形抗」（註），礁溪這座建築到處都有，胡裕輝要把這些不當之處一一找出來。「能克服的就克服，不能克服或增加很多成本的，要請田中央改設計，來回好幾百遍。變更的幅度之大，有時候甚至整個翻案。」

事實上，由於礁溪戶政事務所本身的複雜，總設計的時間被建築系統的創新與檢討占去大半。當工作進入結構細部計算階段，時程已經壓縮到非常緊迫了。為了節省宜蘭與台北之間溝通往返的費時（當時北宜高速公路尚未開通），胡裕輝說，田中央當下做了一個史無前例的決定：「為了精算結構，到我台北事務所隔壁租房子住。」

當時，田中央所有相關的設計人員從宜蘭搬到他辦公室旁，就在那間臨時工作室做建築設計調整，他則做結構設計。一有設計上的構思改變馬上就能討論，「可以說是緊迫盯人，也可以說是就近服務。」胡裕輝笑著說。

雖然黃聲遠對於抗震等安全考量一點都不敢馬虎，但卻也總是在通盤了解結構邏輯之後，常突發奇想、挑戰合理的新可能，開發新的創意。這種時候，原先辛苦做好的結構分析及設計等於被通盤推翻，胡裕輝只有想盡辦法花費精力與時間重新再來一次。

在結構工作上，很少有人願意忍受這種反覆又反覆的繁雜計算。他回想那段工

作的過程，確實很頭痛。「有些狀況呢，我想要把礁溪戶政事務所的結構簡化、理想化，黃聲遠都不同意。這個後遺症就是，必須要很麻煩地把複雜結構計算出來、把問題抓出來，這是很吃力的。」

每個案子完成時都很痛快

所幸在這複雜又充滿挑戰的路上，田中央慣用的工作模式──以實體建築模型來討論，幫了他們自己和胡裕輝一個大忙。

田中央的設計做到一個階段之後，黃聲遠就會找胡裕輝來，讓他一邊看著模型一邊告訴田中央哪些地方結構不合理、哪些安排做不到、哪些設計的結構方式可以更好，在模型上比手畫腳。

「我認為這是其他建築師事務所很少見的。這是很好的事，我和田中央的企圖都能藉著模型完整表達，互相充分理解。」胡裕輝說。的確，設計一複雜，有時非

有模型不可。他認爲，像礁溪戶政事務所圖都不曉得怎麼畫，想以平面圖紙表現出如此繁複的 3D 作品，是非常困難的。若沒有模型，還眞不知該怎麼討論。

胡裕輝記得，田中央爲礁溪戶政事務所做了 1:100 的模型，後來又做了 1:50 的模型，模型本身就有一個小房間這麼大。但是，「所有在這棟建築中要了解的細節，模型裡都有。他們的模型不是做樣子的，每個細節都是合乎比例的，不會因爲不正確的模型反被它誤導。」

田中央還有一點與衆不同：大部分建築師事務所是不會帶結構技師去看工地的，技師僅需要面對電腦做完計算即可。但是在田中央，胡裕輝總是被找去看工地，他也慨然赴約，每次都給建築師許多不同的觸發。

這一點，參與員山機堡設計的建築師張文睿特別有感受。她說，機堡有一部分的原設計是，混凝土完成之後就將鋼構按圖組成，讓空橋自半地下展館延伸而出。胡裕輝來到工地走上那一段鋼構空橋之後，發現會晃。張文睿說：「他就開始想，應該要補強斜桿，因爲萬一跨出去的空橋站滿了人、而且隨著音樂跳舞，結構還是要能承擔。像這部分我們就比較不會想到。」

於是，在精準模型與親訪工地搭建起的橋樑上，胡裕輝與田中央合力完成一個又一個令人大開眼界的建築。問他最喜歡哪一個作品，他是這麼說的：

「其實每個案子最後完成時，都有那種痛快的感覺。」

「越晚生出來的建築，印象越深刻。你現在問我，我會說羅東文化工場的空中藝廊。社會福利館和楊士芳紀念林園則是簡單明瞭，有它的張力。尤其是『楊士芳』，結構很清楚，很乾脆。」

對胡裕輝來說，空中藝廊從頭到尾皆是骨感，給人一種非常結構的感覺。而它所在的羅東文化工場有個十八公尺高的大棚架，比較特殊的是它無牆、開放，而且以細細的柱子撐到一樓行政區以上的高度，拿桁架（truss）做樑。一般人在結構上很少看到這種外觀。「這種造型，大部分的人看到它，會覺得不可能存在在地球上。我們配合田中央弄出來了。」

建築興建時會有先後順序的工序問題，這也是要與結構技師討論的部分。建築師郭聖荃舉出了他參與設計與監造的田中央最新作品──宜蘭市中山國小小巨蛋

（二〇一六年五月底啓用）爲例。這座體育館中有許多大跨距的、多層次的弧形鋼樑，田中央確認結構時，不確定將來施工要一次一整支鋼樑吊上去，還是要先拆成兩半，分別吊至空中再接起來。如果是一整支鋼樑吊上去，吊車的負荷會非常重，也不容易裝準在基座上。如果是分段再組裝，則有兩段鋼樑得在空中準確連結、焊接的問題要克服。該採取哪一種工序包括焊接的點，都得跟胡裕輝團隊來回確認。最後，施工選擇分段組裝，當天在現場出動了三輛吊車，其中兩輛各自吊上半支弧形鋼樑，一輛吊車上則有師傅在空中焊接，地面上也有兩組人馬同步安裝鋼樑基座，解決工序問題。

胡裕輝就是這麼常在結構規畫與營造階段盡到提醒的責任。「那些在設計上施工性很差的，到了工地會很困擾，我通常會幫忙把關一下。」

一路聽下來，我發現田中央的專案總是困難多、耗時長，結構技師對工務的參與度也得要深。倘若純就利潤考量，對技師來說並不是個划算的選擇。是什麼動力讓胡裕輝二十多年來合作不輟呢？

他們在台灣就是不一樣，很特別就對了

胡裕輝的答案是，他願意一直接案下去，除了人情之外，就是好奇心：這件作品會變成什麼樣？「田中央對每一個案子的設計是永遠做不完的，永遠有不滿意的地方，甚至到了施工階段設計還在改。一般事務所比較少會這樣。」聽到這答案，我不禁莞爾。也許，唯有具備不帶任何功利色彩的好奇心，才能長期和這樣一家理想主義氣氛濃厚的事務所合作，而不被現實擊垮吧！

那麼在合作過程中，除了對於結構簡化與理想化的拉鋸之外，難道沒有其他困擾嗎？聽到我這樣問，胡裕輝笑了。

「是有點小困擾，這就算是爆料吧！比方說文睿在設計過程中和我討論，我會跟她分析，在你的企圖上如何做結構是比較好的。隔了不久，這個專案新加入一批人，這時候如果新成員做設計時能先經過文睿這一關，就不會問同樣的問題，我就比較輕鬆。」胡裕輝說，不然專案的成員若有變換，他就會一直做重複的工作。

胡裕輝的問題牽涉到田中央特殊的工作文化。在田中央，同一個人不見得能跟

完專案的全程，會在不同階段接受新挑戰，去支援其他案子。這樣的心願讓每位成員都能廣泛接觸不同面向，希望能成為全才的建築人，但看在合作者例如結構技師的眼裡，還有一些細節需要安善銜接與琢磨。

胡裕輝對田中央又有什麼樣的期待呢？他先是半開玩笑地說出他的標準答案：「希望他們以後不要設計這麼複雜的案子。」因為結構技師的服務費是根據建築的規模來衡量的，衡量的參數就是工程造價。例如規規矩矩的二、三十層樓商用住宅，規模簡單、數量又很龐大，結構技師可以拿到不錯的待遇。「田中央則都是小而精緻但非常複雜的建築，所要處理的結構比一般商業住宅還要多，還要費心力。」

話雖如此，胡技師還是相當肯定地下了一段結語：「希望田中央能夠堅持目前走的方向。他們在台灣就是不一樣，很特別就對了。」

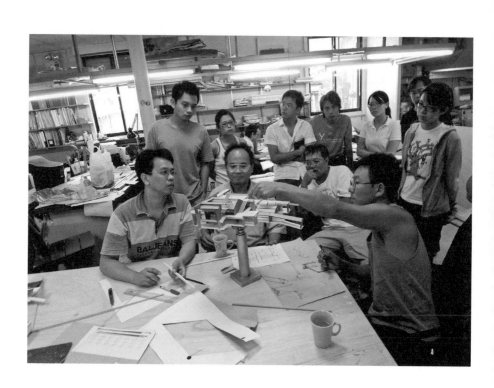

Chapter

V

建築學校

誰都可以來 vs. 夢碎噶瑪蘭

FIELD SCHOOL

田中央建築學校校務報告

文——馬萱人

葉連廣念成功大學建築系一年級時，曾經和同學到處看建築，在宜蘭市見到了田中央的作品「社會福利館」。總之，他感覺對了，接下來一、兩年，葉連廣經常在各種演講、學校評圖場合見到黃聲遠，就一直拜託一直拜託讓他到田中央實習。直到大三（田中央只接受大三以上的學生實習），終於成功。「好像講久了就成功了，」葉連廣笑說。二○一○年，他終於成為這家事務所的專職建築師、搬到宜蘭住，後來主要負責淡水雲門劇場的監造。

「講久了就成功」不完全是玩笑話。任職田中央至今二十二年的會計塗淑娟證實，「基本上，誰都可以來。」很長的時間真的是只要學生有興趣，都會找理由讓他來實習，有些人繼而專職。現在則很痛苦地必須經過篩選，「主要是怕宿舍不夠住啦！」

看看田中央現在挑選夥伴的方式，應該也會讓人力銀行傻眼。

入學方式：面試、申請、邀約制，就是沒有聯考、不看分數

循徵人啓事而來者仍是有的，例如陳哲生。二〇〇七年，他見到田中央的徵人廣告，強調能在海拔七百多公尺的山上、環境優美的河邊等地工作。雖然他的評語是「那帶有一點白目風格」，不過，田中央自由的味道吸引了他，也就來應徵了。雙方錄用與到職的理由則繼續隨興下去：黃聲遠覺得，他的作品集當然很好，但主要是「他怪得很自然，加上我沒有討厭哲生，就來吧。」陳哲生則是首度遇見有人（指黃聲遠）不是以實際功能來討論他的設計，即答應盡快來上班、住進事務所三樓的多人房。

這種話專業人資簡直聽不下去。但事後證明：就算黃聲遠催陳哲生到國外去念書與工作，二〇一六年初，他還是回來田中央，繼續擔任比黃聲遠小十九歲的合夥人。

田中央其他夥伴，則不少是黃聲遠在中原大學建築系（早期還有華梵大學、淡江大學）教過的學生。十六、七年前，杜德裕（小杜）與黃介二（雞蛋）、黃致儒（史考特）、蔡東南（蔡董）、張堂潮（阿潮）共五位中原同學，甚至是以集體「投靠」的方式來宜蘭找黃聲遠，後來被稱爲「五虎將」。現在已經是田中央合夥人之一兼執行長的小杜回憶，他們在學校時皆不被其他老師看好，自己也混，直到遇見打心

底相信「每個人是自由的個體」的黃老師。

黃聲遠亦到處評圖，當下就邀請某位畢業生來田中央工作，這一類的夥伴也不少。例如田中央資歷達十四年的建築師王士芳，是黃聲遠在文化大學評圖遇見的學生（黃聲遠喜歡的是，「士芳主動做了兩個完全不一樣的方案。」）。田中央現階段最新進的夥伴之一黃宇若，則是中原大學景觀系畢業生（黃聲遠喜歡的是，「她想的是大事情。」）

建築師劉黃謝堯（阿堯）結緣田中央，更是傳奇。他早在未成年的國中二年級時，就被「黃大哥」搭訕了，地點是在田中央的三星蔥蒜棚工地上。阿堯正是三星鄉人，常到這兒打籃球。他開個玩笑：如果不是黃聲遠一路鼓勵他升學，帶著他到工地與事務所幫忙、見習，他現在可能是「蔥蒜大亨」。

蘇子睿來田中央的過程也是比誇張的，是經由他在淡江建築的指導老師王俊雄介紹而來。他記得，黃聲遠看了他的作品集之後直接說：「我看你要去別的事務所也不太可能，就來吧。」

這麼說好像對蘇子睿頗傷，不過，如今他已在田中央穩定工作約六年，曾共同負責壯圍遊客中心的設計等重大工程。現在，連他的父母都跟著搬到宜蘭定居了。

可以說，黃聲遠不只看設計能力，而是看全面，甚至看人尚未被發現的那一面。

「He sees what's not there, a rare quality.」他在美國的老師與老闆、建築家艾瑞克‧摩斯，曾在推薦信中這麼形容黃聲遠。「他有一種奇特的能力，能找到一個人身上別人總是看不見的優點。」類似的話則由不只一位田中央人說出，已經不必標明引用自誰了。

田中央建築學校作業範例

自在的邊緣

這是黃聲遠常出的題目，對象可以是學生、公開競圖、甚至是田中央自己，因為「故鄉」二字則可以置換爲礁溪、淡水、大陸、香港等任何一處地域。唯一的差別是⋯事務所的專案後來眞的有能力慢慢執行出來。

題旨——如果空間的友善有無限可能，人和人以及萬物間的親密也會有無限可能。

1 請從自己的「故鄉」挑出一段大約一百五十公尺或更長、念念不忘的空間。（這個空間可以充滿了不同社會經濟條件的跨越、重疊，一定要有水、有動物、有植物、有人類，可以感覺得到溫度、濕度以及食物。）

2 公平地描述（圖或模型而非只有文字）這個空間，沒有要解決什麼，反而是看到美好、看到自由。

3 思考可能的空間行動，如何替未來留下空白。（最好能啟發遍性的獨立思考，例如：沒有壓力的審美。）

4 請舉出一、兩個在這裡可能發生的關係和故事（也許親密而平淡），與這個空間的某些部分互動。

提交圖面——至少包含總平面、剖面、剖透視圖和模型照片，以及至少一種不是「建材」的材料運用（最好是很低門檻的工法），以表達特徵、構成、聯外系統、歷史當然還有自然的力量。

課程規畫：不一定是蓋建築，更希望是自己出題目

而無論是以何種方式進入田中央工作群，所有的人沒有例外皆描述：無論是學校課程、短期實習或是正式工作，黃聲遠的帶法完全零落差，出題方式也是一樣「以行動邁向自由」。

以競圖贏得適合的公共工程設計權，是田中央每隔一陣子即會緊張備戰的節奏。而自找麻煩尋求與創造錢少又事多的公共設施，去一些小地方先做一點小事並靜待日後機會再連成一定的影響力，則非一般建築師事務所會樂意去碰的「多管閒事」了。

田中央決定是否跳下去做下去的方式，亦不傳統。例如，黃聲遠想到一件有意義的事，就會先在辦公室「趑來趑去」（基本上他不待在自己的小辦公室，那兒現在像個廢墟），東說一點西說一下，看看有沒有人應他。

有時候，三、五天之後，某位同事會說，他們已經自行討論過，這件事可以如何如何。這表示，該案有機會發展下去。

有時候，完全沒人理他。黃聲遠也沒辦法，他說，這表示那時候的社會條件可能還不成熟，「大家沒感覺嘛，做了也是勉強。」

無論如何，田中央還是會蹦出一些黃聲遠覺得應該要先扛下來的公共事務，夥伴當然有過抱怨。雖然離開田中央已經十年，建築師溫玉瓊還是很關心前事務所的狀態。「他為什麼不等一個設計做好一點，再接新的？他太認為每件事都要田中央去做，捨我其誰（註）。案子一多，得擔心品質發生問題，或是要花比別人多幾倍的力氣去監造。所以我對田中央的期望是，有沒有什麼方法去解決這個問題？」

仍在田中央工作的張文睿倒是抱著樂觀態度，她這樣理解她的「老闆」：「現在有更多事情他覺得需要去做，我們一直在挑戰他直覺想碰的類型。田中央之所以開始有 CEO（杜德裕），也是要面對之後得做得夠不夠好去改進，雖然還是很難。不過田中央現在不算是小型事務所，有二十幾個人，我們現在有能力，就去衝了！」

田中央的組織如此扁平，挑戰上司從來不是新聞。這兒甚至扁平化到連總機皆無，由各人自由心證是否該接電話──目的是讓大家都有機會了解別人在忙什麼。溫玉瓊說：「黃聲遠故意這樣，他不要你漠不關心。別人遇到什麼困難，你要能關心。」

一般公司行號常見的週一早晨大會，這兒也沒有。但是隨時舉行的小型會議隨處可見，通常是在一區一區的大模型旁，也包括在大家一起搭伙的大陽台上。尤其同事們的座位盡量安排面對面，甚至特意擠一點，一個轉身其實也就能討論了。

最熱門的「掛號處」則是CEO杜德裕與工務經理楊志仲常對坐的大桌旁，田中央人絡繹於途將各種疑難雜症帶來求診，來一個解決一個。且他們的對談在通透的空間中，大家皆能聽見，想聽的人等於隨時都可以上課。

以上述方式順其自然「捅出來」的案子，不騙人，常常是田中央人東張西望、甚至看電視新聞找來的，許多公共工程原本都不在宜蘭縣或中央政府的預定計畫中。譬如，員山鄉的舊機堡、宜蘭市的碧霞宮、羅東鎮的山林試驗所與種子銀行，本來都差一點要給拆了。田中央捨不得，喊：「等一下！」再想盡辦法、集各方之力，最後終於讓它們留存於世，繼而轉化成員山機堡戰爭地景博物館、楊士芳紀念林園、樟仔園歷史故事公園。

直至現在，黃聲遠見到水圳閘門旁聚集了一些人像在討論事情、百年梯田被糊了水泥，他還是會雞婆地湊過去看看是怎麼一回事。

設計、規畫這一類不只單棟建築的專案，得面對的機關可一個比一個多。除了民間團體、地方政府諸處室、國家級的河川局、水利局、公路局、鐵路局、國有財產局甚至國防部，田中央年輕人都學習如何和不同領域的人打交道。

正如前田中央建築師吳明亮所說，大部分建築師處理的是基地內的事，但田中央處理的包括基地外的事。

合先敘明：就算某政府單位終於備妥了預算，這時候可是全國建築師皆可來競圖。田中央當然可能輸了競圖，這時候他們就是摸摸鼻子回事務所，繼續各式各樣喜歡的研究，繼續以身體的尺度感受宜蘭（就是玩水、騎單車、慢跑囉），下一回，再出發。

繳交作業：誰都可以設計，但是要有準備改到最後一秒

真贏了競圖，進入執行階段，誰來發展設計？與「誰都可以來」田中央的原則相同，也是「誰都可以設計」，包括剛來第一天的實習生的想法都可能出線。黃聲

遠經常自嘲與自謙：他是全事務所最「手無縛雞之力」的人，最棒的點子都不是他提的。執行長小杜則認為，一件事有兩個腦袋以上來一起想，不是很好嗎？

前田中央建築師、仍留在宜蘭開業的寬和建築師事務所主持建築師劉崇聖，舉了個例子說明他們動腦的過程。他在田中央時參與了礁溪生活學習館（其中有戶政事務所、衛生所等單位）的設計，有一位實習生提出「將樓梯做成彩帶狀」這個創意。黃聲遠更誇張，那時候遇到SARS，他甚至說：「我們來做一個口罩好不好？」因為，館中有衛生所。

「這些都是我們的工作模式，在詩意想像與理性實踐中磨練。想像很浪漫，但是要真正做出來才叫建築。」劉崇聖說。

同時，田中央在設計與工作的分配上也常故意輪調、接力再接力，「才能夠確保誰都做不盡全部，也沒有壓力必須簽上名。」但是，田中央最後發表作品時，又肯定會將曾經參與一定時間以上的人包括實習生，全部列為工作團隊。

關於討論的模式，二〇一〇年起到田中央任職的建築師汪煒傑有個甜苦摻半的觀

察。通常在設計初期，基於信任、也基於讓創意不受限，黃聲遠總是對各種建議一直說：「很好，很好。」

而且他從不直接想點子、畫設計、做模型。他就是左手抓著自己的右手嚴禁主動出招，一定讓大家先來，而不像「正常」的建築師事務所常常是老闆勾勒好草圖再交辦下去。「我很怕同事只想摸索某人的意向，而且我很早就認清自己是個有非常多缺點的人。」黃聲遠說。

但是，到了得真正決定論述立場與強度的階段，汪煒傑說，他就會變成一直問：「真的只要這樣嗎？真的只要這樣嗎？」

汪煒傑說，剛開始他不習慣這種過程，覺得狐疑：你之前不是才說很好很好嗎？前同事吳明亮也記得，他會在幾天之內，請人將模型上的門拿下來或裝回去試試看。吳明亮後來乾脆發明以卡榫扣合的模型製法，不必以膠黏死，好方便老師拆來改去。

這位不像老闆的老闆說：「沒有定型……，對於修改樂在其中。」「我也會犯錯嘛。」

如果是心思喜歡穩定、也不能理解背後初衷的人，真的會在田中央得內傷。事實是，田中央也會和長期不適應的人說再見，免得兩邊都慘。但怪怪老闆會盡量幫他們找下一份工作。

汪煒傑後來調適心情：他認清了，設計之所以如此改來改去，重點是為了要典範轉移、真正解決或消除問題。這麼一想比較不痛苦，也不會再介意「雙子座」老闆意見反覆了。那麼，大家就繼續找答案吧。

至於，同仁之間意見衝突時呢？曾是專職、現在是兼職的田中央建築師林亞君說，他們討論時若有不同意見，有時候就會大聲起來了，甚至加上肢體語言。不過，她覺得周圍的人通常不會緊張，因為大家都能認知：那些聲響動作不是針對人，也不是要堅持一定得如此，「而是對事。」

田中央人與黃聲遠看建築設計，到底最介意何事？無非是能不能全面地、更體貼地、多替未來考慮一點。如果有夥伴在專業上甚或待人處事上違反了這一點，平日算沒有脾氣的黃聲遠，就會難得爆發了。有一回他碎念了整晚，竟是因為有位客人要來借宿宿舍，接待的人只準備了睡墊，忘了枕頭、棉被。他的氣點是：「如果

我們不能多幫別人想一想，那怎麼做公共建築？」

建築學者現場評圖、挑戰，毫不客氣

由於田中央集中火力在公共建築，深恐辜負稅金，「建築真的很貴」，黃聲遠經常邀請一些建築學者前來事務所批評指教，他們可說是田中央建築學校的客座教授了。建築教育界有一位「大王老師」（前台北科技大學建築系講師王增榮）、一位「小王老師」（實踐大學副教授王俊雄），即是幾年前常出沒在田中央的「必修課」老師。田中央建築師白宗弘說，他們的意見沒在客氣、婉轉的，比方說大王老師頗介意他們的出手是否比上一次進步，如果老眼出現他就會念。以黑色幽默著稱的他，建議田中央設計哪裡還需要改進時往往也直白毒辣：「你這裡沒設計完。」「這邊看起來像大便。」「那裡看起來像大便。」……

白宗弘說，小王老師則相當重視建築設計的內在邏輯，經常與黃聲遠討論抽象的史觀，像是否能批判地傳遞想深究的理念？又是否以建築的動作問出或解決了下

一個問題？這些建議如果來得及改田中央皆會拚了命找機會修正，不然也會想辦法在下一階段補強，可不是只請這些老師浪費寶貴時間來同樂的。

甚至，在建築本行之外，包括文史工作者、藝術家、導演、水利、道路、橋樑、農業、教育、景觀、環保、財務等各種專家，也常現身於田中央擔任「選修課」教師的角色，討論跨界合作的可能。黃聲遠說：「當人們終於信任我們不會離開（宜蘭），也從不放棄，各行各業的知識就可能會主動來把我們教會。」

各界客座老師頻繁來田中央建築學校探班，或是直接擔任合作夥伴，黃聲遠相對地也頻繁自宜蘭奔波至北部、中南部，到各大專院校教書、評圖。早在開設事務所之前，他一回國就這麼做了，至今二十餘年。甚至，黃聲遠還將他的同事白宗弘（小白）、杜德裕（小杜）、劉崇聖、郭聖荃、王戰野、洪于翔、陳哲生等人「拖下水」，他們也常到各校建築系評圖、帶設計，一起將田中央的心願分享給學生，同時培養未來的建築新星。果然有不少下一代的學生畢業後也到了田中央，只是不會喊黃聲遠「師公」。

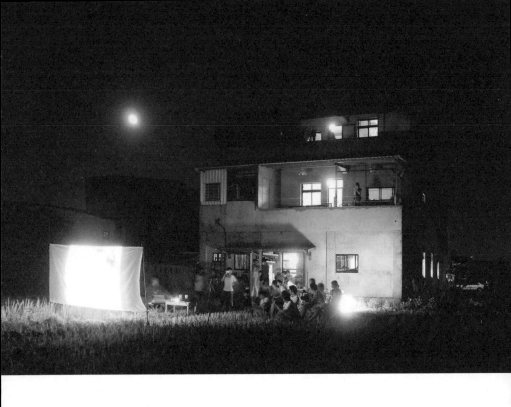

FIELD SCHOOL ｜ 田中央建築學校校務報告

共食共宿：為了互相支持，但是你也可以完全自己解決

老實說，田中央薪水剛入行時是很低的。但是，它供住，只收非常便宜的水電費，一週有三兩天請阿姨烹煮新鮮的餐點讓大家搭伙，以有效掌握人數避免浪費。黃聲遠說：「住在一起不是為了行動一致，而是互相支持、各自海闊天空。」

不過，這麼大的人了非自己的領域無法住太久的。有位前田中央建築師說，她剛來報到的時候嚇死了，當時還在員山鄉惠好村舊辦公室，晚上睡覺擠在樓上小小的三人房，每人一個榻榻米，「是一個很恐怖的狀況。」

現在事務所在宜蘭市郊，黃聲遠也在步行五分鐘處找了一棟房子，自己一家四口住樓上，一樓則做為夥伴住宿區，較之前的宿舍多了隔間與不同程度的隱私。不過，床位和睡袋的意義差不多，而大夥兒還是喜歡將辦公室一樓當大客廳，睡覺前再回住宿區鑽進「睡袋」。宿舍隔間運用宜蘭火車站前舊公家房舍拆下不要的木門窗——整個就是當今背包客棧流行的風格。這些門窗田中央保存了兩年多，終於派上用場。三兩人一間房上上下下小巧得緊，女生們則特別有套房衛浴。高年級同學通常會搬出去住，更多人則是根本在宜蘭成家了。

田中央人也可以不搭伙中午的大鍋飯，選擇至宜蘭城內覓食兼喘口氣，完全沒問題。有位建築師開玩笑說，這樣子他就可以避掉飯後的抽籤去洗無數的公用碗盤。

他們也很愛一起在宜蘭眾多的天然水池或湧泉，「邊游泳邊進行稠密的設計生產」，不過，多半是新同事或實習生才會早上就跟著黃聲遠一起去。但是多樣的水上運動仍然有之，而且還加上了更團體、更具挑戰性的排球、籃球、登山車甚至鐵人三項等等，一樣依自由意志進行。在田中央，不想全天候過著團體生活，沒有人會罵你。

田中央大活動，倒是人人都想參加，因為可以離開整夜燈火通明的辦公室，不，因為實在好玩。那包括暑期實習生結業式旅行、冬天的尾牙旅行，年後的走春與元宵晚會。例如，人數最多的一批暑期實習生結業前，田中央會全員出動為他們專程帶一趟大山大水的運動款校外教學，田中央的體力活兒，從工作到玩樂從來沒少過，這也是讓來自海外的實習生一起認識台灣的好機會。

旅途中的夜晚，正職、實習生聚在一起配上星空與啤酒，可以感性交心也可以有善意的檢討。二〇一五年的這趟旅程，是算準時刻，以火車加自由步行加一點包車接駁，遍遊花蓮玉里、富里小鎮，兼顧背包客自助遊與團體旅行的優點，很田中央風。

事務所最像家庭活動的重頭戲——尾牙，田中央也不照規矩來，一定是一邊走入大自然旅行、一邊吃一餐又一餐的在地輕尾牙，搭配沿途欣賞別人家的建築或邀請當地解說員深度導覽，以及玩不盡的運動會、趣味問答與遊戲……等。問答與遊戲則兼顧建築知性、地理常識與同仁軼事，最標準的節目，是蒙眼摸模型猜猜是哪一個建築，或是摸對方的臉猜猜是誰……田中央人幾乎都愛運動，肯定也要趁出門時放鬆一下，激烈又娛樂的籃球、排球、賽跑才夠力，有人跑到都摔跤啦（包括黃聲遠），這頓尾牙吃得真不容易。

近年常負責主辦尾牙的建築師陳立晟（國丸）說，田中央尾牙之所以在聚餐之外還設計這麼多節目，最終的目的是想讓同事們能名正言順做出一些平常不會做的事，讓大家「輕微解放」。安排運動會是身體上的解放，安排類似「百萬小學堂」的趣味問答則是腦袋上的解放，有些人連同事的生活細節甚至八卦都答得出來，其實這也顯示田中央人彼此認識的程度頗深。

田中央給人的鮮明印象，往往是這些穿著短褲與拖鞋的快樂生活日常。但事實上，這兒天天有人加班過午夜。有些實習生會以為來田中央像夏令營度假（就像去

背包客棧打工換宿若干天），最後卻「夢碎噶瑪蘭」……老師竟然直接叫他們上場想設計、做模型、畫詳圖。只能安慰一下：在宜蘭田中央加班的好處是，至少雙眼離開電腦或模型之時，望出窗外是一片綠意，蟲鳴鳥叫則定時報到。

不過，這兒從不缺笑聲。田中央建築師葉連廣就說，他有不少同學仍在建築這一行，「有些事務所設計出來的建築看起來很歡樂，但是據我所知工作場合卻是非常鬱悶的。」另一方面，他進入田中央前對在這兒工作的想像、與實際工作之後的經驗，兩者之間沒有太大不同。「我想這是這裡很誠實的緣故，從建築到生活的價值觀與實踐都一致。」

畢業典禮：無。校友會：專職加實習生近四百人

以上，乃田中央建築學校之校務報告。至於，黃聲遠將辦學至何時？他答：「如果我的夥伴還願意跟我互動，我才會有角色。至於我能不能做到死為止，就要看我的頭腦到時候清不清楚、還能不能以做設計去幫助別人了。」

無論如何，從一九九四年中，黃聲遠帶著兩位同事吳明亮、郭文豐成立事務所以來，田中央已經長爲一個「由上百人接力組成、穩定成長且逐漸舒展開來的『意志同盟』」。就算是離職了、自行開業了，絕大多數夥伴仍和田中央維持好關係，甚至「彼此陷害」、合作專案。本書採訪、編寫時，即無任何一位前田中央人拒訪，且無限暢言——包括說黃聲遠某種程度的壞話。這正是田中央建築學校的民主自由之風：「你也會罵你爸爸」的那種感覺。

註──關於「捨我其誰」，黃聲遠的回應是：其實他是怕錯過一回，本來會遇到的，緣就散了。

會計
塗淑娟

一九九五年至今任職於田中央

這所學校的
成本是那些
看不見的賭注

ACCOUNTANT

口述——塗淑娟
整理——塗淑娟
林珮芸
馬萱人

我是宜蘭人。會來田中央其實是個「意外」，當年我老姊在「仰山文教基金會」工作，因為參與「宜蘭厝」的專案而和田中央有所接觸。有一次，她看到黃老師和事務所的同事非常悠閒地穿著背心、短褲就跑來開會，所以就開玩笑地問說還有沒有缺人，她想跳槽，想不到還真的剛好缺人，但是是會計。當時我在一家會計事務所工作，正想換個工作環境，所以就這樣來到了田中央。

沒想到在這兒，我無法像我的同學一樣，當個只要接電話、跑銀行、算算薪水、記記流水帳的會計就好。奇怪的事慢慢出現了，發公文、做報告書、打數量計算表，最後連發包預算書都得算上我一份，而且不要還不行咧！

後來，我還曾因此而跟老姊抱怨過，她非常無辜地說：「我怎麼知道會這樣！當初我也是看你們老闆和同事每天上班都好像都很悠閒的樣子啊，有時候還悠閒相約去游泳呢。」當下我心裡的OS是：但是，游泳對我這個旱鴨子而言，是個永遠不會兌現的福利啊！

後來我還「憤而」寫下〈建築，是一生的邀請嗎？〉這篇文章，並以此為主題創作了一件裝置藝術，參加田中央在台北市「當代藝術館」的聯展——「城市謠言：

當代華人建築展」。當時我已經在田中央工作九年多，對於同事們那股對建築近乎迷戀的熱情，還是很難想像這究竟從何而來？走到哪都要看建築，有時還整個事務所專程帶隊去看。曾經，我拐了個彎「抗議」：每次出遊都像在朝聖。結果，那幾年老闆還特別要求主辦活動的同事，至少一定要安排一個不是「看房子」的行程，好讓擁有不同「宗教信仰」的我也能感受一同出遊的樂趣。

雖說無法理解，但是對於這群夥伴一路走來、把他鄉當故鄉來打拚，而且至今依然奮戰不懈的精神，我一直很感動，也謝謝他們為宜蘭所做的一切。

身為在地居民與規畫單位中的一員，雙重的角色讓我有機會可以了解，從荒蕪一物的空間到成為居民最愛的休閒去處，這其中要有許多單位的努力、配合，更要經過長期的規畫與討論、甚至是衝突才能完成的，不僅僅是金錢的投入而已。

從前宜蘭火車站周邊的倉庫群和宿舍，除了小吃攤就是停車場，一般民眾在這個區域總是來去匆匆、像個過客。我們事務所設計、再生的宜蘭產業交流中心完工後，我曾和一群朋友在那裡做過一個夢⋯⋯一個可以看書、喝咖啡的地方，能讓小朋友聽故事、看表演的小劇場，還有個在假日時能四處挖寶的二手市集⋯⋯想不到幾

　　　　　　　　　ACCOUNTANT｜會計塗淑娟

年過去，這些原本只是隨意想想的白日夢，竟然都在產交中心陸續成真了，在圓夢的過程中，不論直接、間接，田中央也都參與其中。

外界總以為我們賺很多錢，其實剛好相反

而田中央從來沒有真正做成一個集合住宅案。我想，除了田中央的特性不同之外，還有就是一般建商最在意的面積極大化、制式的平面、想要好看（但不一定實用）的設計，以及最方便的施工方式和最短工期……這些要求都是田中央無法接受的，但這種堅持無疑是把錢往外推。

外界總以為我們做了很多公共工程，應該賺很多錢，其實剛好完全相反。公共工程的委託案都是需要公開競圖的，無論是再有經驗和資歷的事務所，都必須遵守遊戲規則公開評選、競圖。而每一次的準備過程需要投入大量的人力、物力，但誰也不能保證一定能贏，這些機會成本都是看不見的。即使拿到案子了，公共建設時

間拖得比較長，人力也會因此卡死，有時還會因為工程進度延後而造成財務上的壓力。所以偶爾黃聲遠還得去借錢周轉，以確保事務所能正常運作。

雖然，我常認為身邊這群夥伴根本不知成本控管為何物，要不怎會總是非得等到最後一刻，才願意停止一改再改、收手交件。能有這種堅持，全然來自於一位不怕賠錢、就算只剩最後一分鐘，也依舊不肯放棄更動設計的老闆作為後盾。也許是黃聲遠始終抱著最壞的打算，他總覺得只要底子打得好，如果真的撐不下去，就算他收掉事務所，以這些優秀的年輕建築師在田中央的經驗，日後也一定可以找到自己的舞台，他也就不會有對不起這些年輕人的感覺了。

黃聲遠的不按牌理出牌

黃聲遠是個很願意給機會的老師，所以每年寒暑假事務所總會有一批又一批的學生來田中央實習。以前只要有興趣來的人他都會同意，但是近幾年來很痛苦地得

ACCOUNTANT｜會計塗淑娟

開始透過面談來篩選，主要原因是宿舍的空間有限，必須得控管一下了。

在有限的資源下，田中央試著讓所有來實習的學生可以有最不一樣、最特別的體驗，透過實際參與讓他們有機會了解每一個作業流程，更讓他們有機會表達自己的想法和創意。除了實務操作外，我們每年都會為實習生設定一個主題（作業），有時是要他們去勘查水文，有時是要他們去訪談專職同事，藉此了解彼此以及事務所的狀況。又或著要求他們對辦公室的環境提出建議，看是否有什麼需要改善的，並由他們自己動手去做，藉由這些活動讓他們認識真實的建築，也了解宜蘭、了解田中央，並更熟悉彼此。最後再將這些過程透過晚會，以實習生自己的方式去呈現。

不過，有時候我還是很難理解黃聲遠不按牌理出牌的思考邏輯。我們通常都會覺得有些事就是不可以做，但是他認為：沒規定不能做的事，就代表可以做。例如有一次他竟然突發奇想，為了讓來訪的人好找，要把辦公室前的電線杆上色，我們直覺的反應都是——那是公物怎可擅自變動。沒想到其實他早在楊士芳紀念林園規畫時與台電人員接觸過，便確認過其可行性了。答案是，電線杆只規範了底部的黑黃相間條紋，要能具備反光功能以維護夜間行車安全，至於上面的部分顏色並無規定。

所以，最後那根電線杆上半段就漆成了粉紅色。為何是粉紅色？只因為有一位同事的綽號叫「品客」（pink）。

黃聲遠真的很希望能和同事們成為一生的朋友，而不只是工作上的夥伴而已。他冒著營運、財務上的風險，花了很大的力氣說服業主，也很努力地讓業主接受他喜歡的這一群年輕建築師的想法，讓他們相信田中央不分年齡層共同創作的真心。這種老闆應該算是少數吧，我想。

我從前以為建築不過就是房地產廣告傳單上的平面圖和建築工地的施工過程罷了，到了田中央，才發現我們所做的已經不只是建築，而是整個城鄉的規畫。夥伴們「憨人般的動力」，讓不是學建築的我終於相信，我們真的有機會讓身旁的公眾建設變得跟自己更有關聯，讓它變得跟心中所期望的更接近。曾經以為，建築只是在替人實現一個夢想中的家園，其實它真能為一座城市打造未來。田中央這所學校教會我的事是：建築可以是這麼寬廣的。或者說，原來建築管得還真寬。

有時親友們會笑說：「宜蘭是你們公司的勢力範圍喔？」「勢力」範圍？是這麼說的嗎？但是，我知道我們真的很努力，做了許多很特別的事。

建築師
劉黃謝堯

二〇〇八年至今任職於田中央

ARCHITECT

原來建築
可以改變
這麼多事

口述——劉黃謝堯
整理——林珮芸

一九九八年我國二的時候，常到家附近的三星籃球場打球，在那裡認識黃聲遠，這座籃球場後來變成田中央的作品蔥蒜棚。那時候他和同事常來看基地，我們碰到很多次，就開始亂聊。我是鄉下孩子，從小在宜蘭長大，沒什麼升學壓力，以為國中畢業後會順理成章留在家幫忙種蔥、洗蔥等農事。意外遇見黃聲遠他們之後，這位熱心的大哥不斷鼓勵我繼續求學，甚至帶著我到工地、到學校聽評圖，讓我看看他從事的建築這一行是什麼世界，看看不一樣的宜蘭。

鄉下升學資訊真的很少，我那時候還以為念了國貿系就可以常常出國。後來我選擇建築，也考上宜蘭頭城復興工專（現為蘭陽技術學院）的建築科。五專期間，黃老師同樣帶著我到不同的基地現場觀摩，例如當時正在設計的三星鄉聖嘉民啟智中心，有時候我和田中央的夥伴也會一起跟著到各處聽他演講、評圖，這些課堂之外的學習讓我收穫很多。專四之後我就正式到田中央實習，每天都過得很開心。

二〇〇四年剛開始實習時，大部分時間都在做模型、幫忙種模型上的樹、打雜，但是常常會一起聽其他同事討論設計和結構。我對宜蘭火車站前的哐哐噹噹森林計畫從設計到施工的進度，印象最深刻。我們實習生才剛開始幫忙測繪周邊的台鐵老宿

舍和區域，短時間內它就變成工程案，而且還蓋了出來。這是我第一次參與其中而且還被實踐的建築，讓我意識到：蓋出和國外一樣好的建築不是遙不可及的夢想。

每年暑假田中央會有大約二十位不同大學、研究所的實習生。身為宜蘭人，我充當在地導遊，經常帶著大家到宜蘭各處玩、看田中央的建築。那時候來實習的人大多是淡江、中原大學的學生，我是唯一的五專生。和這些學長姊們接觸之後，發現技術職業學校與大學建築系訓練很不同，後來我也去他們的學校聽評圖。五專畢業後順利插班，同時考上了東海與中原建築系。我後來選擇從中原開始念，五專畢業後我到中原的同學，後來我也和她再到田中央實習。大學畢業後，我們先後進入田中央，成為正式員工，她曾經參與員山機堡、維管束等專案。

成為專職之後有一天，黃老師突然要大家放下辦公室所有事情，一起直接到聖嘉民現場畫圖、做模型。在戶外基地空間工作，能接收來自四面八方的環境體驗，五感的刺激解構理性的邏輯，田中央許多迸發的驚奇靈感就是這樣產生的。

這幾年田中央的工作也從早期的純建築設計，增加了越來越複雜、和水利、景觀、生態環境、土木、都市規畫相關的設計，讓我更驚訝建築的連結廣度。田中央的

強項比較是橫向發展的作業方式，而且常常有跨領域的工作者，例如導演、藝術家、文史工作者來腦力激盪甚至合作。田中央所做的這些事也和其他事務所不太一樣。

田中央找這麼多不同領域的工作者參與討論，可以不斷延伸、發展出新的建築可能。例如，邀請藝術家幾米到宜蘭火車站的舊房舍再利用區，與我們合作真實感十足的繪本公園，就改變了站前空間的傳統印象。

建築法規常聽到人說綁手綁腳，但在田中央會換不同的方式來詮釋它，讓空間不被綁死。對想創造的建築師來說，沒有說 no 就代表 yes。對不按牌理出牌的黃聲遠來說，他就很愛問「為什麼不可以？」像我現在負責設計的宜蘭縣五結鄉垃圾焚化爐「倉儲式資源再生廠設置工程」，就想要以不同以往的方式打包垃圾飛灰，掩埋飛灰包時則有機排列回以前曾有的海岸沙丘地景、再覆土種樹，連接焚化廠內既有的環境教室，可以成為更完整的海岸環境教育園區。

我念國中的時候，真的沒想過有一天我會設計宜蘭家鄉的掩埋場，更沒想過建築師可以做這些事。黃聲遠其實不會同意這個說法，但是在三星蔥蒜棚遇見的這位大哥改變我一生，真的是這樣啦。

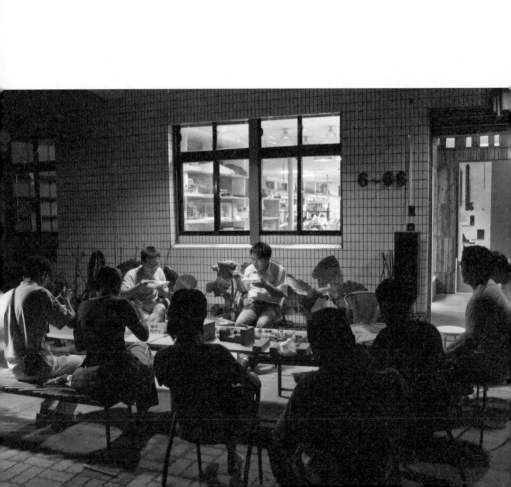

Chapter

VI

住居

礁溪林宅

一九九四—一九九七

住宅探索
第一件
田中央

文——林珮芸

具有建築規畫專業背景的業主之家，應該蓋成什麼模樣？一九九四年，黃聲遠剛到宜蘭開業沒多久遇到的第一個委託業主，早已對城鄉規畫有相當素養──他是當時宜蘭縣建設局都市計畫課的課長林旺根。當他與黃聲遠兩人交會，將激盪出何等火花？

完工後的礁溪林宅果然受人注目，最大原因可說是：田中央工作群與黃聲遠以他們對宜蘭土地的天真想像與大膽試驗，回應了屋主的童年記憶與現居需求。他們以初生之犢的態度，亟欲找尋對應宜蘭節氣與民情的空間符號。田中央這第一件私有住宅作品，後來也難得地成為史上第一件獲得「台灣建築獎」的小住宅。

更不尋常的是，業主林旺根對於首度合作的建築師十分包容、信任，在兩人同時面對不確定之際，願意放手讓黃聲遠盡情發揮想像；並且在屋子建好、過了二十年之後的今天，依然在相同的空間生活。林旺根縱使對這棟房子有點小小微辭，但也努力將目光放在這棟建築的優點之上。其他的，就隨著家人起居的動線，塑成生活的痕跡吧。

黃聲遠一九九四年創業時曾寫道：「一個最棒的業主會帶你走過村子裡充滿驚

奇曲折又親密的小巷小弄，告訴你兒時到長輩家日本式老宅，從不跟著抬高避潮的土間玄關進入，每間房間都有雙側走廊、浴廁在後面脫開的精采經驗。還有，家裡養雞鼎盛時期大夥擠在一個桁架屋簷下的大空間氣勢。」這位業主，說的也就是礁溪林宅的林旺根。

它承載了家族記憶

一九九〇年代中期，剛回台灣沒多久的黃聲遠，眼中看去宜蘭的每一個樸素面向不知為何都閃耀著歷史和人情的滋味。類似的心情，林旺根也有。他曾經在異鄉台北工作、生活了超過十年。回到宜蘭老家，林旺根除了想照顧媽媽，也想整頓家中過去曾經是雞舍的那片鄉愁之地，和鄰近的稻田、養雞場、土虱魚塭……他剛回宜蘭時，甚至和堂弟一起蓋了一間懷舊木屋，裡面還有間日式房。後來堂弟搬走了，他結婚成家了，和式房間極少使用，維持著客房的面貌。

反倒是後來才請黃聲遠設計、興建的林宅，有著濃濃的生活軌跡。室內一進門向左撇，二樓過廊之後是一處通透的、大尺度的挑高，從一樓可以直接看見頂樓的天花板。閣樓是書房，收藏一家人所有的知識寶庫：現在已經退休的林旺根從辦公室搬回的書，以及孩子大學畢業後從學校搬回來的書。書房那一端的屋頂外型像是以前農家常有的草苳，尖尖的很可愛。

合作設計林宅之初，林旺根也同時讓黃聲遠在林家家族聚落所在的礁溪鄉桂竹林地區，實驗其他幾個小基地，像是籃球場（一九九四—一九九五）、養雞場孵蛋室（一九九四—一九九六）、林家祖厝副公廳（一九九五—一九九六），讓他有多一點機會可以練習，也能更認識林家的環境。這些合作從此揭開了田中央未來將雙腳踩在泥土裡的基調。

田中央很早以前就喜歡讓每一種材料做它自己。

例如，林旺根希望在屋中走起路來有點老木屋嘎嘎作響的味道。田中央也覺得使用木地板這個主意，可以承載林氏家族特有的記憶。於是他們更合理地在結構上使用反楔（楔在樓板上方），多爭取一些樓上的木地板想要的架空，以及可以彈性

調整的配管配線空間。同時，樓板下方沒有樑的阻擋，通風又讓視覺更順，可以讓一樓的混凝土頂板感覺直接俐落地延伸至戶外，這才是田中央愛用反樑的主要原因。

另一方面，黃聲遠設計林宅時也刻意選擇就地可得的材料與工法，例如磚頭、斬假石，創造出一種質樸與常民的風格。

未臻完美，但業主仍維持原貌、長居於此

建築師設計理念浪漫，但是對業主來說，有些材料雖然很有地方感，卻也帶來複雜的施工困擾。例如一些多元材質拼貼的交接處，若是工程不夠精細則容易漏水。大方向之下工程上未受控制的小細節，讓礁溪林宅成為不盡成熟的實驗作品。

建築師除了得與業主、營造廠謀和，在台灣興建住宅有時還得與一位人士溝通，那就是風水師。蓋房子是大事，自古以來民情一定要算出光宗耀祖、臥虎藏龍的最佳方位。但是林旺根和田中央夥伴們都說，黃聲遠能以不同的解釋方法應用，產生

創意而且還同時讓屋主和風水師安心。例如，礁溪林宅像草亭的方塔形閣樓屋頂，兩向軸線其中一方正對著礁溪紗帽山的稜線尖端，另一方向的軸線正對著林家祖厝三合院正公廳。塔裡的二樓與閣樓安置書房，則延承世家因書而貴的傳統。

至於入室的正門設計在相對低調的角落，林旺根說：「那是一個好玩的過程，沒有太認真，但是仍然和風水有關。風水師問我富與貴，我會選哪個？我想想還是寧願要貴。」關於「貴」的風水安排，通常會讓人無法一眼從正門望透大廳，正因為有了風水上要求迂迴的一致性，田中央更加篤定地將「回家」做得充滿層次。在穿越河上小徑入門之後，幾個撇彎卻是通往越來越寬廣的舒展中庭。

在田中央的作品中，明顯看得見黃聲遠對於設計公共浴池的注重。為了林宅的溫泉浴室，黃聲遠不只一次在現場觀察水的流向以及雨水落下的角度，甚至邀請日本友人親自一再確認，在獲得正宗泡湯民族的肯定之後才放心。他知道宜蘭人、特別是礁溪人，忘不了那種大家一起袒裎相見，在氤氳的熱氣中體驗毛細孔擴張的放鬆感。

只是，如此浪漫風情到了屋主的真實生活中，卻不符合平日生活講求節約用水

的習慣，浴池太大了不常需要。泡湯的樂趣其實更依賴路程上的聊天談地，現在，這座湯屋變成很少利用的空間。

林宅是一扇多重意義的門

無論如何，屋主林旺根至今仍定居這個家，而且從不自己更動設計，可以說這就是對設計師最大的支持。同時，當年他也默默支持黃聲遠以此宅的設計經驗，協助政府設定了「宜蘭厝」的工作規則，但是礙於當時仍有公職身分，自己不能參加。而比較早發生的林宅實驗，後來倒是成為宜蘭厝增進品質依循的範本（例如 1:50 的模型）。

話說，從一九九〇年代中期開始，宜蘭縣政府等單位一起長期推廣宜蘭厝，鼓勵建築師設計順應自然環境的建築物，以為逐漸消失的宜蘭傳統民居重燃生機。這個計畫使得宜蘭厝成為極具地區特色的建築活動，更顯示了宜蘭在地文化的張力，

黃聲遠恰好崛起於這樣的年代。

不過，黃聲遠對於人人為他這棟住宅作品貼上宜蘭厝的標籤，有點不安。對他來說，太在意尋求地域風格，無疑是為未來的反省設下侷限，「每一次的作品應該是開啟未來的新契機。」

礁溪林宅，是否是宜蘭甚至台灣建築的新契機呢？不妨聽聽《浪漫的真實：戰後蘭陽建築展》一書為這棟民宅所下的定義：「它是一扇多重意義的門」。「首先，它是年輕一代建築師投入宜蘭建築運動最早的代表性作品，冬山河時期（註）與後冬山河時期在此交替。」其次，礁溪林宅也是一扇開放之門：「它再次證實宜蘭在地性的開放性格，歡迎像黃聲遠這樣與宜蘭素無淵源的人，隨時加入創造宜蘭未來的行列。最後，正因為有這些受到冬山河時期建築運動活力吸引而紛紛投入的年輕建築師，宜蘭建築的浪漫性產生了基本的轉變，礁溪林宅似乎預見了這些轉變。」

簡言之，礁溪林宅就是這樣地勇敢，但親切可人。

1

仔細觀察林宅雨滴落下的方向，
好調整細部設計

我是田中央在黃聲遠老師之後的第一個正式工作人員，
事務所開業的那一天就是我一九九四年從馬祖退伍、
搭船返台的隔天。我快退伍前本來已經準備到宜蘭另
一家事務所上班了，但是在復興工專教過我的陳登欽
老師（黃聲遠在東海大學建築系的同學、摯友），建
議並引薦我到黃老師那裡工作，那時候他剛考上建築
師執照，準備移居宜蘭執業。

雖然不是他的學生，但我總稱呼黃聲遠為老師，當初
會到事務所重新歸零、跟著黃老師工作的主要原因，
應該是嚮往著包浩斯式師徒制的學習氛圍。到目前為
止，我還是覺得做出這個決定是幸運、正確的。

後來事務所多了郭文豐，他擅長規畫與設計，我就專
心將黃老師口述與比來比去的構想轉化為模型，從

1:200 的環境配置模型、到 1:100 的基地配置模型，再放大到 1:50 的建物模型，我們都做。更誇張的是，設計礁溪林宅的時候，我們一開始還做了一個 1:500、包含整個林宅所在地六結村的模型，有稻田、水路、社區、巷弄，只為了想清楚其中這棟小小的房子。記得我問過黃老師，1:50 的模型要做到怎樣的精細度？他回答：「就是事務所任何人拿比例尺去量模型，都可以畫施工圖的程度。」這完全跳脫我過去學習設計及製作模型的理解，直到我後來自行開業至現在，都還是堅持著這些方法，受用無窮。

其實，事務所曾擺放黃聲遠老師在耶魯念研究所時製作的模型與圖稿，你會知道他做模型與繪圖的手上功夫非常好，但是田中央開業幾年之後他幾乎不直接、完整地畫圖了，完全讓夥伴表現。而且，我們總是喜歡針對模型討論設計及修修改改。不過，今天說好的做法經過一個晚上，明天的他可能會在模型上貼張小紙條：「請把模型上的這個窗封掉好了。」或許過了

幾天，他自己晚上進辦公室拿鏡子照著模型觀察時，又會貼張小紙條：「請把窗裝回去吧。」這種反覆修改模型的過程，讓我一直思索他做設計的脈絡以及師徒間的互動。為了避免模型黏貼完成之後還得修改，之後我做的模型索性都能拆解組裝，這樣在修改模型時可以更方便及精準。

我也很佩服他對基地環境的敏感度、善於向周邊環境找關係的功力。我是宜蘭人，對周遭環境總覺得沒什麼特別，相對對環境的敏感度也降低了。但是他到了基地之後會很好奇地詳細觀察、尋找設計線索，例如從特別角度看出去的水平視野景觀是什麼？再來反覆推敲空間機能及量體組構。

礁溪林宅的設計概念，就是將基地鄰近的三棟住宅與農村地景的草茅拉進來，變身成林宅緊湊的住居空間。他對於微型氣候也常有細微觀察，有一次下大雨，黃老師急忙開車載我到礁溪，仔細觀察林宅雨滴落下的

方向與水滴濺起來的距離，好調整雨遮出簷、窗台等細部設計。對長住宜蘭的我來說，這些都是習以為常的地景與愛下雨的微氣候，不足為奇，想都沒多想。

關於宜蘭的水的體驗，還有一次一群建築系學生來宜蘭進行地景巡禮，黃老師也陪著到蘇澳武荖坑溪邊走走，結果沒有一位學生脫鞋下水。他在晚上的交流會就很生氣地指出：「當你到了一處水域，沒有以雙腳親自感受冰涼溪水的溫度，怎麼可以說你了解了水水的宜蘭？」

雖然我只在田中央工作兩年多，但是後來到宜蘭縣政府任職，業務有不少與田中央的設計案相關，例如很久以後、最近幾年的櫻花陵園專案。我到了公部門才知道制度及法令的僵化，常是綁住創作型建築師事務所前行的絆腳石。還好在宜蘭，公部門的行事方式多半是協助建築師解決行政問題、支持設計理念。

我在九年前到宜蘭大學念碩士時，特別選修了黃聲遠

老師的設計課，終於成為他正式的學生。在課堂上我曾經發言，「田中央是從人文、社會等面向切入設計核心，絕大多數是在同時處理基地內外的事，而其他建築師事務所多半是在處理基地內的事。」這一點，黃聲遠也滿贊同我的看法。

坦白說，我和黃聲遠的關係亦師亦友，我很佩服他這麼多年之後還是永保赤子之心。有一次我和他聊天，我說我的求學過程沒有你順利，家裡的經濟負擔也促使我一退伍就得投入職場。結果，他跟我說：「其實我們的人生看似兩條不很相同的線，你可能以為繞了些遠路，別人也可能以為我是直行到達，但是，我們在事務所草創時期交會才是真實，一起互相學習前進。」感謝他，絲毫不介意我的學歷與背景，放手讓我在田中央發揮。

13 7/96

建築師說

張堂潮

二〇〇一—二〇〇四年任職於田
中央，現為宜蘭市張堂潮建築師
事務所主持人

2

黃聲遠很信任人，
總是可以輕易看到人的優點

我是黃聲遠在中原大學建築系教書的第一屆學生，他上課的方式跟別的老師很不一樣，其實讓我們聽得霧煞煞。上他的課一點都不輕鬆，尤其是想不出來該做什麼跟他討論的巨大壓力，常讓同組的同學互相找出一些荒謬理由來搪塞為何沒有進度。其中有一個作業，是要將礁溪林家的祖厝副公廳放大六倍，再自訂使用者及用途去說明放大後的空間。因為我們都習慣規定好題目的設計，忽然來了一個這種作業，大家一時都慌了手腳。但是硬著頭皮還是要掰出一個想法，我覺得編了一個老公去酒家遇到老婆來抓時逃跑動線的故事，結果老師似乎還滿喜歡的。

我大四暑假到田中央實習，工作是礁溪林宅的收尾工程。為了要配合業主林旺根的上班時間，必須在他上

班之前去他家聽他交代當天要請工班施作的事項。所以，林旺根是林宅的大工地主任，我是小工地主任。

因為常常沒有施工圖，所以我必須在現場直接說明給師傅聽，或是現場放樣出一個一比一的位置。

白天施工時會發現的問題，就要等晚上林旺根下班回來、也請黃老師過來，馬上溝通討論解決的方案，之後就會一起回林旺根的老家吃晚飯。施工的時候，我會利用空閒的時間在附近走走看看，發現很多好玩的事，譬如工人中午休息時間會在林宅二樓的陽台偷釣隔壁湧泉池裡的福壽魚，也發現附近養土虱的池子會餵養農家不要的死禽……

一般建築師事務所通常會聘用有工地經驗的人，但是黃老師看出來我可以在工地裡生存得很好，所以在我大學都還沒畢業的狀況下，直接就叫我進工地裡工作。黃老師很信任人，總是可以輕易看到人的優點，也鼓勵大家發揮自己的優點。有他的信任及鼓勵，我在林

建築師說

黃聲遠

3

對自己的欲望重新思考，
對成長中所犯的錯誤釋懷

要把林宅的空間以攝影來表達，幾乎不可能，如果要用很多照片產生的聯想再現空間感，則每張照片至少應該要包含附近的生活地景，因為這是設計關鍵的、也是比較容易記錄的一部分。林宅的形體不以自己為主，而是化為邊緣，分別定義三區主要的戶外空間。

我們對「內部與外部的延續」下了很大的功夫，盡量穿透、增加層次。林家搬進去住以後，感覺比剛完工時好很多。在這個可以穿短褲拖鞋的生活環境中，太精緻的空間會顯得不好交朋友。

宅工地建立起對建築的熱情及自信心，也深深影響後來我進了公部門以及現在自己開業的工作態度。這讓我感覺自己從來沒有離開過田中央。

不過，這設計其實還有很多缺點，例如擺在老村子的環境中，北側的尺度顯得太大了，雖然當初模型上就已經感覺到這個可能，於是在屋頂做了打折，除了把從溫泉浴池綿延而來的扁長量體收掉（或是反過來說把水的力量從池面吸起來），也是為了在端點和附近鄰居的尺度相呼應。可惜當時我們對直覺的警告沒太在意，蓋起來後才知道，如果當初每層再降二十五公分就剛好，內部上下的關係也會較好。我們後來的住宅案都因此做了修正。

好在一路上鼓勵我們的屋主一家早就約好等試過一年四季之後，記錄一切，明年再來個總調整。林旺根一直沒忘記「和家族及自然溝通」才是我們一路尋找的關鍵目標，他安慰我那些嘗試過程中的失誤都可以慢慢調整。

這樣的體諒與支持，猛烈地提醒我對自己的欲望重新思考，真正對成長中所犯的錯誤釋懷。品質的物質面

調整要適可而止，不役於物，才正是人們真正的需要。

（文／黃聲遠，摘自一九九八年第二十屆《建築師》雜誌獎得獎感言、二〇〇〇年「築生講堂」演講紀錄）

註——指日本象設計集團於一九八〇年代末至九〇年代初，設計宜蘭冬山河親水公園的時期。

礁溪林宅業主
林旺根

CLIENT

想起當時
覺得很大膽

文──林珮芸

現在已經退休的林旺根，大學時念的是經濟，碩士班念的則是台灣大學建築與城鄉研究所的前身——土木工程研究所。畢業後在台北待了超過十年，後來回到宜蘭縣政府又工作了近二十年。任公職時，他和不少來到宜蘭大膽創新的事務所合作過，例如日本象設計集團、高野景觀規畫公司，擁有相當豐富的業主經驗和空間規畫想法，所以和新建築師合作對他來說完全不是問題。

林旺根認為，宜蘭這種自由和前進的建築風氣，與早年的縣長陳定南有很大的關係，他不喜歡墨守成規，也對建築很有興趣。林旺根說，陳定南自己還收藏了很多建築方面的書籍。

一九九四、九五年設計礁溪林宅的時候，林旺根因為公務繁忙，所以在設計面給了黃聲遠很大的自由度。現在想起來，他覺得這件事還是很大膽。當時黃聲遠剛來宜蘭，林旺根其實並不太認識黃聲遠，只透過同事介紹就充分信任他。而且過去林旺根所參與的多是大尺度的公共空間規畫，對住宅設計不是很有經驗。加上自己畢竟不是真正的工程專業出身，所以現在回頭看這棟房子，林旺根平心而論：優點和缺點大約是六比四。「好的地方很多，需要改進的地方也很多。」

創意與浪漫值得欣賞，工程部分有待加強

在討論設計時，林旺根記得，黃聲遠曾經問他對小時候最深的回憶是什麼？他說是農家的草莽和日式建築，因為他兒時有一段美好的經驗，是在一位長輩位於礁溪溫泉區的水利會日式宿舍度過的。林旺根很喜歡那種榻榻米的感覺和屋外低出簷的空間，所有人可以在半戶外之處（緣側）吹風、聊天。但是建築師的想像一定和他生長經驗有關，所以黃聲遠的語言偏西式。而且林旺根老實說，後來有些設計並不是真正很好用，「我欣賞黃聲遠的創意與浪漫想像，但是當時的工程部分有待加強。當然，我也必須負一些責任，因為工程設計和施工過程我也參與其中。」

不過，林旺根還是說了不少林宅好的地方，他家一樓的主臥室就規畫得很好。後來林媽媽住這一間，房間和客廳中間有一扇門，打開可以通風，兩個方向的窗戶低低的，直接對著後院水池和內院，令人心曠神怡。核心的半戶外客廳也很棒，客人來林家都請他們坐這裡，的確做到了當時說的、這一處可以提供社交互動的功能。屋後的洗衣棚是宜蘭道庭院裡一大部分老樹是陪林旺根一起長大的樹，魚池也是。庭院中的魚池，曾經是經營養雞場的林家用地的符號，當時家家戶戶都有一個。而

來洗餵雞器皿的水池，同時也是他和許多兒時同伴游泳戲水的地方，直到現在都還很有感情。

有些地方設計不周，卻能合作、及時修改

另一方面，林旺根覺得設計和實際使用狀況落差比較大的地方是：溫泉浴池太大了，變成不實用的設計。還有一些木窗樣式複雜，雖然只出現在自己挑選的、幾個經驗中很安全的方向，後來還是覺得雖然看起來很漂亮、但維護起來太費工。

蓋好房子的前幾年，林旺根向黃聲遠的太太開玩笑說：「以後要把小米（黃聲遠大女兒的暱稱）娶來當媳婦，幫忙整理她爸爸設計的窗戶。」因為窗戶的數量實在太多，後來還有一個衍生的問題是，宜蘭多雨，每次颱風來林家都要準備不少防颱布。林旺根說，以後他會建議想在宜蘭蓋住宅的人，這種地理位置一定要做氣密鋁窗（尤其是迎風面），才不會漏水，冬天也不會太冷。

林旺根還記得，蓋這棟房子時發生一件插曲。那時候本來整個一樓地板規畫架高、離水面一米一，做成像高腳屋的樣子。有一天模板都做好、隔天就要施工了，傍晚林旺根下班回到小木屋家裡一旁的工地，總覺得地板太高了，對環境不太友善。當下就打電話給黃聲遠，他立刻從宜蘭市趕到礁溪現場，兩個人在基地上站了半個多小時，直覺告訴他們必須要重新調整，所以隔天立刻停工，拆除模板、調降高度。

礁溪林宅剛蓋好時，林旺根和太太有個生活習慣不一樣，從小在農村長大的林旺根不鎖門，但是林太太一定會把每扇門窗鎖好。這間房子太多門窗了，所以對她來說很辛苦。但是訪談到了最後，林旺根特別指著身後面向內院的那扇門，那是從他岳父舊家拆過來裝上的，「這個空間，保留了很多人情味和故事⋯⋯」

WORK

一起集資
購回屬於
宜蘭的「家」

文——林珮芸

一九九七年，田中央已經開業三年多，請他們設計的住宅只有礁溪林宅與壯圍張宅。那種需要天時、地利、人合，一起打造一個家的緣分很奇妙，總是得在對的時間點上相遇，才能繼續往前走。

後來，又有一位在宜蘭高中任教的張老師，無懼設計與自建住宅的時間成本，循線而來找上黃聲遠。張老師簡單地說，「我想要一個村姑的建築。」「我希望一家人在一起。」這些話打動了黃聲遠。

不過，張老師還有一個條件：營建費用必須謹慎規畫，他在三星鄉買了地之後，只剩下四百多萬元預算。

當時的田中央已經開始了一些大型的宜蘭公共建築設計，例如社會福利館。無論如何，田中央仍以面對公共工程的同等高度，為張家人設計與監造。最後，三星張宅花了一年時間設計、再以一年半的時間施工，而且預算真的壓在四百五十萬元之內，甚至含固定的內部裝修。這也是田中央蓋房子向來的主張：若能在結構與原始材料上從頭解決空間使用的需求，房子其實不必再花大錢做室內裝潢。

田中央之所以能在預算內完成張老師的心願，還有一個最根本的原因：從建築格局開始就控制欲望。「把自己讓開一點，對空間節制一點。」因為要「空」，所以張宅一百一十坪的基地，一樓蓋了三十二坪，二樓蓋了二十一坪，總共五十三坪，而不是填得滿滿的一百一十坪。（當時的法規是，甲種建築用地建蔽率為百分之四十，容積率為百分之百。）

田中央為三星張宅所留下的核心特色，則是那無論從屋內走向屋外、或是由屋外走進屋內，一片天光雲影之道。

樹蔭竹影卵石牆蔓延內外

三星張宅的基地位於蘭陽溪三角洲頂點的破布烏聚落，深藏在層層的卵石田埂與油綠挺拔的蔥蒜茭畦之間。如此秀逸景致，讓張老師與田中央一開始討論設計時即有共通默契：要讓張宅隱身在稻田與水圳旁的樹叢裡，遠看就像早就在那裡幾十年的民居，房舍因此濃縮為那個年代熟悉的人性尺度，同時也將更大面積的土地留

下、可以耕作，這樣的謙虛讓人覺得三星張宅低調到家。

關於室內與戶外的連結，張宅二樓還設計了簡單的木平台。當初張老師與田中央浪漫預想：「等待各類果樹成蔭，將來在二樓的天台上，除了曬棉被，還可以摘到玉蘭花。」

張宅戶外的卵石梯田意象，也直接向內延伸，成為一樓餐廳還有客廳中的幾面石頭牆，這將室外地景拉近了室內，讓屋內屋外皆是一片自然。一樓天光浴室中四面也皆是卵石到頂，空間高度與開窗方式讓人有了在戶外洗澡之感。而看不見的三星卵石，則藏在地基底層。這層卵石地板是最在地化的優質防潮層，宜蘭老住民也常這麼做，只是田中央還加進了小碎石、局部灌漿，讓這道工法更符合現代需求。

宜蘭民居常見的竹圍風景，也在屋內繼續成長。這類竹叢多位於屋舍東北，有些甚至圍成一圈，智慧性地減弱東北季風與颱風的威脅。張宅二樓窗戶的遮陽防颱竹柵，即由此發展而來，而且更創意做成左右開闔的拉門式隔柵。一推開這些拉窗，陽光可是肆意地穿梭室內，或帶來竹影。

「好建築，就該誠實面對問題。」

而整個一樓的起居與餐廳、廚房，是內外上下四處流通的空間，包括二樓也讓隔間牆都不到頂，還有一間房是木板地的通鋪。黃聲遠曾寫道：「媽媽喊一聲，就可以招呼一家大小⋯⋯大家做功課、洗澡、睡覺都在一個大屋頂下。」田中央的住宅設計做到了張老師的願望：一家三代同堂在一起享受而且珍惜。

田中央也將一樓的大片空間留給生活中心——廚房，而且要讓人在為一家子準備餐點時心情很好。流理台前降低的玻璃角窗，巧妙落在大約目光往下四十五度的位置，還能與有時在窗外種菜的鄰居聊天。這道長橫窗就像在廚房中間繫了一條亮眼腰帶，讓視覺多了層次，整個輕盈起來。

餐廳一旁，主要是留給祖父母各自的溫暖小房間，中間有窗，兩邊房中的人可以躺在床上聊天，選擇看見或聽見彼此。但是為了讓偶爾借宿的朋友能保有隱私，張先生後來在窗戶的左右各加窗簾，而不是將窗封起來，保有了原來的設計理念。

值得一提的是，這兩間祖父母房僅以輕巧的乾式板材隔間。一方面因為預算限

制，另一方面，田中央坦白地建議：將來長輩總有不在的一天，若要改隔間，木板拆除容易。黃聲遠說：「好建築，就該誠實面對問題。」

每一扇窗景皆安排，與未來鄰居共用之空間皆設想

田中央所主張的，還包括建築內與外的元素必須關照彼此。這不只是讓房子回應四周環境，也要讓房子和家具、門把之類的細部互相照應。簡而言之，誠實設計的房子，應該從裡到外態度平等、從大到小都照顧到。

例如，在三星張宅，坐在不同的位置可以看見各自獨特的窗景。這些鏡頭小小的，像是觀看者和張宅之間獨一無二的祕密。細看張宅每一扇大大小小的窗，全數依照它們的功能與能望見的視野來搭配決定身材、高度。而由窗戶看出去的水平線，也就是說窗戶的高低位置，許多都是黃聲遠與夥伴在現場一再調整、確認後決定的。對田中央來說，親眼目睹比圖紙計算精準多了，而且現場的選擇更是重要。

由三星張宅沿著水圳與小路望出去的鄰居，也與張家成為互相守望的朋友。張宅是這一小區唯一新建的住宅，張老師當初與四位老友一起購買這片甲種建地再畫分為五小塊，打算當鄰居，不過其他四戶因故一直未建。但是，田中央仍然為另外四塊不知哪年才會行動的用地，先準備了一些形成社區空間的可能方案，包括先準備未來在小合院中引水成池，以及藉由各家廚房後院互相連通的家事工作區。

峰迴路轉，桃花源之夢意外的延續……

黃聲遠曾說，真正的永續建築，對鄰居要友善，更要考量大環境。「它不該是獨享的，最好是帶狀甚至塊狀的全面考慮。」不然各自的家都做成綠建築，公共系統卻不願共同經營，「風吹進來也可能是臭的。」

分享，正是三星張宅的主題。與三星的地景分享，與家人分享，也與鄰居分享。當時念小學的孩子，與鄰居同齡的小朋友隨著腳踏車穿梭的嬉鬧聲，驗證了張家人對田園生活的追求。張家努力在這宜蘭市區之外的第二個家表達出親和的態度。張

老師在設計筆記上寫下的這幾句話，描繪了他多年的期待：「生命的軌跡彎彎曲曲，但最終仍然秉持著過去的夢想藍圖……從手稿塗鴉到具體建築成型，機會一到，就這樣或許真能夢出了桃花源。」

曾在田中央工作的王士芳，在三星張宅見到一種情感的歸宿。他說，很多人念舊重感情，但是不知道如何以生活空間表達。例如業主說他想要「村姑型」的房子，幾經討論才知道那是指久違了的「樸實」的意思。田中央藉著不會說話的當代張宅，轉化了傳統建築的布局方式，完成了張家人對家的想望。

雖然，張家人後來因故得轉售這棟房子，這處桃花源卻並未走樣——它竟然轉手賣給了田中央四位建築師。當時他們的月薪並不高，僅僅是擔心心愛的張宅可能會被不熟它的新業主改掉原始設計，四人很帥氣地（也負擔重地）集資合購張宅。

三星張宅至今仍維持原狀，連名字都不改呢。

建築師說

黃介二

二〇〇一—二〇〇九年任職於田中央，現為台南市和光接物環境建築設計／黃介二十鍾心怡建築師事務所主持人。三星張宅第二任屋主之一

1

吼！這是誰設計的，你自己來打掃看看

對當時初入社會的我來說，從來沒有想過會買房子，而且會買下田中央精心設計的住宅。

我記得那時候常常告訴朋友：「我們在三星有一棟房子很可愛噢！」然後就帶朋友去遠遠地偷看它。當時田中央的案子還不多，大家常在偶爾閒晃時去關心它的狀況。張宅興建的過程中，我們這些第二任屋主都還是實習生，它對我們有很重要的意義。不論是地景語彙、空間尺度、動線安排、空間流通，甚至是每個細部的檢討，對於學建築的我們來說，張宅一直都影響很深，是重要的活課本。

至於我為什麼會成為它的屋主之一？故事是這樣的：張老師一家人大約在張宅住了六、七年，是假日住宅。

有一天，同事李東樺（阿法）又帶朋友去看張宅，剛

好遇見張老師。他面帶不捨地說，因為諸多原因必須將張宅轉手。

阿法聽了當下很震驚，覺得這件事情很嚴重。追問之下，原來有一對台北的年輕夫婦已經表達了購買意願。

當晚，阿法和幾位同事剛好來我家裡玩，聊天時就提到這件事。大家覺得那房子如果賣掉很可惜，因為別人不一定會依照著原樣使用。它的隔音不好，通透流動的空間也常常讓煮菜的氣味飄得整棟都是。不過，對張宅來說，這正是當時設計時討論出來的主要想法，張老師覺得一家人要像一群小雞，一起住在同一個屋簷下，因為是假日住宅，所以隔音、氣密、隱私也不是張宅首要的考量。

當時我們的月薪大概兩萬多元，根本不可能、也不敢想買房子。阿法就提議合買，所以請他去和張老師交涉。我記得阿法和張老師談完之後，隔天他就決定賣給我們了，他說：「這房子回到設計者手上是最好

的。」因為他覺得我們一定會好好照顧它，聽了真的很令人感動。大家當時並沒有談價錢，因為也不知道買房子可以談價錢，但是張老師就自動用底價賣給我們。

一開始不知道如何和銀行打交道，後來發現貸款前兩年一個人每個月只要負擔三千元，所以覺得是做得到的。沒想到那是銀行的貸款方案，兩年之後開始負擔本金和利息，變成一個人要付七千元左右。但是想想，我們無論如何都可以一起分擔，當時只想要留住三星張宅，那是對我們影響很大的房子。先留著，以後也許會有很多可能。

這件事大家沒有和黃聲遠討論，是自己的決定。後來為了讓房子可以自給自足，很快就想到以經營民宿的方式處理。其實張老師後來就已經在張宅偶爾兼營民宿了。我們也決定不改掉原名「三星張宅」，正是因為想保留這房子給人的印象。

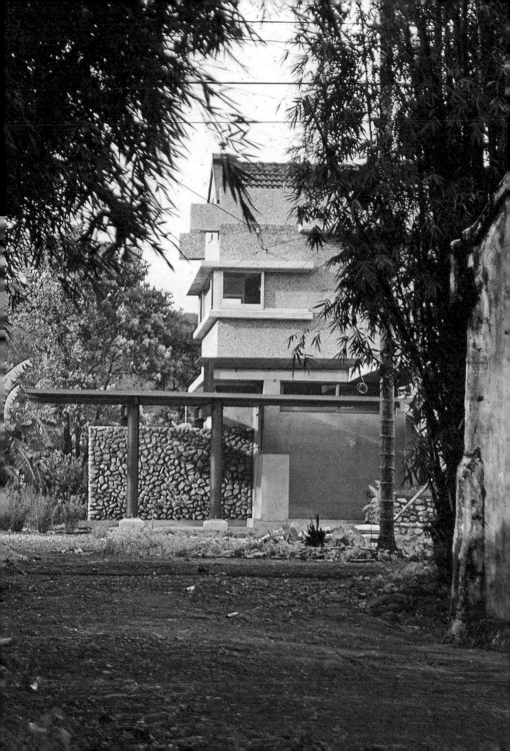

從設計者、使用者到最後的經營民宿者，因為角色轉換，我們和這棟房子之間的關係也不同。三星張宅著著實實為我們上了一堂很重要的課。經歷不同的角度讓我看清很多真實的問題。例如，在設計建築時總覺得帶狀窗、天窗⋯⋯等很帥，但是真正使用它時，卻覺得這些窗只要開一點就會很曬、很熱。過多的門窗雖然通風採光好，相對地另一面也得花時間打掃整理。

剛開始經營民宿時，為了省錢，我們四個屋主輪流打掃，接著就會開玩笑互相虧對方：「吼！這是誰設計的，你自己來打掃看看。」窗戶太多實在很累，哈哈。

但是張宅厲害的地方，就是這些開窗其實都設想得很周到，高度都可以打掃維護得到。

這些經驗大量回饋到我現在自己開業的工作上。建築師其實很少同時擁有設計一棟房子和真正住在裡面的經驗，我現在會特別注重住宅維護與管理的務實，正因為三星張宅給了我們很好的親身體驗。

建築師說

潘怡如

一九九六—二〇〇五年任職於田中央，現為高雄市大展建築師事務所負責人

2

它讓人短時間
就能了解我們想說的語彙

三星張宅是我在田中央工作時，監造到底的第一個專案。這棟住宅的原型是由黃聲遠和 Danny（江曜宇）討論出來，細部設計則由許黃興和我接力發展。我們特別喜歡張宅向外延伸出去的感覺，為了讓室內、室外連在一起，空間每一個高度的決定我們都仔細想過。甚至連從室內看出去的畫面也都構思好，無論在張宅

合買張宅的意義其實不只如此，它也是對青春的紀念。

我們四個人年紀相近，熟識度高，在事務所也有幾乎同樣長的資歷，私底下常會聚在一起。那時候我和阿法正要從田中央離職，合購三星張宅的某種象徵，是希望以這棟房子維繫彼此的關係以及與宜蘭的關係，這件事直到現在也都還影響著我們。

的一樓還是二樓，會發現許多框景窗，窗外可能是鄰宅屋頂、在電線杆上休息的鳥……等。同時，我們努力想要藏起那些框，你必須實際到現場才會發現這些角落；也正是因為這些小細節，常常讓初訪張宅的人驚豔。

二樓的大陽台也有個細節。我們本來希望露台是自由的，像是伸手就可以摘到水果來吃。但是因為兒童安全，最後我們還是做了矮矮的、輕巧的欄杆，但整個露台空間還是維持通透。

我想，三星張宅的價值，在它讓人短時間就能了解我們想說的話，是一個入門田中央作品的案例。我離開田中央之後，聽到事務所幾位前同事買下張宅時，其實有點驚訝。更沒想到它後來還從私人住宅變成了民宿，能讓大家來體驗。

一九九一─二○一三年任職於田中央，現為宜蘭市和風起造／王士芳建築師事務所主持人。三星張宅第二任屋主之一

三星張宅有很多地方是活生生的住宅教材

田中央的作品中，三星張宅讓我覺得特別親近。可能是因為業主張老師真的很親切。至於我和黃介二、蔡東南、李東樺如何一起買下它？這其實和人與人之間的感情和緣分有關。很多人問我，買下張宅、後來還做成民宿會不會後悔或是背離初衷？我是覺得沒有。

一開始我們只是因為很愛惜它，希望可以把張宅原貌保留下來。因為如果是別人買去，有可能無法欣賞它的美，老實說它不是一般市場上理解的好住空間。但對我們學建築的人來說，三星張宅有很多地方是活生生的住宅教材。

至於後來它會變成民宿，我覺得也許是上天最好的安排。來住的客人很多是慕名而至，也有訪客是因為張宅本身的設計而來。但是無論是哪一種客人，百分之九十的人會感到驚奇。因為張宅從外面看起來不怎麼

樣，模模拙拙的，但內部卻充滿風景，完全不同於以往的居住或民宿經驗。

有沒有人不喜歡它呢？當然是有的。但是這也剛好提供住宿者一個在短時間內，高度思考何謂「住宅與家」的機會，因為不是長住久留的空間，所以可以去問很多的為什麼。此外，我們設定包棟出租的用意，除了保留張老師想藉著這棟房子維繫一家人感情的初衷，每個來訪的家庭或親友團都有觀點不同的成員，從不同的角度可以感受大家對這棟住宅的正反意見。其實三星張宅最難得的是，能啓發彼此相互的欣賞與對話了解。對我們來說，藉著三星張宅經營民宿，是一個設計者和使用者對話的最好機會。

建築師說

葉照賢

一九九八—二〇〇八年任職於田中央，現為台南市葉照賢建築師事務所負責人

4

我跟他說，
我不願意當那一個關燈的人

田中央很多作品對我來說，並不覺得在建築形式上多有創意、多特別，而比較像是在某個階段，有一群人在有限資源下努力嘗試、做出的階段性成果。

事務所的作品以公共建築爲主，私人住宅相形之下比例滿低的。如果你問我做住宅跟做公共建築的思考細節有什麼差別？其實，黃聲遠滿想做住宅的，住宅設計的過程對於田中央人訓練空間的尺度感體驗也會有幫助。但小住宅設計要對生命、生活、人生哲學有很深的體會與了解，需要投入很長的時間跟屋主做朋友，以細膩的心思去了解對方；但是黃聲遠更有興趣的是想把田中央的設計能量，放在影響範圍更多、更大的公共議題上。他總覺得以田中央的現有資源，是該多做些改變大環境的事而非個人服務，因此雖然常有私人業主找黃聲遠做住宅案，他的意願始終不高，也不

354　　WORK ｜ 三星張宅

想把住宅設計案當成賺錢的業務看待。

有時我覺得田中央好像是一群設計人組成的人民公社：年輕、有極大的熱忱，但是事務所夥伴在收入以及對於未來的安全感上是有疑慮的。我以前偶爾會跟黃聲遠討論事務所運作的問題，他常說他只是資源的分配者，而不是資源的擁有者。但是如何讓這些願意參與田中央的夥伴們，可以對未來有更明確的保障與成就感，是有其必要性的。據我所知，黃聲遠也曾想過事務所是否還要維持下去的問題。我跟他說，我不願意當那一個關燈的人，因為我希望田中央這樣單純的建築工作室，可以在台灣這塊土地長久維持下去。

Chapter

VII

進行中

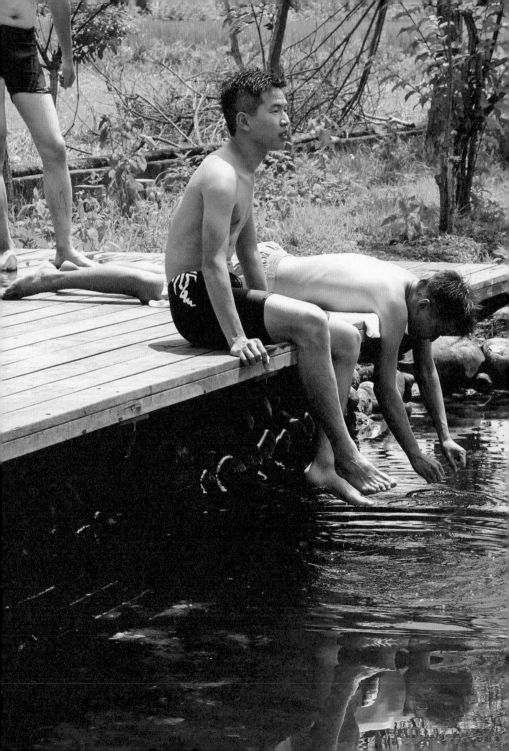

田中央的規畫魂

WORK

從「水」再出發之
宜蘭建築
文藝復興

文──馬萱人

「水，是宜蘭的靈魂。」這一句精神標語，這些年常在田中央工作群間與黃聲遠的演講中傳頌，簡直要成為他們辦公室的門聯。田中央二〇一六年初的尾牙，調皮的田中央人甚至在猜謎晚會上將這句話搞笑選為謎題：「水，是（？）的靈魂。」（答案：啤酒。這是歌星謝金燕拍廣告用語），自嘲一番。

不過，這句話可有個正經嚴肅的起源。近十年，咱台灣水患頻頻，且發生地點與狀況一個比一個無法預期。最嚴重者，二〇〇九年八月八日的「莫拉克風災」，現在人們聽到這五字仍打冷顫。二〇一〇年十月，宜蘭縣蘇澳鎮遭逢百年大水。還沒完，二〇一五年八月的蘇迪勒颱風，重創新北市烏來區。而烏來與宜蘭僅一山之隔。

莫拉克讓田中央人更關心宜蘭水路

莫拉克風災之後，田中央的夥伴立刻表示非常想做些什麼，為了避免熱血反而成為災區的負擔，黃聲遠先詢問了早在當地忙翻的建築師謝英俊，還需要哪些關鍵、

專業的緊急協助。同時，當年仍在田中央工作的王士芳（王董）剛好回高雄過節，已自行開業的黃介二（雞蛋）在台南辦公室，黃聲遠請他們盡快至高雄重災區與在地人士會面，了解實況、搜集資料。那一年的暑期實習生也主動要求取消即將舉辦的結業旅行、留下來「看店」，田中央擁有社區營造與規畫經驗的人馬才有條件傾巢而出，從宜蘭繞過大半個島南下支援。

後來，他們隱身在謝英俊的工作團隊之中，研究受災部落的信仰、生產、公共設施等需求，繼而協助了屏東縣瑪家鄉等十個村落，繪製未來重建的大範圍土地使用基本藍圖，留下社會永續發展的公共與產業用地，避免重建區只是搶著被住宅塞滿，產生問題。

經歷莫拉克震撼教育，回到宜蘭的家，田中央人對於思索多年的水地理有了更實戰的體驗：關於水患，照理說更應是預防重於治療，「下游不弄好，上游會遭殃。」這句話中的上游、下游，真的沒說反，他們意指除了上游需要留水滯洪，多住在下游的人們也要負起責任，維護水路順暢。

或者，就算不為了防災，田中央總覺得沒有過度開發的宜蘭還保有一些靠近水

的潛力與機會。「優先行動，才能及早補足『噶瑪蘭水路』精神。」

以上這些很「水」的話，說來好像是普通常識。但是如果無人實踐，就只是心理上的救贖。打前鋒的田中央與他們堅強的後衛——宜蘭的水利、文史工作者等顧問群，即是一群很想做事的人。他們做事的方法則很「土」：就是像個人類學工作者，在宜蘭這片土地上地毯式的搜索、探究宜蘭水系與人文脈絡。理由很簡單：先指認相關的生態地景環境，才能再談保留或其他。

田中央所爬梳的不只蘭陽地理歷史，還有無數散落在眾多現有官方報告中的生態、水利規畫章節。上至中央政府等級，例如內政部的國土規畫、交通部觀光局東北角暨宜蘭風景區管理處之「整體觀光發展計畫及財務計畫」，中至宜蘭縣政府等層級，例如「員山鄉公園綠地發展計畫」……這數十來種報告中關於水與綠的調查與計畫，如「宜蘭河流域景觀整體規畫」，以及下至鄉鎮等層級，例是否重複甚或矛盾？做了多少？該繼續嗎？這也需要地毯式文獻研究苦工。

主要負責上述基本工者，是田中央的建築師白宗弘、郭聖荃、汪煒傑、葉彥廷等人，而且七、八年過去了，與這些規畫範圍直接相關的全新建築幾乎一棟也沒蓋。

但是也許這正合他們的意：「除了觀光，有些東西需要保護。」「不是所有的事都要往上添加東西，宜蘭有些地方本來就很漂亮。那要做什麼？就是『不要做什麼』，就這樣啊。不是人多了路就要變大，拜託不要。」汪煒傑說得極為直接。

二〇一〇年起到田中央任職的汪煒傑，首先參與的專案就是「礁溪得子口溪流域環境重點景觀地區計畫」、「噶瑪蘭水路資源整合暨特色型塑整體規畫委託服務案」。接著，田中央執行長杜德裕（小杜）也讓他接手原由郭聖荃負責的「美福排水應急工程規畫設計監造及委託技術服務案」，建議縣府在這道清朝就有的大排上施作土木工程之外，可以多一點人文景觀的想像。

以摩托車掃描宜蘭水路地域、生活與傳奇

「反正都跟水有關嘛，你就一起做。」小杜這麼跟汪煒傑說。其實，小杜也看出了汪煒傑愛在宜蘭亂鑽的個性。住過桃園、台北的汪煒傑，來田中央工作之後假日不一定回老家，騎著摩托車大逛宜蘭新樂園都來不及了——正如早期的田中央同仁

一般。但是往往他早上出門時所設定的目的地得傍晚才會到，因為他一見到岔路就往裡頭跑，大街小巷阿公小孩看個夠才鑽出來。

後來汪煒傑沿著線性的路騎膩了，開始鎖定目標：例如，以竹圍為中心輻射地走。在宜蘭鄉間，若見一叢竹林，八成它一旁就有座房舍或聚落。因為宜蘭東北季風太強，老一輩住民習慣在住家東北角密植竹林擋風，有些竹林還圍成一圈。宜蘭阡陌交通水圳上的藍色閘門，也是他的定位點。如果走在宜蘭市郊與員山鄉一帶，各種機堡、砲台、坑道、機場等則都是座標，那是日據時代遺留的戰爭殘跡。他說，他的個性是：「就喜歡去那些奇怪的地方每一條路都走走看。很像打電動，每個任務都要解開才甘心。」

進入正式研究水文階段之後，汪煒傑一樣傻傻的，天天騎著摩托車出門。這回基本上是沿著高處河堤走，遠遠有個小村、有條小河就去看看，任何蘭陽故事也都收來讀讀，終於對宜蘭水的紋理有點感覺。

他說，早在蘭陽平原的主要住民還是噶瑪蘭族（即指「住在平原上的人」）之時代，有些族人因為與漢人衝突而被迫遷徙至荒涼的海邊。不過，噶瑪蘭人懂得順

勢而爲，選擇在平行於海岸的沙丘之西向內側避風而居，依自然資源而活。從宜蘭北方的頭城斷續往南延伸到蘇澳北方澳的這一長道沙丘，約在海岸線以西約一百公尺，最寬可達兩百公尺，最高可達十六公尺，正是阻擋海嘯的最佳天然堤防。

至於原來散落在平原的噶瑪蘭聚落，也因爲有大小水路屏障與阻斷，因此各有各的特色。例如流流社，它就在冬山河S形舊河道旁，自成一局。冬山河截彎取直、興建親水公園、主線不再經過流流社之後，村民依然傍著彎彎小河而居，連名字都留著，環境氣氛與熱鬧的公園大不同，維持了自我獨立性。

水道演變、宜蘭諸神與生活感，到底與田中央何干？

五結鄉有「台灣最遙遠的老街」之稱的利澤簡老街，距流流社不遠，從前也是噶瑪蘭聚落，後來則由漢人發展。舊河道仍在時，這兒成爲（蘭陽）溪南地區的物資、金融轉運中心，從永安宮到利生醫院這一段即爲精華區。在地勢低窪的宜蘭，早年各種交易、交通仰賴的是全連在一起的水路，從員山鄉的大湖底（金大安坤附

近）到宜蘭市宜蘭河畔的西門碼頭（近社會福利館），再到壯圍鄉三敆水（宜蘭河、冬山河、蘭陽溪三河匯聚處）之出海口的東港村，是黃金河段。直到一九七○年代，宜蘭河下游民眾自搭的美福碼頭仍有付費的「駁仔船」供人渡河，簡易碼頭設施今日猶存。

至於宜蘭城市地區的水圳，也大約是全台相當晚被加蓋、再改成馬路的系統，直至一九八○年代初行走宜蘭街上仍得見小橋流水，只是臭了點。五十九歲、在田中央擔任工務經理的羅東人楊志仲則說，他十幾到二十幾歲的時候，羅東鎮南門路口的南門圳旁，還有一個水泳場可以游泳，地點就在田中央後來設計興建的羅東文化工場轉角。

汪煒傑的宜蘭水系研究不是只有歷史的重量，他在宜蘭的大河與小支流中還見過不少趣味現場，例如在某條溪畔擺滿了回收的辦公桌椅，原來是釣魚郎放置的，來這兒「上班」時可以坐坐。三敆水溪口東港村中的大樹下，常聚集著一群村民悠哉悠哉，泡茶唱歌。許多水圳旁也仍可見婦女浣衣。總之，不少宜蘭遊程是因為歷史故事而規畫，但是他總是為在地現場真實的迷人生活感所吸引。

包括宜蘭的鄉野傳奇與民間信仰，在宜蘭資深地方記者與文史工作者吳敏顯的指點下，汪煒傑也將其與宜蘭水系結合，認認真真畫了一張「依舊河道而生的文化與故事」分布圖。「枕頭山的神仙和妖精」、「周舉人的鹿群」、「水仙王廟（全台唯一奉祀大禹之廟）」、「番仔王公住民宿」、甚至「土地公殺人──大湖普恩廟」的故事皆躍紙上。傳統的規畫公司見著這可能會覺得：田中央您搶飯碗也不是這樣搶的吧！

以上的水道演變、宜蘭諸神與生活感，到底與一家建築師事務所何干？該事務所主持建築師黃聲遠的答案是：「如果不考慮宜蘭人對河豐富多樣的感情觀的話，補充再多的實用設施也是沒用的。」

為了讓同事們更注意身畔的水，黃聲遠常常問新進夥伴：「你知道事務所旁的水圳，為什麼會一邊水比較多、一邊水比較少嗎？」這一類問題。汪煒傑觀察，如果被問的人一時答不上來，生氣點本來很高的黃聲遠就會莫名其妙有點兇：「怎麼都不在乎，怎麼都只想自己」，怎麼都對身邊的環境不好奇？不知道可以問啊。」聽到這些話的人，還真會覺得自己有點遜。

從游泳到划船，習慣生活中有水的美好

不過，田中央人樂於以身體的尺度親自了解宜蘭山與水的那股勁兒，已經夠猛了，甚至到了危險邊緣。為了實際體會前人以船行走蘭陽平原的感覺、嘗試從「河平面」觀看宜蘭的角度，汪煒傑帶著一群實習生，在二○一一年暑假邀請自力造船專家曾樹銘專程前來宜蘭教他們手工做船並實際下水。他老實說，剛開始沒太大進度時滿無聊的，因為只是在不停地製作各種零件，實習生也頗納悶：怎麼不是在做建築……直到整具船體成型了，大夥兒開始興奮起來，迫不及待扛了木船就在辦公室旁的水圳舉行下水典禮。

接著，這群業餘船夫跑到員山鄉由自然湧泉形成的雷公埤試航。如果不是划了這麼一大圈，他們根本不會知道這湖有個迷你亞馬遜流域式的池畔叢林，這些祕景從陸路思維一眼無法見到。最後，田中央人甚至跑到冬山河的清水閘門一帶去划船，還把來訪的宜蘭籍導演林育賢一行人也抓來玩「創意划船大賽」。感覺是穿了救生衣就更大膽，「管他的，我們就是很想下水。」

他們的目的不是為了學造船。汪煒傑說，這整件事的具體成果是什麼很難講，「但就是讓自己真正知道以一艘船去做點事是什麼感覺。」可以說，他們利用了這特別的載具去鑽宜蘭水域裡的「巷子」。

其實，田中央人很習慣生活中有水。從早年事務所只有三人開始，結伴至宜蘭大小水域游泳、跳水或只是泡泡水，就已是他們標誌的活動，直到今天。新血輪加入之後，田中央還多了至頭城烏石港、蘇澳無尾港衝浪這項運動，幾位熱愛者常常是天未亮就出門，衝浪衝個夠再來上班。二〇一六年端午節，建築師郭聖耷且加入了社會福利館對面的金同春圳之龍舟隊，更融入在地社區與水相關的生活。

也正因為曾實際以身體經驗水感、以航過水域，田中央人發現，想完全恢復原本的「噶瑪蘭水路」，現實上難度相當高。因為眾多水利設施、道路等已阻斷了水路。田中央的建築師白宗弘此時聰明地轉了個彎：如果未來想要以水為主題認識宜蘭，「不如將『噶瑪蘭水路』改稱為『噶瑪蘭水陸』。」意思是，部分能航行的河道仍以獨木舟、駁仔船、鴨母船（台式傳統木舟，尾部稍微翹起以供船夫站立）等低汙染船隻巡遊。無法航行之處則以單車、步行、接駁車等環保方式接力。而多

樣的交通工具與景色，也會讓遊客比較不會覺得無聊的。

也就是說，田中央倡議的是恢復與體驗噶瑪蘭水路之「精神」：依水而生。

若以微小之物來說明這水路精神，兒時住過石門水庫旁、還抓過魚蝦的汪煒傑說，田中央人希望以後的宜蘭小孩能知道爺爺種菜的水是打哪裡來的、水圳上的閘門是誰管的、又爲什麼是藍色的。甚至，宜蘭孩子將來想開個同學會、約朋友去釣魚……會以某座水閘門爲集合地點，將水路當座標。「更接近水，就不會怕水。」汪煒傑說，這些關於宜蘭的水的知識，他自己還得花很多功夫才慢慢知道，但是，「也許以後這些就是宜蘭兒童的基本常識。」

田中央人又在發夢了嗎？先別笑，他們已經在宜蘭市打造了兩道「新護城河」。

「宜蘭設治紀念館」對面的「九芎流月」與光復國小老校門兩側的「九芎漾月」新護城河，並不在上述田中央水資源規畫案的建議待辦事項中，不過它們也自然展現了噶瑪蘭水路精神。從員山鄉深溝地區一路流下來的灌溉水圳，到了宜蘭市區的水段已改成馬路，但下方之水仍奔流至海。田中央沒有不切實際地想要直接開蓋這些水圳、挑戰交通動線，而是在與水圳平行的一旁輕巧引出一線水道，成爲具滯洪功

能的「水撲滿」，並順勢築出小公園。如今，這兩處新護城河線性公園已成為宜蘭人愛來的散步點，國小學童易於親近的戶外自然教室，以及，等待光復國小對面知名包子店出爐的觀光客休憩之處。

幫自己出題目，先想一遍宜蘭的水

田中央說，水圳開蓋還不是他們的原創點子，許多宜蘭人長久以來就想這麼做。

例如，「九芎漾月」的起源，其實是光復國小十多前的作業。這座學校學生的爺爺奶奶甚或父母，都存有走過圳上小橋去上學的記憶，直至一九八〇年代光復國小前的水圳才加了蓋。而有著高度自覺的光復老師，早早就曾帶著孩子以畫、以作文想像水圳重見天日的那一天。日後真有機會實現了，大力支持此事、欣賞現代建築的光復國小校長吳志堅，還得不停地化解各方對於學校拆掉圍牆且出現一條河的種種疑慮……

第三段將現身的新護城河，位於宜蘭市中山公園，二〇一六年春田中央終於能二度繪製設計細部詳圖，最是命運坎坷。其實早在六年前這項公共建設已經發包、圍上施工圍籬，突然因為至今無人理解的原因喊卡了，卻又在二〇一四年的宜蘭市長選舉時成為所有候選人的政見。如今時機成熟專案重新啓動，妙的是彼時幫忙製作這道護城河模型的實習生吳卓勳，此時已是田中央專職的建築師。「暫時做不到的就放在心裡等待」，在田中央不是新聞了。

日本建築評論家、東北大學都市建築系教授小野田泰明，細心觀察田中央建築與規畫的手法之後則說：「黃聲遠與夥伴之所以能在宜蘭持續活動，一定是因為有宜蘭人的信賴與支持。」「若要發揮環境的力量，就需要精細的建築，而開放的同時也要能與之合作。」

無論如何，在積極恢復宜蘭水路精神時，田中央的建築與規畫一直提醒：「不做什麼、或是不急著做，比要做什麼更重要。」「能做也要留下一些'空白'。」這的確是看得很開的無為而治。田中央身為規畫者卻一直說不要做這個、不用做那個、已經很好啦……有時候汪煒傑也覺得怪怪的⋯⋯真的這樣子就可以了嗎？這時候黃聲

遠通常會說：「對啊，這樣子就可以，你做得很好。真心的規畫就是幫自己出題目，自己先想一遍宜蘭的水。」

話說回來，田中央已累積六、七年、關於宜蘭水路精神的規畫案，並非完全不做什麼。建築師白宗弘說，根據他們在「宜蘭舊城再生暨利澤簡地區周邊串連整合計畫」中的建議，宜蘭縣政府的工商旅遊處已經整合釐清了諸多中央法規、加上地方立法，帶動了很多軟體經營，例如公告冬山舊河道旁的流流社地區可以從事鴨母船活動。流流社也是很有自覺的社區，當地民宿業者早已組成了「冬山河休閒農業區推動管理委員會」，向水利局在岸邊租了一塊地自建碼頭，用傳統的鴨母船帶著客人遊舊河道，沿途說說自家的故事。這地方的高度自覺甚至進展到──希望政府建置流流社這一區的觀光休憩系統時，能與冬山河截彎取直的河道地區玩法有所區隔，以維持「小河文明」。

這正和田中央在規畫案中所想的方向相同：宜蘭當然可以推廣旅遊，但是要有層次。汪煒傑觀察，一般性旅遊的人只會來「熱點」一次，拍完照打完卡「燃燒完就走了」。這和到「次熱點」從事特色旅遊與到「低熱點」從事深度旅遊的行為，

非常不同。而河流經營除了以旅遊為主、以人為主之外，動植物是否才是真正的主角呢？水域也不只有河流，至少在宜蘭，還包括湧泉、水圳、港口、海洋。此外，水域周邊的地景，例如農田、沼澤、濕地、沙丘，也在在皆是塑造當代宜蘭風土的基礎、與水高度相關的要素。

宜蘭因為開發不過度，現在的中年世代都還有大量關於水的記憶，能做口述歷史。「而在宜蘭水系快死掉的時候，時運轉了一下，當代思維多半主張積極保留自然與文化資產，所以噶瑪蘭水路精神又有機會復活了。」汪煒傑總結。

結合沙丘地景之跨領域建築——壯圍旅遊服務園區

在宜蘭水域地景中，連不少在地人皆沒注意的海岸沙丘地帶，可說是最獨家珍貴的了。田中央最新的建築大案有二：預定於二○一七年完成第一期的「壯圍旅遊服務園區」，以及已經設計完成、位於五結鄉海邊的垃圾焚化爐「倉儲式資源再生廠設置工程」。兩者皆以各式抽象的手法與沙丘地形連結，可說是正港的「地域」建築。

此兩案不在田中央與水直接相關的規畫案之下，但是，如果沒有那些先行的水的體驗與研究，如此特別的思路也很難憑空而生。

例如壯圍旅遊服務園區所在之處，原本有著雙脊沙丘（有著兩道平行的沙丘），因為人為開發，第二層沙丘與中間的谷地消失了。田中央利用低調但大尺度起伏的土方，把握機會開始回復一段沙丘與谷地，谷地也會包含一些不露痕跡、平日無水的滯洪地形，這讓田中央刻意的空間留白更具雙重意義。

而且，田中央讓遊客中心盡量離海岸線遠一點、往後退，且將服務區設在二樓，將來行人、單車皆可以緩步登頂，目的是讓人能看到、以及用身體感受到沙丘。見多了田中央的建築，你會發現：他們非常愛引人登頂，若無法登頂，至少也有機會遠眺他們想讓人看見、常被忽略的不經意之處。「登高望遠，想像全局，不該是大人和有錢人的專利。」

壯圍旅遊服務園區在二〇一六年四月舉行了上樑典禮，結構體已經完成。登頂望向南方，是連綿的花生、西瓜、蘿蔔沙田。再往更遠的海口處，則有大陳新村、東港聚落、榕樹公園、蘭陽溪口鳥類保護區、三敆水等等人文與自然交錯的地景。田

中央要我們直視這片拚命保留下來的，廣達十八公頃、融會各方精神的大地。這也是他們樂觀之處：這片土地使用屬於宜蘭縣政府管轄，如果能與旅遊服務園區的主管單位——交通部觀光局一塊攜手合作，噶瑪蘭水路精神才能邀請中央的資源挹注、實踐。這也要看不怕事多的「媒人婆」田中央，是否能再度促成喜事了。

新沙丘——五結倉儲式再生廠

微物設計——利澤老街

至於海岸沙丘地帶田中央另一項最新設計——五結的倉儲式再生廠，他們也將在此打造一系列「新沙丘」。垃圾燒完後放哪裡向來是個惱人問題，宜蘭縣環保局與田中央腦力激盪，想出了獨創全球的法子：將焚化廠內每天燒完的垃圾飛灰固化，暫時運至廠邊新建、夠一年容量的輕便倉儲區暫存。一年之後再一起運至一旁腹地，打包堆疊為金字塔狀，再覆以植被。這等於田中央會將自己本來被要求設計的「建築」消滅掉，成為海邊地景一部分。建築人能做的事，在他們手上沒有定義。

田中央另一件同樣「與時間做朋友」的案子，也在五結鄉，是從他們所做的「利澤簡地區周邊串連整合計畫」規畫案衍生而來的小型公共工程，二○一六年亦已完工。有多小？大約就是將當年因水運而生的老街口，一部分鋪面更換為透氣地磚，並加上一點景觀工程。又是多數建築師不會碰的微物設計。

這一小小建設卻似曾相見。宜蘭市鄂王里光大巷現貌，十來年前，就是由田中央工作群一戶一戶去溝通、種樹種花、一塊地磚一塊地磚鋪整而成，最終並串起了楊士芳紀念林園與社會福利館，成為友善於人與動植物的空間。

宜蘭海之濱的利澤老街，是否也將如此慢慢甦醒？將來，宜蘭人可能划船去鄰居家聊天嗎？現在暫時沒有答案，但是，誰曾預知：一九九四年田中央在礁溪鄉豎起的一座孤枝籃球架持續演化，如今，木已成林。

建築與都市規畫完全攪在一起，才有機會找到新出路

在田中央，通常有一個非常長久的規畫案走在建築設計之前，或是同時並行。如果從幫助年輕建築師理解建築的可能性這一面來看，這是田中央很核心的命脈。

這種做法在建築界並非傳統，因為很多人會以為規畫就是以科學客觀的方式將一件事釐清、評估可行性，然後發出一種叫做「計畫」的指令作為上位指導，再讓建築師去執行設計，覺得這麼做才不會犯錯。

問題是，實際狀況是來來回回的。建築與都市規畫完全攪在一起，才有機會找到新出路，危機可以逼出新看法，以新方法去回應這世界上本來沒有被看出來、或是根本早就有的問題。如果大家都拿原來的眼睛去看問題，生活沒有突變，會比較沒有機會超越、創造新的條件，去跨過真正改變歷史的危機。所以，田中

央認為都市規畫最好跟著建築設計同步互動、持續調整，這是對真實的尊重。但是大家喜歡安逸地從理性來看世界，不太想承認這件事。

例如，隨著田中央對宜蘭研究的增加，我們對宜蘭了解的層次也不斷在加深，所以才有趣，生生不息。比如說，慣性的交通管研究裡就常忘記水。如果你夠仔細，會發現文具店買的五十元地圖，別以為不是什麼厲害的地圖，那上面其實也畫好了水系。可是我們念建築的從來不好看，因為我們在談所謂的都市就習慣從人造系統的觀點來看，所以很容易忘掉去看那些更有生命力的水。不過，很有養分的東西一樣不能被教條化，否則就再一次什麼都見不到、也吸收不到養分了。（註1）

有些人真的不喜歡我們，簡簡單單蓋一個房子就算了，幹嘛把事情搞那麼複雜？可是我心裡面覺得，房子很難再重來一次，總是希望能夠把它想透澈一點。我覺

得它眞的需要賦予這麼多意義，它眞的好貴。（註2）

註1——摘自〈田中央的八個理念〉，黃聲遠文，未發表。註2——摘自紀錄片《黃聲遠在田中央》，導演江國梁，二〇一一年上映。

執行長　杜德裕

二〇〇〇年至今任職於田中央

CEO

成熟的田中央應有的態度是……

口述——杜德裕

整理——林亞君
　　　林珮芸
　　　沈憲彰

一九九六年秋天，黃聲遠開始在中原建築系指導設計課，我是他的第一批學生。

一九九七年寒假，我在田中央實習，然後在二〇〇〇年成為專職建築師。與黃聲遠、田中央結識之後，我改變很多。

在那之前，我的學習一直處於狀況外，與建築系的整體節奏脫拍，甚至設計課也蹺課打棒球。但是，黃聲遠指導建築設計的方式是我未曾經歷過的。每次上課，他會把握時間，讓上課的地點從系館工作室延伸到系館外的校園、校園外的宿舍、巷弄、咖啡店，他帶著我們以很快的速度開晃，同時碎碎念講出他被環境啓發出的各樣想法。那個學期，他把設計題目發展成一種遊戲規則，逼著我們幾個同學自發地討論，必須透過彼此合作才能找出設計的方向。

漸漸地，我隱約感覺到有件事情因著我使上力氣而產生變化。這種滋味讓我開始上課坐在前排、主動提問，早上七、八點就到系館工作室，不再熬夜生活。在老師沒有要求的情況下，主動做了大模型，也開始善用學校的資源，像是圖書館、通識課、游泳池。這樣的改變也發生在我幾個要好的同學身上，包括黃介二、黃致儒、蔡東南、張堂潮，我們一起在課餘的時間到田中央實習，後來更成為同事。

我們算是田中央第二、三批的夥伴，最早那一批是黃聲遠東海建築系的學弟郭文豐，以及陳登欽老師在宜蘭復興工專的學生吳明亮。後來黃聲遠開始到一些學校教書，田中央也就有了華梵、淡江畢業的同事；中原大學他則是一直教到現在，因此來田中央報到的中原學生也偏多，像我們五個同學就是。而這幾年，成大畢業的夥伴也慢慢多了起來。

修黃聲遠設計課之前的那個暑假，我在台北一所大型室內設計公司實習，當時隸屬製作施工圖的組別。為了趕進度，好幾次待在公司二、三天沒回家，但我甘之如飴，也因此發現自己非常喜歡參與實務工作，遠勝於校園生活。隔年寒假的實習機會，從台北轉移到宜蘭田中央。宜蘭的實習內容和台北的經驗不太一樣，不只畫圖，還要做模型、觀察環境，更棒的是可以與工務經理楊大哥反覆討論諸如欄杆細部、結構設計、選擇建材等問題，當時覺得在田中央工作，實在是太好玩了。

到了三十三歲，是我在田中央的第八年，從前好玩的事物逐漸習以為常，我開始猶疑再繼續下去會是如何，於是請了半年假，看看沉潛一段時間能不能把事情想清楚。假期中，有對夫妻請我幫他們設計自宅，開不下來的我沒想太多就答應了。

　　　　　　　　　　　　　　CEO ｜ 執行長杜德裕

很幸運地，透過這個案子，弄清楚了原來自己並不喜歡單打獨鬥。我喜歡的是團隊作戰，喜歡的是參與公共事務，期待作品能夠爲大衆服務。而我喜歡的正是田中央一直以來在進行的。於是，等不及半年的假期結束，我就回到田中央，之後不久被賦予執行長的角色。

田中央成員的平均年齡，一直以來平均大約三十歲上下，但這又是一個超過二十年的團隊。面對外界的高度期待，越年輕的同事壓力越大，因爲外界並不把他們當做孩子。我最重要的工作，就是陪著他們提早看出問題、積極面對，一起展現成熟的田中央應有的態度。我得時時自我提醒，不要業務導向，只處理合約交付的任務，因爲每個人都是獨立自由的個體，有機會發展出比預期更好的成果。

無論過去或現在的同事們，屢屢談及在田中央的生活，總是自在的、美好的，但眞實的情況遠遠不盡是如此。也許是因爲實踐信念背後的必然犧牲，也許是因爲我們離建築的最佳品質仍遠，夥伴們總是省略不談過程中的不輕鬆、不優雅，甚至視爲理所當然。

我一直敬佩一起共事過的好朋友們。

Chapter

VIII

一切開始之前 (青年黃聲遠)

摯友
陳登欽

他渴望看見
不同社會階層
的真實面貌

BEYOND

文——林珮芸
張文睿

「你可以想像嗎？現在天天穿夾腳拖的黃聲遠，大學時口袋裡習慣擺把梳子，隨時將儀容保持整齊。上設計課時，他會拿出專屬的硬式皮箱，裡面放著各式各樣的繪圖工具，用完之後再整整齊齊地收好。」

現為宜蘭縣政府環境保護局局長的陳登欽，是黃聲遠在東海大學建築系的同學。

他們生長於不同環境，剛開始，在宜蘭人陳登欽眼中，黃聲遠是那種光鮮亮麗、出身良好家教背景的台北孩子。分屬兩種世界的交友圈，兩人卻奇妙地結下了一輩子的緣份。

陳登欽形容，早年大學宿舍的安排就像光譜明暗色調排列一般，宿舍前端是北部都會的學生，越往後端越是偏遠鄉鎮的學生。「我們班三十五個人，我的學號是三十五號。但不知道為什麼，黃聲遠就是比較想多認識非都會來的我們。」

大一時，陳登欽曾經想放棄建築，相對於都市同學對於西方主流建築思潮的適應，他以為自己沒有天分。因緣際會，陳登欽在一九八二年升大二的暑假，和放假時喜歡留在東海不回台北的黃聲遠接觸較多，某種程度上受到他對建築熱情的影響，陳登欽對建築也逐漸產生興趣，兩人即開始結伴做設計、投入系上活動、一起到陳

登欽宜蘭老家玩。沒想到，這也開啓了往後黃聲遠在宜蘭「田中央」的小小之路。

田中央元素可溯源至黃聲遠大學時代

大三時陳登欽搬到校外，領養了一隻狗，叫可布（諧音法國建築大師柯比意 Le Corbusier），但養到後來卻覺得這隻狗比較像是黃聲遠的。陳登欽說：「他是那種不管在工作還是生活上，都是個有紀律的人。他從對可布的照顧到對牠習性的了解，都不比我少。所以很多時候像是幫可布洗澡這些瑣事，都變成他在做。大四寒假可布一度走失，一開始找不到牠，他還和我一起痛哭流涕⋯⋯」照顧這隻剛出生的小狗，讓陳登欽更認識負責且重感情的黃聲遠。

不僅是在生活上，學業上黃聲遠也是完美主義者。陳登欽說，黃聲遠是非常認真、對自我要求很高的學生，對作品的完成度很講究。「加上他的口語表達能力極佳，能清晰說明設計理念，每一次的評圖表現也常常受老師和同學注目。這些能力是建築專業裡必要的條件，黃聲遠在大學時已經具備。」陳登欽舉個例子，大二時黃聲

遠仿效了美國白派建築師師查‧麥爾（Richard Meier）的空間語彙，為自己的小住宅設計作業，竟完成一座 1:30 比例的超大模型。

這種對設計的要求、細節的講究，後來可能也影響了田中央的工作方式。每一位來到田中央的建築師，除了思考建築的本質、研究構造，每一個建築設計都需要做出 1:50 比例的模型來檢討。而且，模型在內部討論時已經一改再改，拿著它和業主討論之後，繼續調整，最後才會按照模型依比例畫出施工圖，進而催生真實的建築。陳登欽覺得，這也是田中央與其他多半倚賴電腦繪圖操作設計的建築師事務所，最不同的地方。

在學校的團體學習中，黃聲遠也扮演著相對重要的角色。陳登欽回憶，大三的暑假，在洪文雄老師鼓勵下，他們倆在班上扛起推動幾乎失傳的「構造」實做活動，集結同學，男男女女一起體驗構築的真實過程。他們之所以會在東海建築系館後方以手工挑磚、砌磚、完成台階和拱牆／拱門，「是覺得建築系的學生越高年級時，彷彿無形中會變得越菁英取向。」陳登欽說。為了找回建築的初衷，他們決定重新摸索材料的本質及構築的勞動。

陳登欽相信這對黃聲遠來說，也不只是一段美好的回憶。如今在田中央的作品裡，可以一再看出他們對材料本質的偏好與敬意。那些直接無裝飾、厚實量體的磚石、如掏洗後呈現的混凝土、以河川下游沖積而出的石子洗成的地坪……皆呼應了黃聲遠在大學時以自然材質構築的體驗與記憶。

同時思考十條線，而且面面俱到

在認真嚴肅的學習之外，「他也有幽默感。」陳登欽說，黃聲遠平時不太講笑話，他們在大三接下東海建築系系學會會長與總務職務之後，竟會登台上演爆笑脫口秀。

那是系上的迎新節目「建築報導」，黃聲遠先將他在建築系生活中遇到的笑哏寫成劇本，再與陳登欽以黑色幽默的方式朗誦出來，轟動全系師生。這也呈現了黃聲遠對生活細節具有非常敏感的觀察能力，才能創造讓大家有共鳴的情境，無論是喜劇還是建築。

陳登欽覺得，黃聲遠在團體生活裡有良好的理解、溝通能力與人際關係，可能

與他從小就身處於父母皆是教職、以及有很多叔伯阿姨之大家族背景有關。「黃聲遠大多是與人為善的，像我的個性就會去衝撞別人。」他後來才知道，黃聲遠想得很多。「別人思考一條線的時候，他是同時思考十條線，還可以面面俱到。」這也看出黃聲遠在面試田中央新進夥伴時那直覺式的敏銳，使得這家事務所有了多元但不喧譁的樣貌。

在建築與人生的路上，他們就這麼彼此打氣或是漏氣。自認個性很衝的陳登欽，經常戳破黃聲遠自以為是的「合群」，讓他「得以從拘謹的禮教中學習解放」。同時，他們曾經一起張貼海報，抗議在校園內砍樹闢建停車場這件事，也反對過校園北側墓園裡計畫新建的中港火化場。他們也曾經在大學畢業後一年的夏天，再度一起流淚。那時，黃聲遠留在東海準備申請國外研究所的作品集，陳登欽趁服役假期回系上幫忙，六四事件發生的那一天，建築系還在正常評圖，兩人從收音機聽到天安門現場的聲音，隨即激動地去找主導的老師討論，質疑當下仍在評圖的意義。

時至今日的田中央，黃聲遠也從未間斷支持年輕建築師參與、面對當下的社會議題。像是二○一四年學運期間，宜蘭田中央人不約而同在台北青島東路相遇，支援有著共同理想的彼此⋯⋯

永遠都在走逆向的道路，不斷對出身做反叛

「唯一一次吵架的案子是合作 Housing 設計，黃聲遠認為當時台灣的商業住宅型態是很無聊的，但 Housing 作業訓練的就是這些。」陳登欽說，他們念大學的一九八○年代中期，台灣房地產蓬勃起飛，許多同學（包括陳登欽）常常替建設公司打工畫圖，但是黃聲遠做得很少，就是有些不適應。後來田中央工作群會選擇做那些偏向公共、社會性質的建築，可以說在黃聲遠大學時就能看得出來，關鍵在對於「人」的特別關懷。「當設計是依少數人假設、量化推出的商業住宅時，你不容易知道要關心誰、為誰做事情。」陳登欽補充。

大學時期他們幾位要好的同學也到處遊玩，因為陳登欽的關係，來宜蘭的次數特別多，打開了黃聲遠與宜蘭的緣分。其實，陳登欽一直覺得黃聲遠骨子裡不是個都市小孩，後來更看著他在蘭陽平原上如魚得水。「可能是投錯胎了，只好在他爸媽形塑的環境裡長到十八歲，十八歲之後就回到了本性（哈）。但他所成長的那個原生社會環境給他人格上很大的幫助，當然其中有他喜歡的部分，也有討厭的部分。」

這也正如黃聲遠另一位摯友、實踐大學建築設計系副教授王俊雄所說：「他永遠都在走逆向的道路，不斷地對他的出身做反叛。他反叛的出身是什麼呢？其實就是戒嚴的台灣，在一九八七年之前還沒有解嚴的台灣⋯⋯他為什麼那麼強調他的房子要有公共性、要有一定的開放度，因為他在那個戒嚴國度裡生活過。」

在台北連一個落腳的地方都不保留

陳登欽的老家在員山鄉大湖底，至今這座村落依舊維持傳統農家的生活習俗。

可以想見，黃聲遠跟著陳家人第一次在農曆七月半見到普渡殺豬公的場景時，有多麼震撼（後來，他還將這場儀式傳給了事務所，每年中元節固定會帶田中央人去大湖底看殺豬公⋯⋯）。陳爸爸媽媽沉默但溫暖的照顧，也讓他永遠忘不了。黃聲遠回憶，陳爸爸常常特別到大湖放網抓回新鮮甘醇的吳郭魚幫他加菜，後來他才知道，那是在寒天裡下水收網才有的滋味。

長時間和黃聲遠混在一起的陳登欽，大學時也自然地出入台北黃家。他在黃家

嘗到記憶以來最美味的、黃媽媽做的湖南菜，甚至和黃家人一起出遊，得到另一種家庭歸屬感。兩人幾乎是對方家庭的一份子了。

黃聲遠大學畢業、服完兵役之後，申請到美國東岸耶魯大學念建築碩士，再進入西岸洛杉磯的艾瑞克·摩斯（Eric O. Moss）建築師事務所工作，也曾在北卡羅萊納州立大學教書。黃聲遠的海外資歷讓陳登欽覺得他回國之後應該能獲得許多都市裡極佳的工作機會。但就在他回國之前，黃聲遠的父母決定移民，並在他回國一年後把住了很久的台北的家賣掉了。「我不清楚當時他怎麼跟父母親商量的，但他應該覺得他不再屬於台北的家或是台北的工作了。」陳登欽說，尤其以前大家在做都市的商業建築時，黃聲遠就不甘心參與，他後來在台北連一個落腳的地方都不保留。

同時在宜蘭白手起家，呼應兩人少時承諾

黃聲遠自己說起停駐宜蘭的過程，倒是雲淡風輕。他一個人剛回到台灣時，尚未開業時先教書，那段時期常去宜蘭、到大湖底陳家吃飯，也開始在陳家附近的阿

蘭城天然湧泉池游泳，或是到內員山溫泉洗個澡再回陳家。覺得好舒服、游泳好方便，就待了下來，汽車也移到宜蘭了。要到宜蘭以外的地方就搭火車去。

陳登欽補充說明，剛回國的黃聲遠聽了他的建議，可以試試看考建築師執照。

「他在我老家的書房念了一個多禮拜的書，竟然也一次就考上了。」

而黃聲遠記得的則是，陳登欽是東海畢業設計並列的兩位第一名之一，「但是他自己去走可以替故鄉做更多事的公僕之路，而把宜蘭這片建築的沃土託給了我。」

黃聲遠曾寫下這段話描述剛開業的光景：「阿母在外員山街上，美美檳榔攤進去的田旁邊，為我向鄰居租借了第一個家、兼一人事務所。」句中的「阿母」，是陳登欽的媽媽。「這時候，我們宜蘭陳家多了一個兒子。」陳登欽說，那時候黃聲遠離開台灣已有一段時間，他就是幫點小忙，讓他在宜蘭重新開啟與社會的連結。

說來他倆幾乎是同時間在宜蘭白手起家，似乎回應了兩人年少時對理想的承諾。陳登欽一九九一年回鄉在頭城復興工專教書，幾年後同時考上建築師與高考，並受邀至宜蘭縣政府都市計畫科任職。黃聲遠在宜蘭正式執行的第一個公共規畫案，即

是在陳登欽的推薦下以小額採購的方式，針對宜蘭市鄂王里河畔原豬灶用地的發展方向，進行建議評估。雖然是起步的小案子，黃聲遠仍以萬全的準備和獨到的觀點，得到宜蘭縣政府的信任。

後來，當時的縣長游錫堃率眾多局長到黃聲遠在美美檳榔拐進去的透天厝辦公室開會，拍板定案讓這兒成為宜蘭縣社會福利館基地。同一時期，也是陳登欽牽線的業主林旺根不吝提拔黃聲遠，不只請他設計礁溪自宅，還同時提供給他不少家族社區中的小案子，操刀磨劍。

二十多年過去，風格自由的田中央藉由很多人的幫忙，在宜蘭接生出一個又一個作品，也成為戰後蘭陽建築的代表之一。當然，田中央的建築不可能讓所有人都喜歡。不過，陳登欽說，黃聲遠不太樹敵，就算不認同對方的價值，但也不會是敵對的。陳登欽認為，他會有這些特質的真正原因是，黃聲遠渴望看見不同社會階層的真實面貌。

宜蘭是「家」的自由大集合

現在，這兩位大學同學年過五十了，陳登欽還是很珍惜這段緣分，在不同的場合永遠支持黃聲遠。而移居宜蘭的黃聲遠，因為有了在地人陳登欽的照顧，在一開始陌生的土地上發展格外順利，後來還在此結婚生子，甚至於三、四年前將移民國外多年的父母接回來，就近互相照顧彼此。宜蘭，早就是他與一群田中央人的家了。

「他出國時我真的很難過，我以為我們之間的距離會越來越遠。沒想到最後他選擇在我的家，宜蘭定居。」陳登欽說。黃聲遠則曾寫道，宜蘭不是一個只能遠望遙想的「故鄉」，「宜蘭是『家』的自由大集合。不必血緣，不必地緣，只要真心。」

「幾次和阿欽（陳登欽）上山上的金棗園遠望蘭陽，安靜的山谷中，會聽到您叫我的名字『黃──聲遠』，聲遠二字永遠連成一個聲音，現在想起來很懷念，通常後面還會加上『呷飽未』。」這一段文字，則引自「小小兒子」黃聲遠寫給陳登欽父親陳乾茂先生的逝世週年追思文──〈謝謝您的陪伴〉。

陳家與黃家，陳登欽與黃聲遠這一家人，真的不必血緣。

偵探小說

一口氣看完這本十幾萬字的「偵探小說」，處處驚奇。

也不知大家是怎麼湊起這些曲折離奇的民間故事。故事中，每一個人說的好像都對，好玩的是對我這個「局外人」，更像輕鬆告別人世前的跑馬燈，驚喜、感恩、懺悔，溫暖的光圍繞四周，微笑地提醒我因緣未了。該見未見，沒什麼道理不回家繼續努力⋯⋯

於是我想起二〇一二年爲了香港大學 Home Coming 研討會所準備的那次演講（見下頁附件），後來也在台灣各處、湖南長沙、安徽黟縣、新疆、北京、印度、新加坡等地演講，一次又一次喃喃自語，想告訴大家這些青年的眞實人生。

留在國內的夥伴可能也沒有想到原來我在國外演講時，講的是他們的生活（田中央的作品只是副產品）。於是，人，才是主角，有血有肉，當年我假裝寫一封信給建築界的學者，其實是害羞，怕透露對很多人的感謝，怕太肉麻⋯⋯

很喜歡看過的這句話：「每一次的相遇，都是久別重逢。」然而無論故事怎麼寫，都還只是眞實發生過的小小一部分，我們其實都只是另一個你，無論你身在何方。

回家二〇一二

〇〇老師：

「二、二八」四天連續假期全台濕冷，田中央一如平常的週末，安安靜靜，有些人進出，各自做各自想做的事。這些自由的青年不急著回家，反而忙著陪一批批來宜蘭玩的老友到處走走。十幾年下來，他們和學長、學姊累積耕耘的點點滴滴，都只在宜蘭，慢慢成了都會人嚮往慢活人生的熱門體驗點、別有洞天的新家園。

頭幾次聽到來自印度、廈門、新加坡等地這些工作營或長期的交換學生說：「回到宜蘭就好像回到家！」有點驚訝。慢慢才了解：也許是放鬆，也許是分享、包容，心靈深處的「家」也可能是有普世性的。

走過歷史，每一個人想回家就可以回到家，真是值得珍惜。

如果是騎單車或重機車翻山過來，上次你不小心發現那九彎十八拐頂點的「北宜縣界公園」是個探頭進入宜蘭桃花源的好所在。當年作為軍事用途的碉堡、顫動的筆筒樹梢，你十年前推薦的學生蔡東南用兩萬片鐵木、四萬根釘子，雲霧中和工人們細心摸索，一片一片終於完成了輕鬆的「金面棧台」。

和「金面棧台」一樣可以眺望整個蘭陽三角洲的還有那常有人露營、開演唱會的縣立櫻花陵園。小黑花了五年的時間，天天上山修行。一條條就像故事館的墓園納骨廊，讓家人可以輕鬆安靜、想念彼此；伴著太平洋長浪，人人都可以平等看到流星，也俯瞰故鄉。

早先，適合多雨宜蘭的三星蔥蒜棚也是他們那幾個中原同學當兵前做出來的。在田中央的這些年，他們比同年齡待在都會的青年容易跨過門檻，早一點選擇土地或老房子，動手改建成自己的住宅或工作室。

上次和我一起去布置成都雙年展的韋達齊，前陣子才剛監造完鐵路高架後原有路基變身成的自行車道及社區運動帶，剛把下一段交給做櫻花陵園入口橋與遊客中心的吳耀庭接手，就又忙著和阿堯整理起五穀廟、東嶽廟間的巷子，同時著手設計監造蘭陽女中前老茄苳群樹下的漂浮步道。韋達齊說他想經營出陪伴四個學校接上宜蘭河的「人本步道」。晚上回到田中央的宿舍，伴著星空，週末在斜斜陽光中還能夠順手優雅地經營他雅痞的生活角落。

田中央正在成長中的宿舍區由葉照賢起頭，阿潮、東南接手，最後由文睿細心照料慢慢完成，現在已住了一些人馬。包括整天在彈吉他，快樂的阿廣、佑中，以及從國中就來的阿堯。

他們從歡笑、淚水中接棒，想要把堅韌、自在滲透到雲門舞集的「新家」當中。現在一夥人偶爾也得跑台北──浴火重生的「雲門舞集」排練場，在一八六六年為清法戰爭所建的淡水滬尾砲台旁升起。這是田中央唯一在宜蘭境外的建築實踐。車廂中，年輕人半夢半醒還在保護大模型。擁抱挑戰也看清自己，如履薄冰，匐匐前行。

偵探小說

其他幾位你可能不熟的年輕人也住在這水田旁的宿舍區，每天走路或騎單車沿著水圳，五分鐘就可以經過竹圍來到田中央，田中央「腦力工廠」。那包括阿小、聖荃、美潔、紹凱、小默、子睿、阿杜、來福、郭耀、彥廷，他們正在為年底要重建的「新護城河」奮戰。不是愚勇地硬要把被加蓋的水路原址打開，而是意志堅定找到方法，迂迴地從平行滯洪下手，避開和交通觀點正面對決，才因此能提前十年，迎接更有潛力的超大生態綠廊。

這個城市維管束計畫，承載了非常多在地學者、公務員及專業團隊的智慧。除了先運用「預算上，地方政治的慣性牽制」，為預計三十五年才長得好的「哞哞嚐行動」，保住公共空間不被有力人士變更，也正在長出中山國小體育館、新月巷、留地給植物的中山公園滯洪調整、東嶽廟和五穀廟間的歷史巷弄再生、舊台灣銀行改裝成蔓延到街巷的宜蘭美術館、九芎城再現。也支持誠品書店營運者的心願，順著地方人找書的特別習慣，發展出一套可以留下空間、讓孩子能在戶外大樹下的氣氛裡閱讀，因應極端氣候新增加透過遠眺更了解自己城市的特質。包括以後就在窗外酒廠前，的城市引水道水利系統，宜蘭的新護城河，同時也是環境教室……

田中央不管女生男生都想盡速上工地，也互相支持讓每一個夥伴都上得了工地，在現地真實面對設計。我們相信「人生的第一次，意志力總是天下無敵。」與學姊學長互相學習，坦然面對業主，公平地引導施工團隊。他們知道就算家人也不見得每件事都彼此了解，只要真心喜歡，請教工人每一步他們想怎麼做，田中央大本營這慶近，隨時可以奔回來和老鳥商量，每天都可以學到更多。

老婆在台北工作的紹凱說，他樂於每天晚飯後開五十分鐘回台北，早上再趕回宜蘭拚命，是因為捨不得這裡樂觀的氣氛，高高興興地做事。有快樂的同事，有快樂的鄰居、市民，還有年輕熱血、前仆後繼的縣政府承辦人，小地方不管去哪吃飯，常會碰到田中央曾經耕耘的路邊角落，聽得到民眾的反應，成敗真的很直接。

盡量減少和事不關己的人在程序上窮耗浪費生命。把這裡當做家園，能做什麼就做什麼，暫時做不到的就放在心裡等待，能做也要故意留下一些空白。

就像你曾經注意到我們家附近的農夫，「捧一把土，捏一捏，聞一聞，判斷一下溫度濕度，然後才認真想這一季要種些什麼？」開放多元的台灣，如果沒能善用這前

人掙來的福分，完成自己人生腳步的自由建構，就太可惜了。

其實每一個小城的活化都是非常多團隊、非常多人共同努力的，這群青年只是從不缺席，從不放棄。

最近幾年小白、楊大哥天天在想辦法，協助老居民、酒廠老員工一起找出新時代的出路，從打開宜蘭酒廠迎接老城，到協調鼓舞一堆人撐到最後，去推動宜蘭河人文地景及津梅棧道。

不下數百人次、日積月累的社區互動，宜蘭民眾總是能跨世代互相學習。

以前學者們會擔心建築師聽不見住民的心聲，其實這一代在左派理論耳提面命下成長的青年建築師，不少已成熟到不被成見侷限。各位看到的常是「見山又是山」、來回小心思考才有辦法看到的未來。他們知道通常去問個別使用者，常常得到的意見是再大一點、再亮一點。然而那是人性中永不滿足的反應，很自然，但畢竟不見得符合有限資源下的公共利益。

扛起可能被罵但比較永續的責任，每一個突破慣性的動作，其實都要禁得起更大範圍地方整體民意的考驗才做得出來。

例如宜蘭河邊中小學的學生和老師們，平常就已經下足功夫去感動社區裡的長輩，改而能認同小朋友希望河濱公園要比較「野放」的生態觀，最後河邊三個社區還進一步地要求棧橋晚上燈光能暗就暗，能分辨得出人就好，為的是不要太亮、干擾到鳥和植物的休息。這些靠長時間在地交朋友才聽得到的「真正需求」，看似「創新」，其實是包容了更「長久」的公共利益及「平衡」、「妥協」的精神。把大家說的記在心裡，一年一年，一點一點。

選擇沒有人要做的零星公共工程，雖對得起人生，但就要面對地方縣市斷斷續續永遠無法順利到位的政府預算。有時候只恨我能力不足，讓年輕人做得辛苦，還常被誤會。

環境本來就不應該只為今天的需要而設計。

要感謝這些自由的青年，仍願意用不一樣的細心，正打造一個慢慢茁壯，懂得為他者設想的未來台灣。

你上次來，有沒有注意到院子裡有兩艘還沒有上漆、形狀樸素又很不一樣的小船？那是汪煒傑聽了宜蘭水文專家張智欽老師的建議，請來手工造船專家曾樹銘老師帶著田中央的同事和實習生一起動手試做的。其實只需要用兩片三分夾板切割，束帶膠合，那是一群「長期在地」的「有志老青年」在參與噶瑪蘭水路規畫時給我們的啟發。淋雨、流汗是一種身體上的了解，幾個月來煒傑騎著摩托車在魚塭、田野裡四處搜尋、建構，清新的眼光讓什麼都變得有潛力。各國實習生興高采烈地在「田中央熱血造船廠」旁的水圳試航，希望打破台灣人雖然位在太平洋邊，卻數百年來被教導成「怕水民族」的魔咒。

如果家家戶戶的青年都有動手造船的興趣，未來蘭陽平原的洗蔥池也可能兼具船塢。鼓勵民宿後方多挖水池，吸引都市人舟上垂釣。經濟上的誘因，可以達到縮小農舍面積以及減少填土的效果。

水系是宜蘭的命脈，也是走向世界的機會。越來越多人體會到下游不弄好、上游會遭殃，宜蘭新世代的意見領袖也不想再在海邊弄什麼科技園區了。他們要的是留出大片谷地，用心看見那世代保護蘭陽、早該被尊敬對待的沿海層層沙丘。

這批在資訊洪流裡長大的年輕專業者，懂得「工作前才開始問」的「住民參與」是無法深刻穿透問題的，他們願意更長時間全身投入現場，將心比心，把工作地當作自己的家鄉。他們不會因地方政治上的扭曲而裹足不前，也不會因選舉時的藍綠惡鬥，有一方找人在地上噴漆，民粹式地講誰誰不是宜蘭人而洩氣。

鄉愁式的躊躇並非自由的青年們可以貢獻的回家之路。

為了反省幾個長期在地團隊也有可能共同形成一言堂，不時出現各式各樣的地景新嘗試，有時只是一種友善的邀請，是自我批判的開始，是還沒成熟的學習，而非常被誤會的「形式自信」。

「沒見過的樣子」在民主社會最終還能被實現而且跨出一步，通常是真實生活圈的

社群包括在地公務員，起來集體反抗包括「政治正確」和「機能掛帥」等隱藏霸權的結果，想要找出親愛家人本來該有的自由生活。

「由誰收割」早已不是這一代當下行動者關心的小事，世界胸懷的「平民精神」早已跨出「誰才能代表誰」的框框。這一代年輕人對英雄式的一意孤行並沒有興趣，他們已經能夠自自然然地跨界合作，主動，而且願意不斷調整。

謝謝你在我很年輕的時候就教會我的那句話：「人的一生，可貴在能成就什麼。」自由的青年，一棒接一棒，永遠把感謝放在心上。

十三年來你去看了好幾次的羅東文化工場終於在試營運了，雖然蔓延自夜市的「文化市集」還有一大片沒蓋，經費也還在拼湊，細節的整合仍然要面對當下文明，施工品質也一定要搞定。一開始就想把美術館吊起來、文化市集趴下去的剖面策略，認真把空間的中段空出來，不擋到四周互望的視線。這種把一切留給公共流動，遊走其間到處透出山色的簡單心願，點出了宜蘭公共工程還地於民的心胸。很感謝當年三十二歲的葉照賢提出的大膽構想；挺拔，又可以分段找錢、分段施工。這是一

大群青年的合作接力，包括前仆後繼、陪我們找方法的各級熱血公務員，以及隱藏在各行各業在地民眾的寒冬送暖、加油打氣。

互相信任的各方工作人員終於能在超大量施工圖、預算書、政治敏感的肉搏戰中撐了過來。羅東文化工場是一個留下空白以等待層層文化從土地裡逐漸「生成」的骨架，是邀請人的聚集而非搬演、拼湊既定的模式，是讓每一個人可以公平登上都市屋頂的禮物，是鋪陳「小鎮文化廊道」這樣的軟性組織，鑽來鑽去四處蔓延，想要為公共「做」什麼而不是「成為」什麼的冒險付出。

每一個小地方都需要相信自己能夠往前連接歷史，往後建構傳奇。越來越多的自由專業者，選擇離開都會定居鄉間，這裡已經是逐漸真實的明日家園。

下次到宜蘭別忘了在三星還有學生們的民宿可住。你教過的介二、東南、士芳，和你評過畢業設計的阿樺、怪獸，他們把宜蘭當作新故鄉，四家人合力買下三星張宅，經營成民宿，卵石梯田、蟲鳴蛙啼。那裡一直是建築界以及同事家人來宜蘭放慢腳步的溫馨小窩。玩了一天的家長們，有了真實的體驗就不難了解：兒女挖掘出的新

人生，可能和自己經歷過的一樣踏實。幾對同事的婚紗照幾乎都以自己設計監造的空間當背景，家園不是現成購買而是自己打造。

沒有假框框，每天可以為自己、也為身邊不認識的未來朋友，點滴打造自由定義的人生場景。

成長，早就不是比來比去。

不是只為自己，更不是用數字來衡量。

他們的同學小杜，現在已經是田中央的執行長，也是最令我尊敬的學生。在每天「當然都有」的困境中，永遠保持著燦爛的笑容。你知道他可以邊刷牙邊看圖，鼓舞同事和他一起去參加鐵人三項，要不就是練瑜伽、念英文、西班牙文，還有社區大學奇奇怪怪上山下海或學做木工的課程。他、楊大哥還有會計淑娟永遠在夜深人靜的時分督促我拿出方法，支持一個個有心又快要撐不住的夥伴。

太平洋西側的亞洲，人口密度超高，邏輯上「往都會集中」甚至「往同一種制度集中」本來就不該是唯一選擇。我曾以為台灣的城市街廓還算開放友善，誰都可以自在遊走小區，有錢與沒錢的人還可以住在一起……如果現今的城市還只是由國家、軍事，或民族概念「模仿」「市民城市」組織而成，那麼「回鄉」，就不該只是休息充電，而是有創造力的「回到根源」。

無關對錯，而是和大家一起超越，沒有人可以覺得什麼是理所當然。

立志重新練習和家人、朋友、眾人、大地以及其他生物重新商量，聽見說不出來、以及沒有機會說出來的願望，並且鍛鍊自己，勇敢提出不一樣的可能性。

去年在參訪福建平和縣土樓的橋上書屋時，遇見和這傑出作品一起成長的年輕建築人陳建生。他是北京清華大學的畢業生，回到那距離漳州少說兩小時山路車程的老家，他說他正準備在附近開設事務所。我想這也預示了一個普世的奮鬥目標。

每一個人都需要自己想法能被包容接受的「家」。住在一起不是為了行動一致，而

是互相支持、各自海闊天空。也許受到一堆跑去西藏、蒙古自助旅行的同事啟發，哲生剛從印度背包旅行回來。想起幾年前曾問他和小杜未來要不要考慮做一做台灣以外的工作？簡訊裡他靜靜地提醒我，台灣還有很多殘破的地方。

每年元宵節舉行的湯圓晚會，這些「外地青年」都會拿出一些老家的東西或是照片，大家興奮地猜一猜這是誰家的年夜飯、誰家的大門、誰的表哥、堂妹、二伯、阿姨。

年年看到遠方有很多人辛苦返鄉的報導，心疼之餘，雖然知道背後有複雜難解的因素，還是衷心祈求老天保佑每一家人平安。

宜蘭就是宜蘭，不疏不密，城不是鄉的下一步，鄉也不必為了城扭曲。

宜蘭不是一個只能遠望遙想的「故鄉」，宜蘭是「家」的自由大集合，不必血緣，不必地緣，只要「真心」。

祝福香港，也謝謝大家。

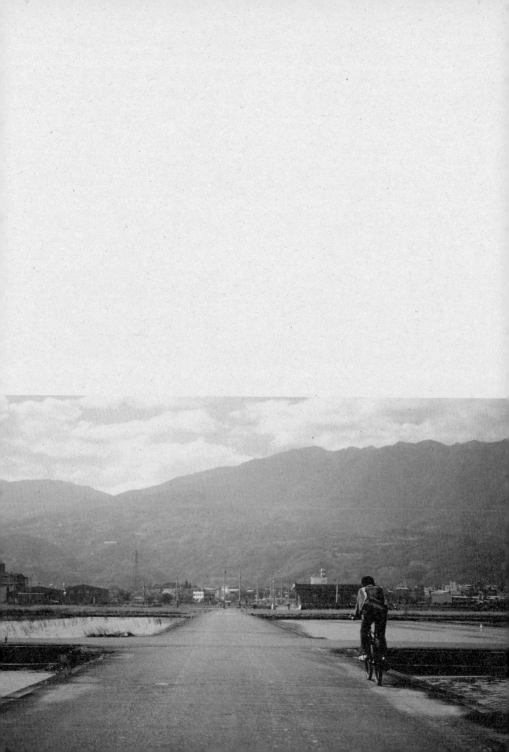

mark 126

在田中央 —— 宜蘭的青春·建築的場所·島嶼的線條

作者—田中央工作群＋黃聲遠、沈憲彰、林珮芸、夏康真、馬萱人、張文睿、陳麗雯、曾泉希｜攝影—田中央工作群、陳敏佳（P.55上、P.167、P.246、P.256、P.258左、P.393）｜策畫—王士芳、張文睿、黃威融｜編輯—馬萱人、張文睿、黃威融｜責任編輯—林怡君｜設計—永真急制Workshop｜校對—金文蕙｜法律顧問—董安丹律師、顧慕堯律師｜出版者—大塊文化出版股份有限公司·台北市105022南京東路四段25號11樓·www.locuspublishing.com·讀者服務專線—0800-006689·TEL—(02)87123898·FAX—(02)87123897·郵撥帳號—18955675·戶名—大塊文化出版股份有限公司｜總經銷—大和書報圖書股份有限公司·地址—新北市新莊區五工五路2號·TEL—(02)89902588·FAX—(02)22901658｜初版一刷·2017年1月｜初版五刷·2022年3月｜定價—新台幣580元｜ISBN—978-986-213-714-7｜版權所有 翻印必究｜Printed in Taiwan

國家圖書館出版品預行編目(CIP)資料

在田中央：宜蘭的青春·建築的場所·島嶼的線條 / 田中央工作群等作
-- 初版. -- 臺北市：大塊文化, 2017.01
438面；14.5x20公分. -- (mark ; 126)
ISBN 978-986-213-714-7(平裝)
1.建築美術設計 2.作品集 3.文集
920.25　　105010389

採訪者

沈憲彰──曾在建築師事務所工作，後來專注於旅行和寫作，此刻在泰國曼谷的大學教設計。念研究所時至宜蘭校外教學，造訪了當時辦公室在舊成衣工廠的田中央。

林珮芸──自由撰稿人，《GREEN》（綠雜誌）、《有機誌》、「全球華人藝術網」等媒體特約作者。二〇一四年爲本書採訪礁溪林宅等作品時，認識了田中央。

夏康真──紀錄片採訪企畫、電視劇編劇。曾在公共電視「誰來晚餐」節目擔任企畫編輯，二〇〇八年某集以當時的資深田中央人李東樺與溫玉瓊爲主角，認識了田中央。

馬萱人──曾於《商業周刊》擔任「alive 優生活」專刊召集人兼資深撰述，於二〇〇八年製作該刊「健築」專題時，遇見了田中央。

張文睿──二〇〇七年至今任職於田中央，近年來進行著非建築本業的建築人，負責諸如田中央歐洲巡迴展及本書等須結合文史和建築之任務，屬於不務主業的田中央人。

曾泉希──在《Egg》雜誌擔任企畫經理時期，參與製作二〇〇四年「家」的封面故事，深度走訪當時十歲的田中央。現爲自由編輯、寫作者及花藝創作者。

（按姓名筆畫序）

Fieldoffice Architects

In recent years, Fieldoffice Architects has often been invited to participate in international exhibitions. Today, it is Taiwan's most unique architectural development phenomenon. It not only innovated professional methods but also reinstated the significance of regionalism. Fieldoffice has envisioned a never-before-seen architectural landscape.

In 1994, Huang Sheng-Yuan, the founder of Fieldoffice Architects, moved to Yilan County in northern Taiwan and started his career in architectural design and development. Since then, he has received numerous awards. Huang has established two unique legacies over the course of his career. One, almost all his work is in Yilan, which means that his creations are directly connected with his personal life experiences and understanding of the area. Secondly, Huang's concepts of creation and his opinion on the process of creation have influenced many like-minded youths. These like-minded youths and their voluntary contributions to progressive development have transformed what was just Huang, one architect, to what is now the Fieldoffice group, an alliance of professionals that is rarely seen in Taiwan's architectural development.

For Fieldoffice, design should not only correspond to architectural construction, and should not end after it is completed. They believe that when architecture is in use, design is still in progress because life (or its application) is a living concept, and is forever changing and in progress.